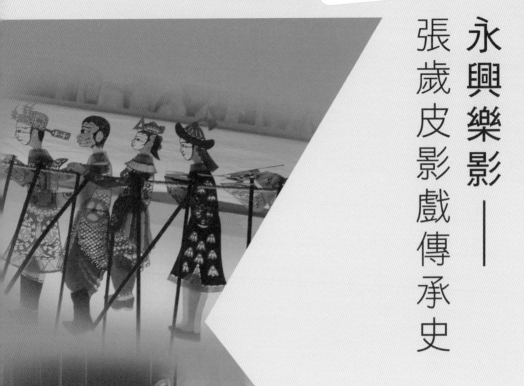

高雄研究叢刊

永興樂影——張歲皮影戲傳承史

作者 王淳美

高雄研究叢刊序

　　高雄地區的歷史發展，從文字史料來說，可以追溯到 16 世紀中葉。如果再將不是以文字史料來重建的原住民歷史也納入視野，那麼高雄的歷史就更加淵遠流長了。即使就都市化的發展來說，高雄之發展也在臺灣近代化啟動的 20 世紀初年，就已經開始。也就是說，高雄的歷史進程，既有長遠的歲月，也見證了臺灣近代經濟發展的主流脈絡；既有臺灣歷史整體的結構性意義，也有地區的獨特性意義。

　　高雄市政府對於高雄地區的歷史記憶建構，已經陸續推出了『高雄史料集成』、『高雄文史采風』兩個系列叢書。前者是在進行歷史建構工程的基礎建設，由政府出面整理、編輯、出版基本史料，提供國民重建歷史事實，甚至進行歷史詮釋的材料。後者則是在於徵集、記錄草根的歷史經驗與記憶，培育、集結地方文史人才，進行地方歷史、民俗、人文的書寫。

　　如今，『高雄研究叢刊』則將系列性地出版學術界關於高雄地區的人文歷史與社會科學研究成果。既如上述，高雄是南臺灣的重鎮，她既有長遠的歷史，也是臺灣近代化的重要據點，因此提供了不少學術性的研究議題，學術界也已經累積有相當的研究成果。但是這些學術界的研究成果，卻經常只在極小的範圍內流通而不能為廣大的國民全體，尤其是高雄市民所共享。

　　『高雄研究叢刊』就是在挑選學術界的優秀高雄研究成果，將之出版公諸於世，讓高雄經驗不只是學院內部的研究議題，也可以是大家共享的知識養分。

歷史，將使高雄不只是一個空間單位，也成為擁有獨自之個性與意義的主體。這種主體性的建立，首先需要進行一番基礎建設，也需要投入一些人為的努力。這些努力，需要公部門的投資挹注，也需要在地民間力量的參與，當然也期待海內外的知識菁英之加持。

『高雄研究叢刊』，就是海內外知識菁英的園地。期待這個園地，在很快的將來就可以百花齊放、美麗繽紛。

國史館館長

自序——猶記鑼絃聲中的身影

　　本書藉由筆者主持高雄市立歷史博物館「張歲皮影戲技藝保存計畫」（2014 年 6 月 5 日至 11 月 5 日），以及「《永興樂影・張歲皮影戲傳承史》撰述計畫」（2016 年 8 月 23 日至 11 月 30 日）等兩項計畫，將研究成果建構出以第三代張歲為首的「永興樂皮影劇團」世家，下傳至第四代張新國、張英嬌兄妹，以及第五代傳人張信鴻等所呈現之劇藝傳承脈絡、「永興樂」戲團發展史，以及該團在高屏地區皮影戲界的歷史定位。

　　張歲出生於昭和 2 年（1927），是目前臺灣皮影戲界最資深的演師，張歲原本擔任家族戲團的後場，隨後在助演其他戲團的履歷中，廣學眾家技藝於一身，終成前棚主演。高屏地區原本有許多皮影戲團曾活躍一時，但保留於現世的史料卻相對匱乏。張歲至今已高壽九十有餘，本書藉由張歲與「永興樂」傳人的演出史料與訪談事蹟，建構以張歲為首的皮影戲世家技藝傳承，以及戲團發展史觀。

　　本書以民國 103 年（2014）「張歲皮影戲技藝保存計畫」進行田調，訪談張歲等人的口述歷史訪談紀錄為基礎，透過資料蒐集、田野調查分析等，將所獲得的資料進一步進行分析、組織，於民國 105 年（2016）筆者主持的「《永興樂影・張歲皮影戲傳承史》撰述計畫」開始書寫全文，共分為以下四項內容：

一、將史料與訪談內容撰寫為文

　　採取「永興樂」戲團史料，以及口述歷史的訪問重點，針對張歲及其親友、同業進行深度訪談，整理張歲暨其傳人的生命史與傳藝生涯，撰寫為本書內容。

二、補充高屏地區的皮影戲團史料

針對張歲等人所提及之人、事、物進行調查，希冀搜尋補充早期高屏地區的皮影戲相關史蹟。

三、整理張歲主演三段皮影戲暨張新國新編劇本

張歲見習吸收各團技藝精華，最具代表的戲碼如《六國誌》、《五虎平西》、《五虎平南》、《封神演義》、《三結義》、《薛仁貴征東》等，乃融合其他大家所長與自己琢磨演技下的表演，因其高齡歲數無法完成整部戲齣，因而採錄三段共約五十分鐘的精彩折子戲，計有《扮仙戲》、文戲《割股》、武戲《秦始皇吞六國》等，已完成 DVD 典藏保存。本書再增加張新國改編的《桃太郎》新戲，於民國 105 年（2016）7 月假「高雄市皮影戲館」首演。本書總共收錄以上四齣戲的劇本，以為後學研究參考之用。

四、羅列演出紀錄表

整理「永興樂」主演張新國的演出年表（1989-2017），以載明戲團的演出概況，包括演出時節、表演場域，至於演出類型則有謝神戲、廟會慶典、中元普渡、民戲、文化場、校園演出、出國巡演等各種不同形式，以窺皮影戲現存之道。

本書由筆者總彙兩個期程的計畫成果，撰寫《永興樂影──張歲皮影戲傳承史》專書。首先感謝高雄市立歷史博物館鼎力資助研究，得以保存高雄地區重要獨特的皮影戲劇史料。其次感謝國立臺灣藝術大學戲劇學系石光生教授在民國 103 年（2014）的「張歲皮影戲技藝保存計畫」擔任協同主持人，計畫期間幫忙引薦「永興樂」戲團成員，並陪同田調訪談。再三感謝當時擔任團長的張英嬌、主演張新國等核心成員提供「永興樂」珍貴史料，以及後起之秀張信鴻暨「永興

樂」相關前後場成員接受訪談，尤其感謝張歲先生以九十高齡仍能油然記憶年少時學戲的種種歷程。此外，感謝「創藝攝影工坊」的企劃總監林建宇負責拍攝張歲先生主演的三齣折子戲。最後謝謝參與研究計畫的黃昭萍、林柏瑋、陳秋宏等三位兼任助理，協助行政、田調紀錄與拍攝事宜。

在皮影戲已逐漸成為稀有劇種時，希望「永興樂」鑼聲能不斷響起。至今猶記那些在舞臺上、鑼絃聲中的演員身影，以及搖曳在影窗昏黃燈光下的皮影，後場絃聲在夜幕低垂時——仍兀自不停地續傳……

序於 2018.10.21 季秋

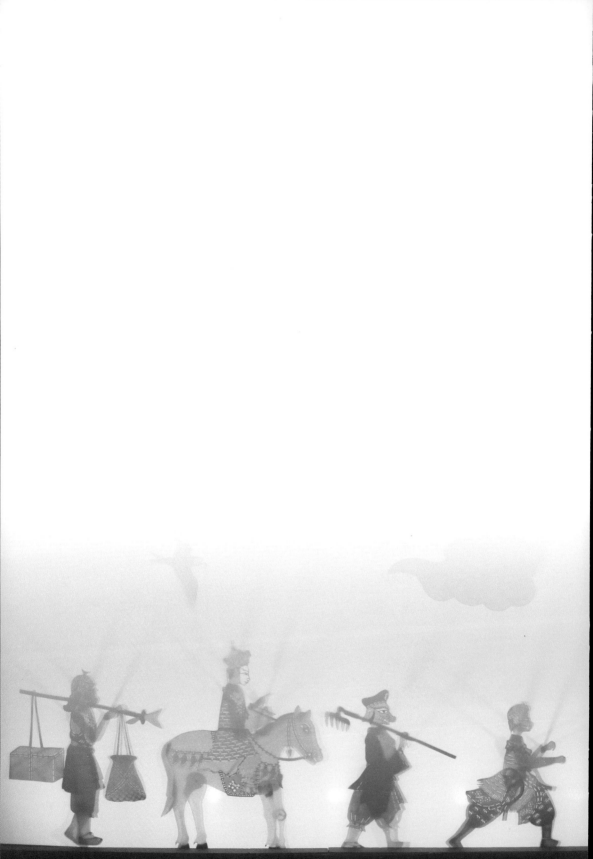

目　次

圖　次

表　次

第一章　緒論──鑼聲響起

　　張歲出生於昭和 2 年（1927）
是目前臺灣皮影戲界最資深的老
藝師（圖 1-1），張歲繼承家學，
原本擔任家族戲團的後場，隨後
在搭演其他戲團的演藝過程中，
集結眾戲團精華於一身，終於成
為前棚的主演。

圖 1-1　張歲是目前臺灣皮影戲界最資深
的老藝師（王淳美攝於 2014.9.4）

　　「永興樂皮影劇團」是典型的
家族戲團，原無固定團名，最早
由張利設立於高雄州岡山郡彌陀
庄頂鹽埕 127 番地，以地名為團名代號。後來，張利之子張晚（圖 1-2）
接掌戲班，於民國 15 年（1926）申請立團，劇團名稱為「永興樂皮戲
團」，地點設於高雄縣岡山區彌陀鄉鹽埕村 28 號。張晚擅演文戲，如
《蔡伯喈》、《蘇雲》、《割股》；武戲則有〈薛仁貴征西〉、〈奪武魁〉等，
揚名中南部。張晚再將技
藝傳給其二子：張做（圖
1-3）、張歲兩兄弟，彼時
兩人主要負責後場的鑼鼓
樂器演奏。

　　張歲為人誠懇憨厚、
技藝優異，「永興樂皮影
戲團」一直是各團人手不
足時、最信任的合作夥
伴；在多次合作演出中，

圖 1-2　「永興樂」
第二代張晚
（永興樂提供）

圖 1-3　張晚之次子張做
（永興樂提供）

張歲見習吸收各團的技藝精華，為「永興樂」奠定紮實的演藝基礎。張歲曾經合作的戲團，包含蔡龍溪的「金連興皮戲團」、宋明壽（人稱宋貓）的「明壽興戲團」、陳貯的「飛鶴皮影戲團」、張天寶的「合興皮影戲團」、曾再誠的「志誠皮影戲團」以及張命首的「新興皮影戲團」等。

由於皮影戲團大多是家族傳承體系，一般外人很難入其門探究其道，因為後場表現優異的張歲，成為早期皮影戲團演師心中的最佳後場人選，張歲與眾多藝師相互合作的交流經驗，造就其博採眾藝的演技，實屬難能可貴。張歲見習吸收各團技藝精華，最具代表的戲碼如《六國誌》（圖 1-4）、《五虎平西》（圖 1-5）、《五虎平南》、《封神演義》、《三結義》、《薛仁貴征東》等，乃融合其他戲團所長與自己琢磨演技下的表演。

早期高屏地區的皮影戲團相當活躍，數量也可觀，但留存的史料卻相對稀少。張歲是目前與這些前輩藝師有過傳承與合作的唯一人選，如今張歲已至九十餘歲高齡，因而藉由張歲與「永興樂」傳人──張新國、張英嬌、張信鴻等人的演藝事業，略探高屏地區皮影戲團梗概，並建構張歲與「永興樂」的技藝保存傳承史。

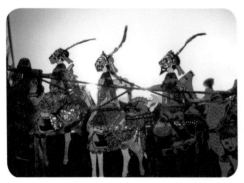

圖 1-4 《六國誌》備用偶（永興樂提供）

圖 1-5 《五虎平西》備用偶（永興樂提供）

　　本書以張歲與「永興樂」傳人的口述訪談歷史為基礎，透過資料蒐集、田野調查分析等，將所獲得史料進一步分析、組織與建構，概分為以下三項內容：

一、口述歷史之訪談與整理

　　本書以口述歷史的訪問重點，對張歲及其親友、同業進行訪談，整理其生命歷程與傳藝人生，以做為進一步分析的史料基礎。

二、田野踏查高雄地區皮影戲團史料

　　在缺乏相關文獻的現況下，針對張歲與「永興樂」傳人所提及之人、事、物進行研究，實地進行田野調查，搜尋早期高雄地區皮影戲的相關史蹟。

三、拍攝張歲與「永興樂」傳人的皮影戲演藝

　　張歲見習吸收各團技藝精華，最具代表的戲碼如《六國誌》、《五虎平西》、《五虎平南》（圖1-6）、《封神演義》、《三結義》、《薛仁貴征東》等，乃融合其他眾家所長與自己琢磨演技下的表演，考慮其高齡歲數無法完成整部戲齣，因而已於2014年9月4日假「高雄市皮影戲館」錄製三段精選折子戲DVD典藏保存。

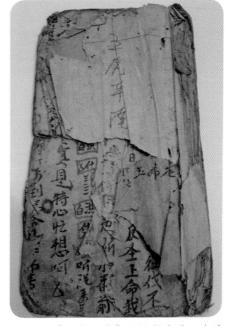

圖1-6　《五虎平南》手抄劇本（王淳美攝於2014.6.26，永興樂提供）

　　張歲主演的三齣折子戲:《扮仙戲》、《割股》(文戲)、《秦始皇
吞六國》(武戲)等;再加上 2016 年 7 月 23-24 日假「高雄市皮影戲
館」錄影「永興樂」張新國改編的《桃太郎》新戲等,總共四齣戲的劇
本附於本書第五章,以為後學研究參考之用。

　　本書之研究方法,採取田野調查(field study)與文獻分析(tex-
tual analysis)兩方向,加上證據論述法相互驗證,也就是確實進行田
野調查為研究的第一步驟,觀其異同,分析比較,將蒐集之文獻資料
輔以照片佐證,加上口述論證法相互辨析,希冀對比文獻資料以釐清
且建構張歲與「永興樂」的演藝經歷,以及略探早期高雄地區的皮影
戲史料。

第二章　回首張歲學藝路

對於出生於日治時期昭和 2 年（1927）10 月 16 日的張歲而言，至今已是九十餘歲高壽，其一生可謂經歷南臺灣皮影戲界的不同階段，看盡各團影窗歲月的興衰起落，見證高雄市「彌陀戲窟」演師們相互幫襯的戲臺人生。

第一節　少年山野從軍行

張歲的演藝生涯，起始於父親張晚的啟蒙。筆者於民國 103 年（2014）主持「張歲皮影戲技藝保存計畫」訪談張歲時，根據其口述乃向父親學戲，那時的政局受日本政府控制，曾經長達七年都沒有演戲。在此空窗期，當時他只好藉由閱讀日語書籍慢慢學戲；亦即在中日戰爭爆發於昭和 12 年（1937），當時的日本統治階層為實施對臺灣居民的思想控制，實施「皇民化政策」與「禁鼓樂」等法規，禁止民間演戲，以阻斷臺灣本土文化藉由戲劇傳播的途徑。

昭和 18 年（1943），張歲年方 17 歲時，政局混亂，差一點就被徵調去青年團（日本少年軍）當兵。那時日軍準備要對新加坡發動戰事，當時的青年團專門徵集 15、16 歲的少年仔參戰，張歲原本要被抽調至海外作戰，當時有司單位問張歲幾歲？雖然張歲剛好滿 17 歲，卻被日軍嫌其身材矮小，因而幸運躲過一劫，免去海外參軍的任務。於是張歲就被父親張晚帶回來，留在臺灣當兵，當時村里有五個人被抽去海外新加坡參戰，戰後都沒有返鄉回來。張歲憶及此事，不禁悵然！

當時的青年團是民間私人的，和日本軍伕[1]沒有關係，直到張歲17、18歲時，就再也沒有「抽軍伕」那種制度了！張歲當兵至六個月後，就升為青年一等兵，直到民國34年（1945）那時駐營在恆春，某日9點多聽聞宣布臺灣光復。

張歲憶及當時當兵六個月升一級，做到快十個月，月薪日幣18圓，配給香菸大約6至8包，不夠再向別人買。不過他不常吃菸，父親張晚從彌陀走到枋寮來面會時，曾經拿了18包菸回來。張歲剛好帶10圓，別鄉的人帶二、三百圓，他的10圓在那裡保存了三個月都沒有花去。當時的同伴有二、三人有吃菸習慣，有時候來跟張歲買菸，一包菸賣3圓，等於當時可以配給兩斗米。那時要賺一斗米，相當師父工、粗工一天的工資……往往工作五至六天還賺不到一斗米，可見張歲生活簡約，將部隊配給的菸賣出以賺錢存款。

在臺灣未光復前，據張歲的回憶，當時民間點一棚皮影戲日幣3圓，相當兩斗米九斤肉。在軍營時寫信只能寫部隊的代號，例如他寫的是「臺灣第1032號部隊田代步隊」，軍方為了保密軍機，不讓士兵寫真正的住址，以防軍機外洩。當時張歲借用枋寮居民陸伯的住址寫信回家報平安，跟他一起當兵的二、三個朋友沒錢買菸時，就會吵鬧不休，聯絡家裡的人來面會時，還會叫他們帶錢來買菸。張歲借陸伯的地址寄信回家，父親張晚才到枋寮面會，見面時直擔心小孩有沒有錢吃飯？憶起父親在頭日晚上1點從彌陀走到屏東九曲堂，已經下午3點，隔日再一直走下去到枋寮，經水底寮先到，再到新開營區面

1　軍伕，一般統稱為「臺籍日本兵」。昭和12年至20年（1937-1945），日本政府為因應第二次世界大戰人力所需，開始徵募臺灣人加入日本軍隊；但這些人卻不是正規軍人，包括有通譯、軍醫、巡查補等。「巡查補」乃日本帝國領臺初期，在殖民地臺灣所創設的警察職務。

會，走路的腳程約兩天多。張氏父子情深，從此迢遙長途一路走來探視親兒，可見一斑。

當兵時的工作項目，張歲曾經做過草包（稻草做成的裝石沙包），挖兩個黑石裝在草包裡，負重以訓練體力。戰爭時期物資短少，士兵都吃不太飽，還得經常練習挨餓。民國 34 年（1945）日本節節戰敗，他們在南臺灣從小港一路築防禦工事一直到恆春，主要工作還是建築防禦砲臺。張歲便是在恆春聽到日本投降的消息，當時總部在萬巒，9 點接到中將的電話宣告大東亞戰爭停戰，隔日上午 10 點部隊集合退伍回來，第七總隊都在山內，負責從小港築防禦砲臺工事沿伸到恆春。

令張歲印象深刻的是一幅畫面，在那水底寮至新開有一條路通往山上，[2] 晚上當挑夫，在 6 點扛一趟上山約六百多尺；扛米、罐頭等物資到百葉山[3] 山上囤積。中日戰爭日本戰敗後，大夥非常高興，還在新開村落的百葉山玩了十多天，至今張歲仍記得那邊還有個大漢山。[4] 可想而知，這群少年兵在平安解除戰地任務後，欣喜徜徉在群山水流間玩耍的歡樂情狀。

大戰結束，日本軍方把槍跟軍服拿去燒掉，張歲當時還天真地向日本軍說：「能一件給我回家穿，該有多好！」日本軍反說：「想死！

2　這條上山的步道是目前「浸水營古道」起點：水底寮（線道 198 號）→新開→大漢山（大漢林道 23.5k 叉路）→浸水營古道東段入口→屏東臺東縣界→浸水營駐在所遺址。

3　白葉山，又名百葉山，位於花蓮縣秀林鄉，屬於中央山脈的一座中級山，海拔 1,984 公尺，三峰鼎立，間有瀑布溪流，風景秀麗。

4　地處屏東縣春日鄉的大漢山是屏東縣和臺東縣的界山，高度大概 1,600 至 1,800 公尺左右。臺灣光復後，海軍陸戰隊利用此道行軍，在大樹林山頂興建大漢山基地，將大漢山基地以西至水底寮段拓寬，全長 28 公里，海拔 1,688 公尺，目前所稱「大漢林道」已成為登山步道。

穿下去會槍斃！」可見張歲為人念舊惜情、又帶點天真憨直的樸實性格。

戰後還要辦理退伍手續，不能隨便回來。那時 9 點接到電話宣告大東亞戰爭停戰，隔日上午 10 點部隊集合，走到萬巒司令部（國防部），年少的張歲猶記當時頭低低、彷彿接聖旨般地聆聽上司宣讀公文：「昨天下午約三點，廣島、長崎丟下三顆原子彈，有兩顆爆炸，傍晚六點日本投降。」臺灣兵聽到消息，各個在心中暗暗地高興。至於在臺灣的日本小兵也想回鄉，然而日本大官可就不想回國了！當時的中將住在萬巒，都非常年輕，直到民國 34 年（1945）戰敗投降，日本恰好殖民統治臺灣五十年餘。失去統治權的日本軍官士兵與人民，自然沒有滯留臺灣的權利，都要陸續撤走。

有一日，父親張晚精光地對張歲說：「來！來去看我們的祖國的兵仔過來！」於是退伍的張歲便在臺灣光復後，開始迎向復甦的皮影戲演藝生涯。

第二節　青年學藝識耆老

民國 34 年（1945）光復後，國軍有部隊從高雄登陸來接收臺灣，從那時候張歲 19 歲開始偶爾學戲。那時臺灣人抽去海南島外派當軍伕，平安回來要請戲謝神；那時出外當兵還願，如果能安然返鄉，便要作一棚戲酬神，那時請戲比較多的是平安戲，尤其是有關海的部分──漁民討海慶豐收，以及農民稻穀豐收的戲，請主請戲團搬演平安戲以酬神。就當時演平安戲較盛行的劇種而言，那時很少布袋戲，大多演的是皮影戲，包括去外地當兵平安回來還願請戲的，也包括有「戲仔」。[5]

5　戲仔，就是臺語的舞臺劇。

　　當時由父親張晚擔任家中戲團的主演，後場卻沒有固定班底，大致從其餘友團調來借去，以相互支援後場的方式共存共榮。於是才培養張歲從 19 歲開始學戲——先從在後場打鑼開始（圖 2-1）。對張歲而言，為什麼愛作戲？除了可賺錢以外，還兼給人家請客。因為請戲人要幫戲班準備吃食，至少要有晚餐；所以戲班去主家演戲，是為了可賺錢，以及被請吃大餐。光復後的臺灣，百廢待舉，民間處於貧窮時代，一般平民在家裡吃食不豐，要是給人家請去演戲時，主家就要辦桌準備豐富大餐。那時景氣不好，平常哪有辦法吃碗白飯？所以張歲學戲的動機，第一是「給人請」，第二是賺錢。雖然偶而還吃過曬乾去煮的硬番薯簽，但大抵而言，請戲時所附贈的豐盛晚餐，對青年張歲而言，是一大誘因與美好回憶。

圖 2-1　「永興樂」鎮團之鑼（永興樂提供）

　　由於正值壯年的父親張晚一直處於忙碌中，沒什麼太多時間教導張歲學戲，張晚教張歲的多是文戲；至於張晚的武戲大部分都教給「飛鶴皮影戲團」的陳貯（本名陳成，1902-？）。張歲此生所嫻熟的武戲便是《六國誌》（圖 2-2），該齣戲可以連演十幾個晚上，描

圖 2-2　《六國誌・海潮聖人》手抄劇本（永興樂提供）

9

述秦始皇的故事，並非父親所教，而是屏東九如鄉那邊的一個老師父，名叫陳卻，出生於明治 41 年（1908-？）。陳卻是屏東「合華興皮影戲團」的後場弦子手，帶戲的方式只有講故事內容，並沒有真正教戲。張歲開始入行，也跟著人家拿書抄戲文，因為大家都彼此借劇本抄來抄去，雖然對張歲當時的程度而言，仍然看不太懂內容。

至於張歲認識陳卻的緣起，乃因調去九如鄉幫忙做戲時相識。當時張歲還認識一位李丁文，出生於明治 35 年（1902-？），他身為大地主，家境富有而好命長壽，雖然子女反對其到處跟戲團奔波，不過因為實在很愛做戲，所以常瞞著子女出來跟團。丁文公比卻公還老，青年張歲見證當時皮影戲界耆老級演師與樂師仍守住影窗戲棚，呈現對皮影戲的堅持與樂趣，不禁在心中激起一種隱約的使命感。

在以演出民戲為主的皮影戲界，要能在內臺戲院演出成功，著實不易。張歲憶及父親張晚曾跟「福德皮影戲團」林文宗（？-1957）去臺中草屯戲院演內臺戲，那時還有麥克風，演出前都有寫契約，載明跟戲院方拿多少錢，要做多少場等條件，並且蓋印章為憑。然而該檔期到臺中草屯戲院演出，因為觀眾聽不太懂，效果不太好，所以演出成效並不盡理想。「福德皮影戲團」由林文宗創立於日治時代，在日本皇民化運動時，「福德皮影戲團」是「第二奉公團」，與「東華皮影戲團」是「第一奉公團」，在當時被公認足以代表臺灣皮影藝術。然而光復後，布袋戲進入內臺金光戲興盛時期，從布袋戲興盛蛻變期的「新興閣」鍾任壁（1932-）主演，[6] 於民國 40 年代內臺戲院所搭設的超

6　鍾任壁，雲林縣西螺人，「新興閣掌中戲團」第五代掌門人。自小繼承家傳的掌藝，1953 年創立「新興閣第二團」，一生投入布袋戲演出，1991 年曾榮獲「教育部薪傳獎」。2016 年 1 月鍾任壁接受馬英九總統頒授「三等景星勳章」，表彰其多年來推廣臺灣傳統布袋戲藝術之貢獻。

圖 2-3 「新興閣」鍾任壁於民國 40 年代內臺戲院搭設的超大型立體
舞臺（鍾任壁提供）

大型立體舞臺（圖 2-3）看來，戲
棚氣勢盛大，賣座頻報佳績，使
內臺成為「金光強強滾」的金光
布袋戲天下，也因而使皮影戲的
發展與票房相對受到其他劇種的
壓抑。

圖 2-4 左起張天寶、張歲、張做曾經
同臺搭檔演戲（永興樂提供）

　　此外，張晚曾經支援大社區
「合興皮影戲團」演出。該團原名
「安樂皮影戲團」，由張長創立於
高雄市大社區，歷經第二代團長張開、第三代團長張古樹，傳至第四
代團長張天寶（？-1991）。張做曾與張天寶同臺搭檔演戲（圖 2-4），
透過父執輩與朋輩的牽成介紹，在耳濡目染之下，張歲與當時的劇界
名角有了自然的認識與往來。

個性善良好相處的張歲還結識當時知名的黃合祥（1923-1968），此人是屏東「合華興皮戲團」的團主，住在屏東縣九如鄉三塊村，李丁文與陳卻都是九如客家文化黃合祥皮戲團的後場。在黃合祥於民國57年（1968）去世，班底解散後，李丁文才從九如來，和高雄市彌陀區的「金連興皮影戲團」蔡龍溪做好幾年戲之後，張歲才被龍溪公叫過去幫忙演出。

第三節　壯年遊走各後場

自從光復後，擅長敲鑼打鼓的張歲，便開始在彌陀鄉里附近的幾個皮影戲團當鼓手（圖2-5），雖然父親張晚曾自行創設一個戲團，名為「永興樂」，但張歲一直沒有太多興趣接下父親張晚的團，所以也沒有正式學習前臺的操偶技藝。反而是張歲的二哥張做，持續和父親的戲團到處跟班演出，專門負責後場部分，包括胡琴、鑼、鈸、鼓等樂器一應俱通（圖2-6）。因此在張晚過世後，「永興樂」便無法演出，張歲就跟著蔡龍溪「金連興」、宋貓「明壽興」、陳貯「飛鶴」與張命首「新興」等皮戲團，擔任後場演出。

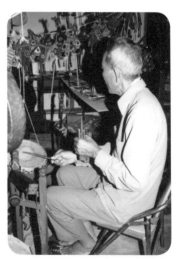

圖2-5　「永興樂」鎮團之鼓（永興樂提供）

圖2-6　張做擅長各種樂器，專門負責後場部分（永興樂提供）

一、蔡龍溪「金連興皮影戲團」

高雄市彌陀區的蔡龍溪（1892-1980）祖籍為福建省彰州府龍溪縣，龍溪之名即紀念其祖籍地。他是「金連興皮影戲團」的創辦人，與大社區「東華皮影戲團」團長張叫（1892-1962）、永興樂的張晚（1892-1968）都是同年出生，屬於同輩演師。年輕時，蔡龍溪曾向彌陀先輩演師吳天來學藝，但在日治時代「禁鼓樂」時期，曾經被迫停演數年，因此未保留日治時代的手抄本。

圖 2-7　在蔡龍溪的皮影戲文物中保留吳天來的手抄劇本（王淳美攝於 2013.6.4，蔡清國提供）

臺灣光復後，蔡龍溪專心演出民間酬神除煞儀式劇。演出項目包括：神明誕辰、完婚周歲還願、中元祭祀、謝土、新居、漁船碼頭驅邪祈福等。至於演出範圍北起嘉義，南抵屏東；尤以高雄居多，屏東居次。蔡龍溪與高屏地區皮影戲演師們有密切的合作傳承關係，例如彌陀區「復興閣」的許福能、許從，以及「永興樂」的張歲都曾向他學戲、擔任後場人員。阿蓮區的陳貯、屏東的黃合祥也都與之有合作關係。蔡龍溪與黃合祥是在萬巒鄉佳佐村對棚時認識，在蔡龍溪的皮影戲文物中，保留了吳天來（圖 2-7）、陳貯、黃合祥、黃明生、黃太平（圖 2-8）等人的手抄本與影偶。

圖 2-8　在蔡龍溪的皮影戲文物中保留黃太平的手抄劇本《白慶善登臺》（王淳美攝於 2013.6.4，蔡清國提供）

　　對於初踏入皮影戲界的張歲而言，蔡龍溪無疑是相當重要的一位前輩啟蒙者。正值二十多歲的張歲與蔡龍溪「金連興」一起做戲，擔任龍溪公的後場，那時打鑼打一打換打鼓，因為當時沒有鼓腳，他才只好跳過來跳過去幫忙。當年現成的鼓腳大都年紀很老，不敢出門演戲了，可見當時皮影戲界人才斷層的窘況。當時蔡龍溪的後場有蔡金水（龍溪公的堂兄弟）、蔡國勢（仙仔）等人。蔡龍溪做媒人，介紹蔡國勢娶了黃合祥的女兒，可印證當時在臺灣純真年代各戲團之間往來密切的友好關聯。

　　蔡龍溪的後場經常處於流動狀態，那時還有一個很老的名叫樹伯，也是後場班底之一，許福能的二哥許福宙也常來幫忙後場（圖2-9）。張歲跟隨龍溪公演戲，感覺蔡龍溪的演技與表演藝術不錯，張歲與之搭配得很好，雖然龍溪公很多歲了——直到八十多歲還在演皮影（圖2-10），看得到他的白髮與身形，說明年紀已很老了，卻仍喜

圖2-9　原照乃施博爾於1967年拍攝許福宙擔任「金連興」的後場，在演出前整理影偶（王淳美翻攝於2013.7.11，蔡清國提供）

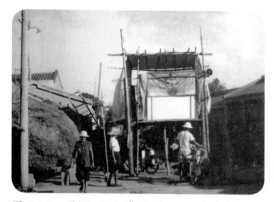

圖2-10　原照乃施博爾於1967年拍攝蔡龍溪（左1）與「金連興」的戲棚，竹製棚腳有一人身的高度，以便專心演戲（王淳美翻攝於2013.6.9，蔡清國提供）

歡玩四色牌，那時吃飽後就在演戲，常常有戲做、做到都成為生活習慣。張歲常與蔡龍溪搭檔演的文戲有《三進士》（圖 2-11），宋明壽也有學該齣戲。蔡龍溪應邀酬神戲演《三進士》時，宋明壽曾跟龍溪公建議把主角生病的劇情刪掉，以討吉利。老一輩的皮影演師除了演《三進士》以外，還有演出《金花看羊》，敘述兄嫂欺負小叔去看羊的故事，算是 7 月時文戲在做的戲齣，然而到了張歲他們這輩，就沒什麼戲團再演該齣戲，大部分就只演謝神較多了。

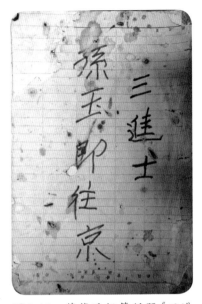

圖 2-11　蔡龍溪親筆所題《三進士‧孫玉郎往京》劇本（王淳美攝於 2013.6.9，蔡清國提供）

蔡龍溪七十餘歲時曾在高雄市橋頭區仕隆做一棚戲，演其擅長的《封神榜》，張歲與其二弟張做跟蔡金鐘幫忙演出，張歲之子張新國載戲箱過去，猶記差不多是民國 55、56年，張新國約 17、18 歲左右還未當兵結婚時。蔡金鐘去演戲時在戲棚上邊吸菸邊打電炮，因為他抽菸的菸蒂掉在電炮旁，引發戲棚火災，被龍溪公罵得半死，此段插曲刻畫出驚險刺激的後臺，恰若電光弦樂鑼鼓齊響的演藝生涯，也映襯蔡龍溪身為老前輩的地位。

早期皮影戲的演出現場，像蔡龍溪、張命首（1903-1981）等演師，他們都不用麥克風，直接用人聲原音重現，叫做「肉聲」，因而皮影戲演師需要很好的丹田與聲腔，直到出現以放送機播音，那是以後的演變發展型態了。以做民戲為主的蔡龍溪傳子蔡金宗（1934-

2008），以「金連興」的棚景（圖2-12）演遍高屏地區，曾嘗試做戲院的內臺一、二次而已，因為效果不好而作罷，終身以皮影戲為志業，直到晚年蔡龍溪仍孜孜不倦地雕刻皮影，留下許多皮影戲文物的珍寶，以及一代皮影界民戲演師的身影（圖2-13），令後人緬懷。

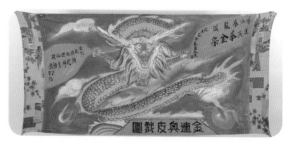

圖2-12　「金連興」的棚景（劉千凡攝於2013.9.6）

二、宋貓「明壽興戲團」

彌陀區另有宋明壽（偏名叫宋貓）的「明壽興戲團」，宋明壽先跟蔡龍溪學戲，後來再向張塔（張歲的堂叔）學習皮影戲。然後宋貓自己組團，自己刻製戲偶，也會自己抄寫劇本。「明壽興」的後場有宋明壽

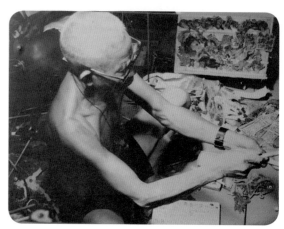

圖2-13　原照乃施博爾於1967年拍攝晚年的蔡龍溪仍熱衷演出皮影戲，經常打赤膊在家整理皮偶的工作照（王淳美翻攝於2013.6.9，蔡清國提供）

與陳貯（陳戌），張歲也時常去幫忙打鼓，後來張歲之子張新國也曾擔任過宋貓的後場。由於皮影戲不管前場或後場，都是一種專門技藝，因而做後棚時都不太挑選，那個年代的皮影戲界除了「東華」自成一格以外，南臺灣各皮影戲團大致都會互相幫忙，因為牽連起來大多有關係──要不是同師傅就是同村，或是親戚或是姻親，也因而說明皮影戲之所以盛行於高屏地區的地緣關係。

　　至於大社區皮影戲界張德成藝師（1920-1995）其家族自張狀（1820-1873）成立「德興班」以來，在日治皇民化時期被編為「第一奉公團」繼續演出皮影戲，從而奠定深厚根基。自光復後，張德成將戲團改名為「東華皮影戲團」，自民國40年代至50年代此十餘年期間，一直進行內臺戲演出，持續具有觀眾票房的賣座實力。因而在當時民間請戲時，「東華」自然戲約不斷，其前後場團員能自給自足，在皮影戲界可謂一枝獨秀。由於「東華」進入戲院內臺盛演，影窗景深與影偶尺寸因而變革加大，以便增廣觀眾視野，演藝的舞臺美術設計獨樹一幟，因而「東華」與其他皮戲團較少合作關係，張歲也不曾與「東華」合作過。不過張歲溫厚平和的好個性，在宋貓「明壽興」初次應邀至屏東縣萬巒鄉泗溝水客家聚落[7] 普渡演戲，請主與戲團發生「戲棚不合規格」的問題時，張歲發揮其調和解圍的沉著與耐性，而此事件發端卻與「東華」的戲棚規格有關。

　　按照民間請戲的習俗禮數，請戲人都會就定位先搭好戲棚支架，以便等戲團運來戲箱後，可直接在戲棚搭景演出，以減少前置布臺時間。泗溝水客家聚落原本經常請戲的是大戲棚的「東華」，結果該年初次改請「明壽興」，宋貓依然維持傳統皮影戲棚的原有尺寸，導致戲團的搭景太小，不合在地戲棚既有規格的窘況。在雙方差點引發衝突時，張歲急中生智臨時請人去布莊剪布，順利解決布景不合戲棚支架的危機。當晚請主點的戲齣是傳奇小說《南遊記》裡的《華光鬧天

7　泗溝水，該村位於萬巒鄉西邊，日本大正9年（1920）後，與南邊的「三溝水」、「硫磺崎」等三個聚落同為「四溝水」大字。「大字」意指「大庄制」的行政村組織。光復後，四溝水獨立設村，在「四」字上加上「水」而成泗，稱為「泗溝水」。先民沿著東港溪逆流而上開墾，該區廣東人占多數，屬於純粹的客家聚落。

宮》[8]，該戲就張歲跟團的印象中，不僅宋貓沒演過，就連父親張晚也沒演過，倒是蔡龍溪前輩收藏《南遊記》裡《華光尋母》的劇本（圖2-14），龍溪公早期的手抄本字跡斗大而工整（圖2-15）。張歲依稀只記得「飛鶴」的戌叔演過《南遊記》，因為該劇比較屬於布袋戲的常備戲碼。

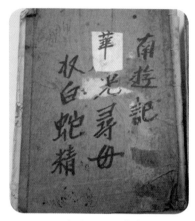

圖 2-14　蔡龍溪收藏《南遊記》裡《華光尋母》的劇本（王淳美攝於 2013.6.4，蔡清國提供）

圖 2-15　蔡龍溪早期的手抄劇本《華光尋母》內頁，字跡斗大而工整（王淳美攝於 2013.6.4，蔡清國提供）

三、陳貯「飛鶴皮影戲團」

　　張歲曾擔任阿蓮區陳貯（本名陳戌）「飛鶴皮影戲團」的後場，當時他從彌陀家裡騎腳踏車到臺南佳里演戲。那時「飛鶴」的後場加入一個師傅，由於沒什麼戲可以做，只好自己批莧菜來賣，偶而就會來

8　余象斗撰《南遊記》，又名《五顯靈官大帝華光天王傳》，凡四卷十八回。《南遊記》寫孝子華光（馬靈官）拯救母親結織陀的故事。

幫忙後場；此師父名叫先河，不知其姓。此外當時還有張命首、張做與張歲三人，擔任陳貯的後場。

陳貯的「飛鶴皮影戲團」善演武戲《徐鳴皋》[9]（圖2-16），那時曾在屏東萬福宮演出，那場由張歲打鼓，陳貯打鑼。「飛鶴」亦曾在高雄市茄萣區演《徐鳴皋》，當時打對臺的是來自烏樹林的一個布袋戲團，團名是「紅俠」。紅俠布袋戲團那天演的戲齣《清康熙三百年》，那齣戲如何演出當時的各戲團大致都會，張歲也曾在臺中看過那齣戲。

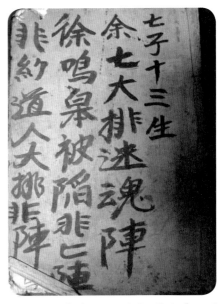

圖 2-16　蔡龍溪的手抄劇本《七子十三生‧徐鳴皋》（王淳美攝於 2013.6.9，蔡清國提供）

「飛鶴」陳貯演的《六國誌》是該團最受歡迎的戲齣，只要陳貯演出的武戲，在演到與其他戲團拚戲場面時，只要開演《六國誌》其中一齣，便可打遍對臺無敵手，甚至還曾拚贏歌仔戲。因而在張歲跟隨陳貯演出《六國誌》時，便較專心學習前臺的演技與情節走向，可謂張歲在擔任後場時，最能引發其學戲動機的戲碼。

在臺灣三大偶戲中，《華光鬧天宮》算是布袋戲界較普及的戲碼。但就皮影界而言，就較少人演出；可見各劇種的操偶技巧、演唱曲

9　《七劍十三俠》是一部以明代武宗正德（1506-1521）年間，寧王朱宸濠叛亂事件為背景，描述賽孟嘗徐鶴（字鳴皋）等十二英雄，以及「七子十三生」（七位以「子」命名的劍仙，以及十三位以「生」命名的劍仙）如何鏟奸除惡，幫助明武宗平定「宸濠之亂」的歷史俠義小說。

調、舞美藝術等特質各有不同，因而常備戲碼自然也就不同。張歲雖曾見過陳貯的「飛鶴」演過《華光鬧天宮》，自己在後場卻也沒學會，於是在面臨前文提及泗溝水客家庄請主點戲，宋貓「明壽興」無人可出演的窘境；然而神奇的命運轉輪卻因此事件，意外造成張歲擔任主演的機會。

第四節　中年主演戲團立

張歲雖然一直從事皮影戲後場工作，卻對繼承父親的戲團沒多大興趣，「永興樂」戲團在張晚時期，由於尚未正式申請演出執照，所以實屬業餘性質。張歲的皮影技藝源自祖父張利和父親張晚，許福能的岳父張命首是他的堂叔，所以張歲的皮影戲大都是跟隨前輩演出學來，至於文戲《割股》片段則是向叔叔張塔學得。

就皮影戲界生態而言，個性厚道的張歲於青壯年時期遊走於高屏各戲團之間，幫忙後場敲鑼打鼓，在自然機緣下學習皮影後場技藝，雖得採集眾家之長，卻也一直未曾認真學習前場主演。直到泗溝水客家庄請戲該晚，後來請主臨時換了一位老者、點了另一齣戲《六國誌》其中的《金子陵第二次下山》，正巧是張歲最熟悉的戲齣。

於是該晚張歲便臨時上場，擔任主演《六國誌》，臺下客家文化的觀眾看到來自河洛聲腔「彌陀戲窟」主演的文武場表現，不僅感到新鮮而滿意，使請主很有面子，馬上致贈錦旗和厚禮紅包 2,000 元，使張歲因此獲得肯定與鼓勵。該場演出對張歲而言，具有指標意義，不僅在客家文化區使他說著河洛話時較放心，演出成功獲得觀眾迴響與豐厚的收入，使他從此努力邁向主演的位置。之後幾日，張歲便壯膽演了請主曾經點過的《華光鬧天宮》，雖然情節不甚清楚，卻硬是

情急下在客家庄演出皮影戲版的《華光鬧天宮》，想不到瞎掰的劇情反而引來觀眾熱烈捧場，自此張歲便展開了主演的演藝生涯。

　　光復後，金光布袋戲盛行於內臺戲院，張歲眼看皮影戲耆老——例如蔡龍溪等父執輩演師後繼無人，自己也只在戲棚後場敲鑼打鼓三十年，從此張歲便立志專心學習前臺的主演技藝，跟團時也較認真觀摩老演師們的演技，逐漸開始和其他戲團合作時，參與輪流擔任主演。隨後更積極地向「臺灣省地方戲劇協進會」[10]申請牌照，等通過「戲劇協進會」測試後，正式於民國 67 年（1978）立案申請「永興樂皮影劇團」，[11]沿承父親張晚所設立的團名，張歲時年 51 歲。

　　遲至民國 67 年（1978），張歲才正式立案成團，其時距離皮影戲的黃金時期已經很久，內臺戲榮景已不復見，因而「永興樂」成團後，便一直以演出酬神廟會普渡等民戲為主。

10 「臺灣省地方戲劇協進會」於民國 41 年（1952）3 月 6 日正式成立。協進會訂定的宗旨為：「團結全省地方戲劇工作者遵照反共抗俄國策，從事改良地方戲劇、發揚民族意識、促進社會教育。」舉凡：掌中戲、皮影戲、傀儡戲、話劇等應一併納入組織，以符合地方戲劇運動之主旨。

11 根據「永興樂」劇團張英嬌表示，民國 67 年（1978）向政府申請的正式團名為「永興樂皮影劇團」，不過戲棚彩繪的團名仍沿用早期「永興樂皮戲團」的概念，稱為「永興樂皮影戲團」。本書統一稱呼該團為「永興樂皮影劇團」，簡稱為「永興樂」。

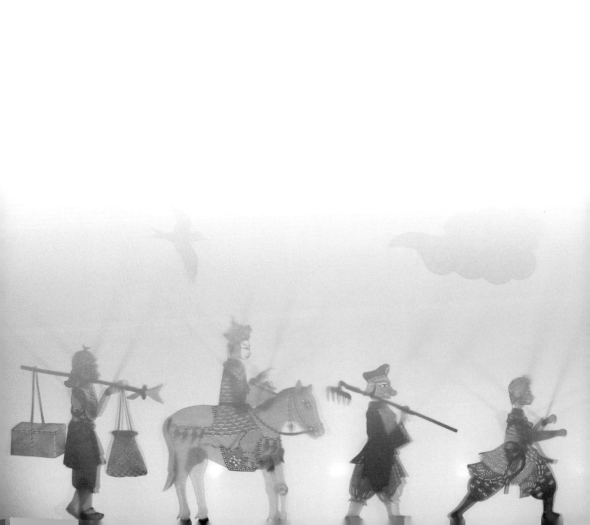

第三章 「永興樂」百年戲團史觀

　　「永興樂」是典型的家族戲團，自第一代張利創團開始，歷經第二代張晚、第三代張歲、第四代張新國與張英嬌兩兄妹，目前傳至第五代張信鴻，凡歷經百年以上的皮影戲演藝史。

第一節　張利與張晚草創發軔

　　張利（1853-1924）出生於日本孝明天皇嘉永6年7月7日，約於1890年代創立戲團於高雄州岡山郡彌陀庄頂鹽埕127番地，原無固定團名，張利與其團員早年奔走於南部各鄉鎮演出，擅長文戲。張利於明治22年（1889）2月1日生下長男張晚（1889-1968），張晚早年隨父親學習皮影戲，擅長演一般文戲，例如《蔡伯喈》、《蘇雲》、《割股》，以及武戲《薛仁貴征東》、《薛仁貴征西》、《五虎平西》（圖3-1）等劇，聲名聞於南臺灣。張晚與彌陀地區的皮影界過從甚密，相互合作共創榮景，因而在張晚逐漸以演戲為志業後，便將戲團取名為「永興樂」，乃希望「永遠高興快樂」之意。

　　張氏家族的傳承譜系，由跟隨延平郡王渡海來臺的張氏第六代張利，傳至第七代的張晚、張塔等兄弟（表3-1）。張晚於光復後想組團演戲，卻缺乏充裕的後場人員；當時由家族成員張慶（張晚之四兄）、張塔（張晚之弟）擔任後場。

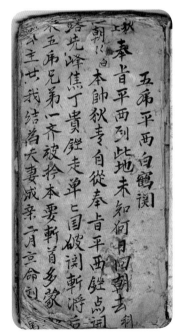

圖3-1　張利留下的手抄劇本
《五虎平西白鶴關》
（永興樂提供）

表 3-1　張氏祖譜第六代：張利（張英嬌提供）

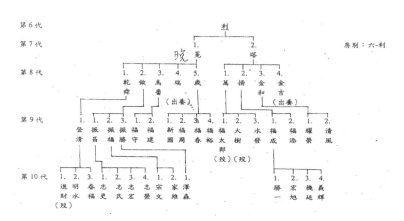

張利時期的戲團班底，就是第七代張乳（張歲的二伯）（表 3-2）與張陶（張歲的三伯）（表 3-3），張利之父親張六生有五子，各房有後代傳承習藝，以幫忙戲團運作。

表 3-2　張氏祖譜第七代：張乳（張英嬌提供）

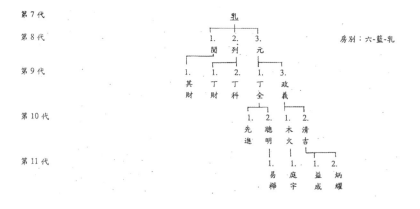

表3-3　張氏祖譜第七代：張陶（張英嬌提供）

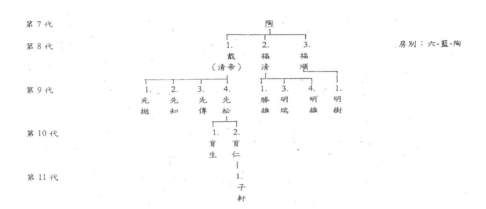

　　根據史料所載與張歲的口述歷史，可知當時張利的後棚有張陶、張慶與張乳等三人。其中的家族關係尤要注意者：張慶是張城的兒子（表3-4），張城排行老三、張利排行老二，父親為張六，亦即張慶

表3-4　張氏祖譜第六代：張城（張英嬌提供）

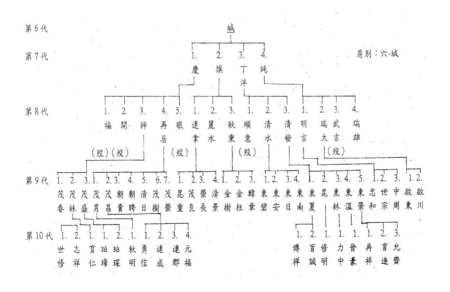

是張利的姪子。張利生下張晚與張塔，所以張利的大哥張籃的次子張乳、三子張陶，以及張利的三弟張城的長子張慶等人，都曾參與戲團的演藝工作。

在「永興樂」的家族中，第七代另有一位張命首（1903-1981）也從事皮影戲演藝事業。張利教過的徒弟包括林文宗、陳水生與張命首等三人。林文宗是高雄附近「福德皮影戲團」的團主，至於張命首則是創立「新興皮影戲團」的團長，亦即張利教過的學徒中，有兩位自立門戶去成立戲團。

張命首在民國 4 年（1915）約 12 歲起開始學藝，跟隨吳天來、李看、吳大頭與張著等人學習皮影戲「上四本」，[1] 在彌陀區皮戲界可算是知名人物。民國 28 年（1939）許福能（1923-2002）拜張命首為師，民國 44 年（1955）許福能娶張命首之女張月倩為妻，於四年後掌管團務，並將「新興皮影戲團」改名為「復興閣皮影戲團」。平時以廚師為職業的許福能熟悉前後場，擅長文戲等戲齣，在日後與「永興樂」成為友團（圖 3-2），相互幫襯演藝事業的發展。

圖 3-2　1988 年許福能（左）與張歲一起研究皮影戲（永興樂提供）

張晚致力於推展皮影戲事業，再將技藝傳給其子張做、張歲，彼時兩兄弟主要負責後場的鑼鼓樂器演奏。

1　皮影戲的文戲中所謂的「上四本」，又稱為「上四冊」，分別為《蔡伯喈》、《蘇雲》、《孟日紅》、《割股》等。

第二節　張歲承先啟後

　　張歲至民國 67 年（1978）始向政府申請立案，成立「永興樂皮影劇團」，以張歲之次子張福周（1955-1980）為團長（圖 3-3）。張福周在短短兩年多擔任團長期間，參與「永興樂」的後場演出（圖 3-4）。在張福周於民國 69 年（1980）去世後，即由張歲之么女張英嬌（1962-）擔任團長，成為臺灣第一位女性皮影戲團長。

　　在此期間，張歲以演員的身分擔任主演（圖 3-5），繼續為推展皮影戲傳統藝術而努力。「永興樂」所使用的各式皮影偶大都自製（圖

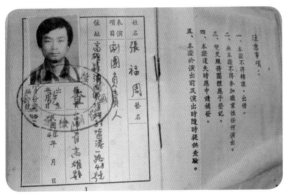

圖 3-3　張歲之次子張福周成為「永興樂」第一任
　　　　團長的證照（永興樂提供）

圖 3-4　張福周參與「永
　　　　興樂」的後場演
　　　　出（永興樂提供）

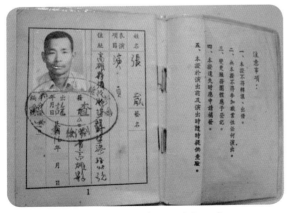

圖 3-5　張歲的演員證照（永興樂提供）

圖 3-6 「永興樂」所使用的影包　　圖 3-7　張信鴻曬乾兩張牛皮，
　　　　（永興樂提供）　　　　　　　　　以便保存（張信鴻攝於
　　　　　　　　　　　　　　　　　　　　2015.12.20）

3-6），張歲約於民國 54 年（1960）左右在屏東醫院附近，向陳萬來購
得約十件牛皮，一件牛皮大約值當時幾百元臺幣左右。張歲還指定留
下兩張牛皮給孫子張信鴻將來使用，直至民國 104 年（2015）臘月，
信鴻還將該兩件牛皮攤在陽光下曬乾（圖 3-7），以便保存，由此可見
「永興樂」以一種典型家族戲團銘刻子孫予承先啟後的使命感。

　　民國 54 年（1965）「永興樂」的戲棚設計，戲棚底部與地面距離
約有一個成人的高度（圖 3-8），略比蔡龍溪的戲棚低一點，但仍舊呈
現早期較高位置設計的皮影戲棚規格，上面掛滿錦旗以昭信譽。再
從民國 57 年（1968）張歲在戲棚上演戲的史料照片看來，當時的戲
棚空間有限，因而各式影偶道具雜陳（圖 3-9）。其次，從張歲於民國
66 年（1977）手繪戲棚的立體結構圖看來，戲棚約略呈現正方形（圖

圖 3-8　1965 年「永興樂」的戲棚設計
　　　　（永興樂提供）

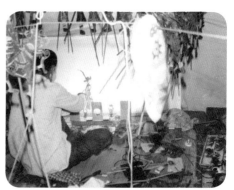

圖 3-9　1968 年張歲在戲棚上演戲
　　　　（永興樂提供）

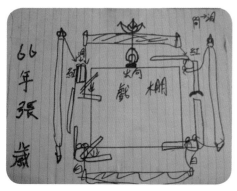

圖 3-10　1977 年張歲手繪的戲棚構
　　　　　造圖（張英嬌提供）

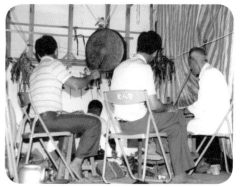

圖 3-11　1978 年張歲擔任主演時的後
　　　　　場，右起：張做、張新國與
　　　　　張福裕等三人（永興樂提供）

3-10）；對照民國 67 年（1978）張歲擔任主演時的戲棚，約略為正方形，空間且較以往略大。當時期的後場有張做、張新國與張福裕等三人（圖 3-11）。

　　在張歲擔任主演期間，「永興樂」仍以廟會建醮普渡等酬神戲，為常態性的演出活動較多。民國 68 年（1979）張歲接受中國電視的訪

29

問（圖 3-12），可見彌陀皮影戲之名聲已透至全臺灣。張歲憶及曾至
高雄市小港區紅毛港演出，請戲人要求演出《山伯英臺》故事，然而
皮影戲沒有該劇本，張歲依然有本事順利演出！紅毛港有一些私人請
戲，會要求演出經典戲目《割股》，本劇是張歲的拿手文戲，敘述媳
婦侍奉婆婆的美德，婆婆生病，媳婦把其手肘肉割下來煮給婆婆吃，
當地人請「永興樂」演這齣戲，希望請戲人的媳婦出來看，使晚輩了
解何謂孝道。

　　以前請戲的戲棚都是臨時搭建的，張歲曾在鳳山有兩場戲，剛
好該大厝有前後進，一個搭在前的是大頭仔的戲棚，「永興樂」這一
棚在後卻沒有人要搭，以前請戲的人要去挑戲籠，請戲人說沒關係就
做看看，結果就擔下去做。開始做戲時，兩棚就互相軋戲，文戲軋得
都差不多沒什麼輸贏。後來由於「永興樂」的後場弦音太美妙，使當
時的觀眾早上還在燒柴火，出去看他們的戲，聽到入迷忘記在燒柴，
結果戲散回來時才發現柴火燒了！以前演皮影戲的習慣，傍晚開始的
上半場要演武戲，演到約莫夜晚後換演文戲，「永興樂」曾經演到凌
晨 3、4 點快要天亮時，他們謂之為「三齣光」，亦即「從傍晚做到天
光」。因為張歲都用「肉聲」演出，所以戲臺後面備有火爐，隨時泡茶
給演員喝，以保護演師的嗓子。

圖 3-12　1979 年張歲接受中國電視的
　　　　　訪問（永興樂提供）

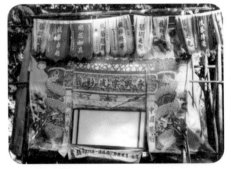

圖 3-13　1981 年「永興樂」在臺中公
　　　　　園演出的戲棚（永興樂提供）

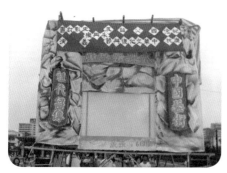

圖 3-14　1983 年「永興樂」戲棚保留
　　　　「中國藝術／祖代流傳」八
　　　　個大字（永興樂提供）

圖 3-15　1998 年張歲主演廟會戲
　　　　（永興樂提供）

從民國 70 年（1981）「永興樂」在臺中公園演出的戲棚布景看來，仍維持舊制（圖 3-13），直到民國 72 年（1983）在高雄市立文化中心為紀念國父誕辰紀念日所做的義演，其戲棚設計已較為簡化，不再在棚頂掛上一排錦旗，只是左右對聯仍保留「中國藝術／祖代流傳」八個大字（圖 3-14）。 從「永興樂」歷年來戲棚的變化觀之，可知其一直珍惜祖輩所傳承下的家族演藝系統，標誌其家族對祖傳事業的守護。

個性好商量的張歲，在演民戲或廟會戲時（圖 3-15），如果觀眾捧場要多聽一些時，他也願意加演幾段，因而在張歲樂善好施、一步一腳印的努力經營下，帶領子孫後輩走出一片屬於「永興樂」的皮戲天地。

第三節　張新國習藝精進

張歲的長子張新國出生於民國 38 年（1949）12 月，在民國 58 年（1969）20 歲退伍回來後開始學皮影戲。當初是因為張歲認為戲團較缺弦手，所以希望新國先學弦，當時「永興樂」的弦手是張做，專門負責後場的鑼鼓樂器演奏。因而在父親期許下，新國便向二伯張做學弦，學了一段時間後，便開始到外面演出晚上的謝神與文戲。由於

他的稟賦適合拉弦，
眼見二伯逐漸老去、
又加上戲團的弦手不
夠，所以就先學弦。
初學時也想打一點鑼
鼓，雖然曾打過鑼
鼓，但不是很專精，
於是更確立他的專長
是拉弦，因而張新國
申請的演員證，在
「表演項目」該欄記載
的是「南胡」（圖3-16）。

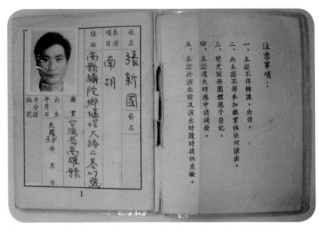

圖 3-16　張新國的「南胡」演員證（永興樂提供）

　　在張新國學會拉弦演藝後，
就開始接演幕前，當初張歲演民
戲跟 7 月「中元普渡」[2] 的酬神戲
比較多。「復興閣」許福能曾去看
他演戲，認為是可用之才，於是
便在民國 75 年（1986）徵求張歲
同意，擬借將張新國去幫忙「復
興閣」演出。對於皮影戲團而

圖 3-17　張新國被許福能（右）借將至
　　　　「復興閣」（張新國提供）

言，後場的弦手相當重要，當時許福能缺弦手，看中新國拉弦的技巧
不錯，所以跟張歲商量，至於說服張歲的理由是：由於他還有二哥張
做可以幫「永興樂」拉弦，所以希望能把新國借將給他。就在這樣的
機緣下，張新國從此便搭配在許福能的「復興閣」戲團（圖 3-17），演

2　「中元普渡」是臺灣民俗在每年農曆 7 月 15 日所舉行的祭典。當天各戶均
　　祭拜祖先，並以豐富的祭品祭拜孤魂野鬼，有些寺廟會舉行豎燈篙、放水
　　燈等民俗活動以祈福。

藝了十一年多。張新國憶及民國七十幾年在王爺廟演出時，差點跟父親張歲衝突，因為「永興樂」的戲棚與能叔的「復興閣」對臺，所以為了避免尷尬，張新國該場反而兩邊都沒有去幫忙。直到張新國在民國78年（1989）正式接班「永興樂」本團的主演，之前都常在許福能「復興閣」及其他戲團幫忙後場。

當時許福能於民國75年（1986）獲得教育部頒發「民族藝術薪傳獎」的重要獎項，因而比較有對外公演機會。張新國第一次出國，便是跟隨許福能在民國79年（1990）2月17日至香港參加「香港藝術節」，在為期七天的藝術節中演出五場。民國80年（1991）11月5日至18日赴美國的「中華紐約新聞文化中心」，在為期15天期間張新國參與公演七場，該年「復興閣」再次獲教育部頒發「民族藝術團體薪傳獎」。其次在民國81年（1992）7月19日張新國隨「復興閣」在南投參與「第四屆亞太地區偶戲觀摩展」，隔天7月20日在嘉義國立中正大學演出（圖3-18）。在此段密集參與國內外演出的經驗，使張新國奠定演藝的根基。

民國83年（1994）年5月9日張新國再度前往美國「中華紐約新聞文化中心」週年慶演出（圖3-19），順道至加拿大溫哥華、多倫多等

圖3-18　1992年7月20日張新國（右2）隨許福能（右3）至國立中正大學公演（張新國提供）

圖3-19　1994年5月9日張新國再度前往美國「中華紐約新聞文化中心」週年慶演出（張新國提供）

圖 3-20　1994 年 5 月張新國（右 4）、張歲
　　　　（右 5）隨許福能（左 2）至加拿大
　　　　公演（張新國提供）

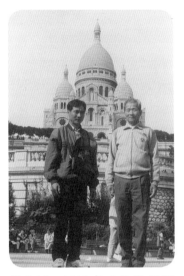

圖 3-21　1995 年 6 月張新國
　　　　（左）與張歲至法國
　　　　巴黎世界文化館公
　　　　演（張新國提供）

地公演（圖 3-20）。再隔一年後，張歲
與張新國受許福能之邀，父子連袂於
民國 84 年（1995）6 月下旬至法國巴
黎世界文化館公演（圖 3-21）。該年代
表臺灣偶戲界出國交流者，除了許福
能以外，另有布袋戲李天祿藝師、傀儡戲林讚成藝師等「三大偶戲」
代表。民國 87 年（1998）7 月「復興閣」代表臺灣表演藝術團隊至法
國，參加「亞維儂藝術節」[3]，召開記者會時，各個代表手持皮影偶以

3　亞維儂位於法國南部隆河（Rhône）下游地區，為普羅旺斯（Provence）西
　　邊小城。14 世紀時，羅馬教皇因戰禍遷都亞維儂，在此營造教皇宮殿、城
　　牆、修道院及學校，而逐漸成為天主教的聖城。而今該城更是以每年 7 月
　　間舉辦的亞維儂藝術節（Festival d’Avignon）聞名於世。1998 年以「臺灣
　　慾念」為主題的亞維儂藝術節，邀請了臺灣亦宛然掌中戲團、復興閣皮影
　　戲團、小西園掌中戲團、優劇場戲團、漢唐樂府南管古樂團、當代傳奇劇
　　場、國立國光戲團、無垢舞蹈劇場舞團等八團前往演出。資料引自：無垢
　　舞蹈劇場舞團官網，〈1998 法國亞維儂藝術節〉。

宣傳臺灣傳統藝術（圖 3-22）。在張新國跟隨許福能「復興閣」期間，出國演出機會很多，總計去過美國紐約兩次、法國巴黎兩次，香港、匈牙利以及加拿大各一次等。在張新國進入皮影界之初，能有機會出國公演以增廣視野，自然對其日後演藝生涯起有相當影響，以及正面積極的實習機會。

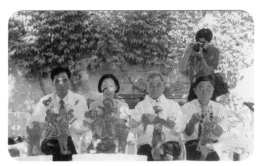

圖 3-22　1998 年 7 月張新國（左）隨許福能（右 2）至法國巴黎參加「亞維儂藝術節」召開記者會（張新國提供）

　　就張新國的學藝歷程而言，起先跟父親張歲學《六國誌》、《割股》、《五虎平南》、《五虎平西》，不僅學口白還兼學演藝技巧等。至於跟許福能的「復興閣」則學習另一些劇本，比如《高亮德》、《黃飛虎反五關》、《柳壽春征東高麗》等。之後演藝越精湛後，張新

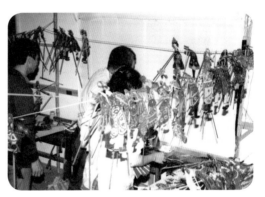

圖 3-23　影偶掛在戲棚的繩索上，以方便運用與收納（永興樂提供）

國便自己開始改編精簡戲齣，以便演出時間恰如其分。新國改編了《黃飛虎反五關》、《鄭和下西洋》，自編《趙光明》等。由於以前唱曲都很長，大約兩個半小時至三小時之間。以前皮影戲演出的方式，都從晚上 8 點演到 11 點。例如以前父親張歲等父執輩在演戲，前面坐一個幕後，後面一個拉弦的，旁邊兩個鑼鼓，剛好四個人。影偶都插在旁邊，晚上如果要演，就在戲棚上一直換影偶，演到後面站起來，前面就推疊一大堆影偶，跟山一樣收不完。因為以前沒助手，都要自己整理收拾，早期也沒有燈控，所以燈就一直讓它亮著。後來就改良為在戲棚綁繩子，影偶掛在繩子上以方便運用與收納（圖 3-23）。

綜合而言，皮影戲團的民戲演出，以前都四個人出團，包括主演、弦、鑼、鼓；現在則最少要五人，多了一個助演，如果再加上燈控，就變成六個人出團。張新國憶及孩提時期，看著爺爺張晚在演戲，以前都坐著演，見他時常用腳撐著影偶，手則叼著菸演戲，二伯張做則在一旁拉弦。等新國擔任主演後，大概都演兩個小時左右，因為不想演那麼久會太累，然而以前的劇本情節太複雜，所以就自己刪除不必要的冗枝，予以簡潔成兩小時的戲齣，僅留下緊湊的劇情，以增強戲劇張力。

就「永興樂」的傳承而言，由於張歲是跟張命首、父親張晚一起學藝出師，所以鑼鼓弦大致都差不多。張命首創立「新興皮戲團」於彌陀，除學習皮戲後場音樂潮調[4]外，還擅長各種樂器。光復後，將戲團傳給他的徒弟兼女婿許福能。張新國除了向父親張歲學藝以外，還跟隨許福能的「復興閣」十一年餘，因而兼融兩家之長。由於兩團其傳藝的源頭都有來自於張命首的部分，因此張新國可謂兼容並蓄，擁有博採為一家之藝能。

回歸「永興樂」擔任主演後，由於張新國的音色渾厚，對皮影戲重視唱曲的功力而言，是一大助力。「永興樂」與別團不同之處，正是擅長唱曲以維持皮影戲古路戲的特質，亦即就演藝特色而言，「永興樂」的唱曲最強！張新國會演唱的曲牌，大部分演唱的是【雲飛】、【紅南澳】、【下山虎】、【水三生】(【佛引】)、【鎖南枝】、【昆山】、【哭相思】、【山坡】、【救醒非】、【走羅包】、【奏黃門】、【江頭緊】、【香柳娘】等，全部都是潮調。張新國本人最愛唱【水三生】，亦即是【佛

4 依後場所使用的音樂曲式，臺灣布袋戲主要有潮調、南管、北管布袋戲，其中以前二者發展較早。「潮調」是中國廣東潮州地區流行曲樂的音樂系統。

引】。他跟過許福能的「復興閣」、蔡龍溪的「金連興」、張德成藝師，以及林淇亮的「福德皮影戲團」等；在跟過那麼多團的歷練下，他自認為「永興樂」的唱曲最強。

在教育部的規劃下，張新國與妹妹張英嬌曾於民國 80 年（1991）與「東華皮影戲團」第六代傳人張傳國，同時被選為「藝生」，三人一起接受民族藝師張德成的指導（圖 3-24），以嘗試開創學習不同的皮影技藝；「永興樂」在此難得機緣下，得以學習「東華」的堂奧。在張新國成為張德成的藝生時期，當時先學到的是「東華」的帶家戲《西遊記火焰山》，也有《濟公伏黑熊》，還有學一首曲，而後來新國自編《紅孩兒》，因為當初出來演藝時，不想全演「東華」他們的劇本，所以將從張德成學藝時所學到的《西遊記》予以改編，包括使用的影偶也稍微修改過，以示區別。

大體而言，張新國的皮影藝術學自當時各大家數，包括弦學自於二伯張做；操偶則大部分學自於許福能較多。至於操偶的口白技巧乃自己生成，亦即聲腔與口白算是自己研究揣摩得來。再者，父親張歲在口頭上教導新國的部分，例如說在扮仙時，只要發現比較不好的地方便會指導操偶與口白的部分，再如戲偶怎麼拿、口白怎麼講，因為學徒就是在棚頂待久，當做的事項師傅一定會

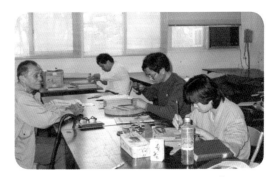

圖 3-24　1991 年張新國、張英嬌與「東華」第六代傳人張傳國（右 3）被選為「藝生」，三人一起接受民族藝師張德成（左）的指導（永興樂提供）

立即口授，包括唱歌唱到哪？何處要有個鼓點等，大部分都用即刻口傳方式教導。

張新國在後場拉弦，久而久之就學會各種技藝，在父親張歲邊學邊指導他，包括操偶技巧、唱歌鑼鼓點等，在口頭指導之下，張新國成為「永興樂」的主演接班人，戲棚改置成現代化（圖3-25），再以其融合各團的皮影技藝，使「永興樂」的傳統藝術得以賡續發揚。

圖 3-25　張新國主演的戲棚改置成現代化（永興樂提供）

第四節　張英嬌拓展團務

「永興樂」正式申請立案為戲團的第一任團長張福周於民國69年（1980）往生後，在張歲的期許下，排行第六、身為么女的張英嬌（1962-）繼任為第二任團長。英嬌以將近20歲的年輕芳齡承接團務重擔，此後擔任團長凡三十餘年之久，不僅創下成為臺灣第一位女性皮影戲團長的紀錄（圖3-26），更打破皮影界「傳子不傳女」的陳規舊俗。英嬌以其謹慎周全的個性

圖 3-26　張英嬌成為臺灣第一位皮影戲女團長的證照（永興樂提供）

與學識基礎，多年來積極推展「永興樂」團務運作，對於家族事業能續存拓廣，功不可沒。

　　張英嬌在當上團長時才開始學習皮影戲，從父親張歲學到皮影技藝，在行政部分則有張新國的女兒張芳綺可以幫忙。繼任團長後，念茲在茲如何讓團務發揚光大，以及如何行銷「永興樂」的演藝場域，其中對於推廣校園的演出或皮影教學活動，獲得比較多的機會與成長。

　　相較於張歲主政時期，以前廟會演出的時機比較多（圖3-27）。原本張英嬌只是掛名團長而已，之所以會開始學習皮影戲的動機，是因為掛了團長此名號，跟父親出去演戲時，很多人都會說：「啥？妳當團長怎麼甚麼都不懂！」或老人家都不太相信她還這麼年輕，真有實力擔任團長職責嗎？在此激將般的被質疑下，張英嬌每每演戲收場回家後，都會主動問父親今天演的戲齣內容，或行政方面等事情，逐漸從雜務開始入手行政，再從學習後場的敲鑼開始，以期進入皮影戲世界。在長年不斷努力學習下，遂慢慢熟悉行政工作與皮影戲演藝事業（圖3-28）。

圖3-27　張歲手寫記載至保安宮、天師廟等處演出，還留下其後場：謝強受、許友的電話（張英嬌提供）

圖3-28　1988年張英嬌排練皮影戲，左為張歲，後排右起：張做、張新國、許福能，中間的鑼手是張福裕（永興樂提供）

從張英嬌跟隨張歲開始出去演戲，就都是在廟會演出。至於演文化場則從民國 77 年（1988）開始做高雄地區及巡迴公演，還有偏遠地區的演出。例如民國 81 年（1992）有校園巡迴演出的計畫，張英嬌曾在梓官國中的演出後場（圖 3-29），目睹孩子們對於皮影偶的好奇與興趣。民國 82 年（1993）岡山皮影戲館成立後，當時有推廣計畫，於是「永興樂」便有機會開始對外巡迴演出；至民國 87 年（1998）則開始陸續做校園推廣活動。

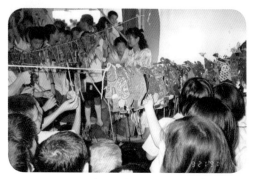

圖 3-29　　1992 年張英嬌在梓官國中的演出後場（永興樂提供）

除了接受張歲家傳的皮影戲技藝指導外，張英嬌於民國 80 年（1991）與大哥張新國同時獲選在岡山皮影戲館擔任民族藝術傳承的藝生，共同接受民族藝師張德成的指導。英嬌擅長演的戲齣是《哪吒鬧東海》，由於民國 83 年（1994）那年因為父親張歲與大哥新國跟許福能出國至紐約及加拿大演出，只剩英嬌在岡山皮影戲館主演，獨挑大樑，造就其開始可以單獨主演的契機。

綜觀張英嬌的學藝歷程，差不多於 20 歲當團長後開始認真學打鑼，並開始處裡行政工作。當時她大都擔任張歲的助手、燈光或幫忙拿偶等雜事。由於當時「永興樂」後場人手足夠，所以她反而比較沒有學習後場，之後於民國 78 年（1989）錄取藝生，直到隔年民國 79 年到 81 年（1990-1992）約三年時間，成為傳承民族藝術的藝生。在當藝生時期，就是學一些雕刻技巧，然後操偶、演技，還有唸白等後場、還有前場演出。在不到三年期間，在張德成藝師的親自指導下，

當時上課的密度幾乎是一整個禮拜的時間——從禮拜一到禮拜五都在學習，在這樣密集的學藝過程，學到的主要是一些雕刻功夫、尤其是著色的技巧（圖 3-30）。

身為皮影界藝師的張德成，其刻偶技巧比較其他團不同之處，乃在其對

圖 3-30　張英嬌在張德成藝師（右）的親自指導下學習刻偶（永興樂提供）

皮影偶的改革，例如改革偶頭變成正反兩面都能夠走。當時張英嬌沒有學到如何刻小旦，因為張德成教導時都刻傳統小生。根據張英嬌表示：最早是「東華」做十分像、六分像、七分像，這是張德成藝師最早製作的改革法。但至於影偶轉身兩面都能走，這種影偶轉身的技術，則是之後大家在做紙偶研習時，可算是藝生們與藝師一起研究出來的成果。「東華」的影偶色彩很繽紛，「東華」的數代傳人都擅長繪畫技巧，所以「永興樂」兩個兄妹傳人從張德成藝師學到的重點藝術便是「著色」技巧，然後是口白的功力，因為當時藝生們有一起演戲齣，從做中學到的是真實的演藝工夫。

在進入張歲皮影戲演出團隊後，有關父親整個演戲的專長、特色、戲齣、推廣及行銷等有關演藝與團務，由長輩傳承到中生代之後，該如何繼承與創新，還有戲團怎麼去永續發展，在遇到困境時該如何因應？在張英嬌擔任團長暨助演等職務時，發覺自己最擅長的項目是影偶雕刻。民國 94 年（2005）高雄市立文化中心帶領「永興樂」去雲林布袋戲館交流，當張英嬌進去館內時看到一尊將近兩公尺

高的金光戲偶，就在內心思考
——雲林有這麼大尊的戲偶，
為什麼岡山皮影戲館沒有？所
以回來後就開始動手刻偶，花
了半年時間，終於在民國 95 年
（2006）完成一尊高約 220 公分
的小旦影偶。此偶乃是她經手
的作品中，所刻過最大型的小
旦影偶。民國 96 年（2007）7
月至 10 月張英嬌於岡山皮影館
的特展區舉辦「皮偶雕刻作品
展」（圖 3-31），以推介影偶雕

圖 3-31　2007 年 7 月至 10 月張英嬌於
　　　　　岡山皮影館特展區舉辦「皮偶
　　　　　雕刻作品展」海報，張新國
　　　　　（右）前來參與（永興樂提供）

刻藝術；後來張英嬌將該小旦偶捐給文化中心，以為保存（圖 3-32）。

　　「永興樂」所演出的校園巡迴或推廣活動，都是張
英嬌自己去申請過來的案子，主要是向岡山文化中心
申請，有時候是行政院文化建設委員會（現在改為文化
部），不然就是國藝會、傳藝中心等單位，申請到補助
經費後，「永興樂」就去校園做巡迴演出。
巡演時，如果小朋友看不懂，戲團就要隨
時做變化，所以不能整齣都在演戲，必須
半演講半介紹半演出，以使不認識皮影戲
的觀眾能看得懂。至於這種「半演講半介

圖 3-32　2006 年張英嬌完成一
　　　　　尊高約 220 公分的小旦
　　　　　皮影偶（花堂翔提供）

紹半演出」的方式，其實效果很好。如以《西遊記》為例而言，由於《西遊記》的口白較多，所以比較高年級的學生較聽得懂，如果比較低年級的觀眾就要動作比較多，因為口白太多小孩會聽不懂。「永興樂」因材施教，現在差不多都持續在做皮影戲的校園推廣演藝活動（圖3-33）。

圖 3-33　1991 年 9 月 21 日張歲與張英嬌以《西遊記》進行皮影戲的校園推廣活動（永興樂提供）

　　擔任團長的張英嬌比較擅長的戲齣是《西遊記》，但是她沒有擔任前場主演，主要是跟大哥張新國搭配，她用演講的方式介紹皮影戲偶，去各大校園擔任皮影戲的推廣教育。因為《西遊記》的知名度高，學生較看得懂、聽得懂，所以她就比較專攻在校園巡迴或社區演出的教育宣講。模式就是她站在戲棚的前方，亦即在前面主講，張新國在後面配合操偶，由她擔任主講人，一邊看著戲臺上的戲偶，一邊向觀眾介紹皮影戲的角色與情節，然後再操演某一個段子，還有樂器介紹，等於說明前場與後場的結構，以為皮影戲的技藝保存進行推廣（圖3-34）。

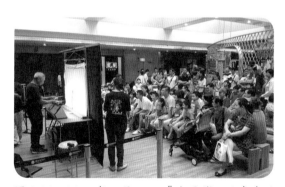

圖 3-34　2016 年 8 月 27 日「永興樂」至臺南的「南紡夢時代」進行社區教育宣講演出（永興樂提供）

目前「永興樂」仍維持一般廟會的民戲演出，再者就是申請政府補助的校園演出──除了岡山皮影戲館會請戲以外，另在皮影戲館的安排下，會幫忙將「永興樂」推廣至文化部、國藝會等單位去演出。張英嬌在親力親為擔任團長凡三十餘年之久後，至民國 105 年（2016）交棒給姪子張信鴻接任團長重責。

第五節　張信鴻繼往開來

「永興樂」張歲之孫張信鴻出生於民國 77 年（1988）繁花似錦的 4 月，從小對皮影戲展現莫大的天分，7 歲就在戲棚上走跳學燈控（圖 3-35）；從國小三年級就開始參與後場學習打鑼。信鴻學戲的過程，約莫從 10 歲起便跟隨阿公張歲開始演出。信鴻最擅長鑼鼓，他最厲害的是自從國小三年級就開始領師傅級的薪水；有一次去新竹的三級古蹟「采田福地」[5] 演《六國誌》，觀眾都不太在看前臺演出，反而都擠到後場看信鴻打鑼，可見他當時受觀眾歡迎的程度。後來漸長後，就演出的部分而言，則大都擔任助演。

圖 3-35　7 歲的張信鴻就在戲棚上走跳學燈控（永興樂提供）

由於信鴻在國小時期沒有很愛讀書，幼稚園平常一週才去不到四天，就因而養成不愛

5　根據「竹北市公所」官網記載：「采田」取自番字，福地是新竹地區福德正神廟的稱呼。采田福地亦稱為「新社公館」、「新社番公所」、「番仔祠堂」等，建築以一條龍狀的三間起厝，屋簷為翹起式燕尾造型，奉祀竹塹社七姓歷代祖先及福德正神，是全臺少數僅存的原住民祠堂，有特殊重要的歷史地位，為竹北市的三級古蹟。

念書的習慣。那時信鴻的父親張福
裕（1960-2014）（圖 3-36）在幫忙
人家挑磚塊負責挑上樓，他們幾個
孩子就愛跟去玩。從小就比較不愛
去學校，覺得上課很無聊，成績都
在中等。那時國小三年級時看家族
的大人們都去做戲，感覺很好玩，
所以信鴻就跟阿公張歲說想學做
戲，心想只要學一學就可以出去
玩。初學時從打鑼開始，那時阿公
教信鴻鑼鼓的基礎，從此信鴻前前
後後打鑼將近有十幾年。至於鼓，
則是後來上高中才慢慢聽，聽久了
才知道節奏感。因而信鴻從打鑼扎
下基本功，鼓則從小開始聽，久而
久之就聽懂一些門道，自己抓鼓點

圖 3-36　張歲與張福裕（右）父子
　　　　（永興樂提供）

圖 3-37　2005 年張歲指導張信鴻
　　　　打鼓（永興樂提供）

就開始打給阿公、阿伯他們聽，聽到後面長輩們會幫忙指導修正一些
小瑕疵（圖 3-37），例如打得不好或打得太快，會隨時提點指導，再
加上信鴻自己再做修改，剩下的就靠自己花時間練到比較美的程度。
「永興樂」演出時若後場人員足夠，信鴻就去前場做助演；如果後場
不夠，他就在後場敲鑼打鼓，平常大致仍以後場為主。

　　然而在張信鴻 19 歲入伍後，就只好中斷演出工作；去服四年志
願役，在他當兵期間於 22 歲時結婚，23 歲退伍；等退伍後回鄉，先
接續家中的種田工作兼做戲。至於種什麼則不一定，譬如辣椒、小黃
瓜、大黃瓜、番茄、高麗菜、青花菜等。張信鴻父親的挑磚工作差不

多至他國小時，就沒做了，然後接手阿公那些田，所以信鴻等於從幼稚園上國小三年級，之後到國中這段時期，都在田裡跑跳、混泥巴長大的自然系小孩。

雖然成長於田間與戲棚上，張信鴻其實在讀中正高工的高中時期，高一、高二的課業都不錯，那時愛拚讀書，每天回家 7 點多就開始坐在書桌開始讀到凌晨 1、2 點，成績因此比較好轉。那時拚到最高的名次是全班第三名，都市小孩都較聰明且還在補習，信鴻即使再怎麼用功讀書還是贏不了他們，自然仍感到城鄉差距的現象。

目前張信鴻仍以農作當為本業的收入，至民國 105 年（2016）基於家族傳承的使命感，信鴻接下團長的重責。雖然心中仍感擔憂，因為這一輩只有他一個人學皮影戲；因而平常他會看一些別人演的、大陸演的，其中最愛看的是「阿忠布袋戲」，從其中學習搞笑的本事，以及如何結合時事、笑話、幽默、還有現代感，以及創新皮影戲的戲路與時代氛圍。其次張信鴻還常看「沈明正布袋戲」，至於皮影戲同業的演出則從電腦的影音平臺觀賞。此外還會看現代的光影戲，以及人偶同臺等偶戲。因為張信鴻明白，現在的皮影戲不能一直走傳統路線，一定要跨域結合，尤其將光影的技術用在皮影戲上。

如今張信鴻已有自覺要接下這個祖傳百年戲團的重擔（圖 3-38），所以開始學習策劃未來。張新國製作一

圖 3-38　2016 年張信鴻繼任為「永興樂」第三任團長（王淳美攝於 2014.10.24）

支弦子贈給姪子信鴻，還教他拉弦。「永興樂」的成員平常都有自己的事業，例如張新國平日也是在務農，他是自己有田地的自耕農、播種稻米，「永興樂」祖傳這幾代都是種田人。如今延續百年的戲團已經傳給年輕的張信鴻撐持，在長輩們的悉心栽培與指導下，他一邊務農一邊學習經營皮影戲，至民國105年（2016）張信鴻擔任《桃太郎》改編劇的主演，希望以後得以接班成功，發揮信鴻幽默的人格特質，使「永興樂」這個典型家族戲團得以永續流傳。

　　如今張歲擔任藝術總監，以九十餘歲高齡偶而仍在後場敲鑼，張歲之長子張新國仍擔任主演，張英嬌與張信鴻擔任助演，負責後場樂器，「永興樂」至今仍繼續傳承皮影戲此項傳統藝術。

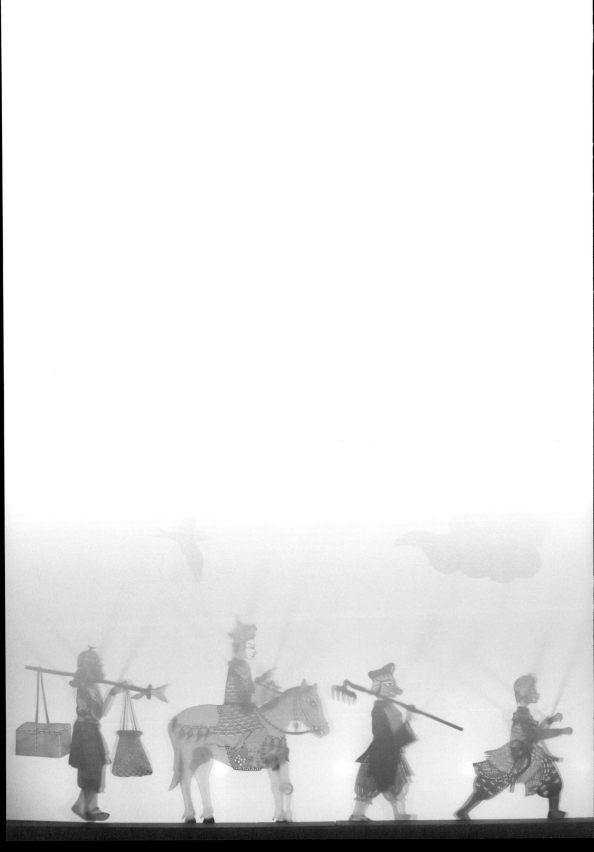

第四章 「永興樂」演藝與成就

在南臺灣的皮影戲界，祖傳五代的戲團「永興樂」一直以演出民戲與酬神戲，活躍於南部地區。其戲團從組織架構、劇本家數、影偶雕刻藝術，以及出國交流、推廣教育，日積月累下造就自有特色與成果，使該戲團流傳百年之久。

第一節　劇團結構

已經綿延上百年的「永興樂皮影劇團」，就皮影戲很重視後棚現場演奏與唱曲的傳統而言，需要相當穩固與充分的後場予以撐持。根據「永興樂」所保留與提供的資料，加上筆者於民國 105 年（2016）11 月分別訪問張新國、張英嬌與張信鴻等核心成員，製作表 4-1：「永興樂皮影劇團」祖傳五代組織架構表如下：

表 4-1 「永興樂皮影劇團」祖傳五代組織架構表

祖代	姓名	職務	關係稱謂	備註
第一代固定班底	張　利	主演		於日本明治 14 年（1881）約 28 歲時擔任主演
	張　乳	弦手	張歲的二伯	
	張　陶	鑼手	張歲的三伯	
	張　慶	鼓手	張歲的四伯	
	張　晚	助演	張歲的父親	
第二代固定班底	張　晚	主演	張歲的父親	於民國 6 年（1917）約 25 歲時擔任主演
	張　塔	鼓手	張歲的叔叔	
	李　叢	鑼手		彌陀區光和里人
	林　耳	弦手		彌陀區光和里人
	張　歲	助演		

（續上頁）

祖代	姓名	職務	關係稱謂	備註
第三代 固定班底	張　歲	主演		於民國 58 年（1969）約 42 歲時擔任主演
	張　做	弦手、 鼓手	張歲的二哥	
	陳　卻	弦手		屏東縣九如鄉人
	李丁文	鼓手		屏東縣九如鄉人
	宋明壽 （宋貓）	鑼手		高雄彌陀區海尾里人、 「明壽興皮影戲團」主演
	張福周	助演	張歲的三子	於民國 67 年（1978）擔任立案後第一任正式團長
第三代 張歲主演 臨時成員 （支援者）	蔡龍溪	鼓手		高雄彌陀人、 「金連興皮影戲團」主演
	蔡金鐘	鑼手	蔡龍溪的兒子	高雄彌陀人
	張天寶	助演、 助手	張古樹的兒子	高雄大社人、 「合興皮影戲團」第四代團長
	林淇亮	鑼手	林文宗的兒子	高雄岡山人、 「福德皮影戲團」團長
	張振勝	鼓手	張做的三子	
	張福裕	鑼手	張歲的四子	
	許　宙	鑼手		
	吳　象	鑼手		
	許　從	鼓手		
	許　友	鼓手		
	謝強受	弦手		
	黃　添	弦手		
	黃　犇	鼓手	黃添的堂兄弟	
第四代 固定班底	張新國	主演	張歲的長子	民國 78 年（1989）約 40 歲時擔任主演
	張英嬌	助演、 弦手	張歲的六女	民國 69 年（1980）約 20 歲時擔任第二任團長
	張振勝	鼓手、 弦手	張做的三子	

（續上頁）

祖代	姓名	職務	關係稱謂	備註
第四代固定班底	張福裕	鼓手、鑼手	張歲的四子、張信鴻的父親	民國 103 年（2014）去世後，由黃建文接替鑼手、燈光
	張振昌	鑼手	張做的長子、張振盛的大哥	
	黃建文	鑼手、燈光		民國 103 年（2014）到任
	張信鴻	鑼手、鼓手		民國 87 年（1998）約 10 歲當鑼手，民國 94 年（2005）約 17 歲當鼓手
	張　歲	藝術總監、鑼手		
第五代固定班底	張信鴻	鑼手、鼓手	張歲的男孫、張福裕的長子	民國 105 年（2016）約 28 歲時擔任第三任團長
	張新國	主演		
	張英嬌	助演、弦手		
	黃建文	鑼手、燈光		
	張　歲	鑼手		偶而支援後場演出

資料來源：王淳美製表於 2016 年 11 月（永興樂資料提供）。

根據「表 4-1」所呈現的組織架構關係觀之，筆者提出以下幾項觀察要點：

一、第一代張利與第二代張晚

在「永興樂」五代戲團的組織成員中，第一代創團者張利以家族父子的核心成員組團。至第二代張晚擔任主演時，除了仍以家族父子的核心成員組團以外，加入兩位彌陀區的友人：李叢擔任鑼手與林耳擔任弦手，可見戲團成員有向外擴散、打破同姓家族戲團的組織架構。然而在光復後，不再「禁鼓樂」時，傳統戲劇──包括皮影戲與

金光布袋戲曾經復甦，也曾興盛締造內臺戲的賣座榮景；但是在此時期，「永興樂」與其他活躍在南部區域的皮影戲團一樣，基本上仍固守著民戲等酬神演出（圖4-1）。

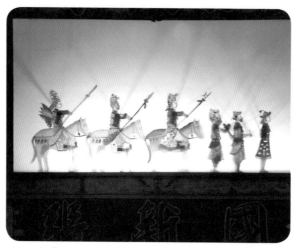

圖4-1　「永興樂」於濃公媽祖宮演出普渡酬神戲
（簡榮泉攝於2014.8.9）

二、第三代張歲

（一）固定班底

在第三代由張歲擔任主演的約莫二十年間（1969-1989），後場的固定班底計有：家族的核心成員張做二哥，仍是堅實的後場班底。其次，在皮影戲路一直情義相挺的前輩陳卻、李丁文，也一直是張歲的固定後場。宋明壽（宋貓）則以友團的身分予以相互支援，見證60年代「彌陀戲窟」彼此和諧共榮的情誼。

至於張歲的三子張福周，在戲團擔任第一任團長後，不幸意外去世，如曇花一現般，造成張英嬌接任為女團長的歷史性因緣。再如張

歲的長子張新國則因外借至許福能的「復興閣」十餘年，反而沒能在父親的固定班底中。

（二）臨時成員

由於張歲在未擔任「永興樂」主演之前，已經在「彌陀皮影戲窟」各大戲團擔任後場，彼此相互幫襯支援的結果，種下良好的人脈基礎，因而等張歲成為主演，也正式於民國67年（1978）申請「永興樂」立案後，在戲團有需要支援後場時，即能獲得充裕的友團與樂友支援，包括「金連興」主演蔡龍溪前輩也帶其子蔡金鐘前來幫忙張歲的後棚，「合興皮影戲團」第四代團長張天寶、「福德皮影戲團」團長林淇亮也是來支援張歲的友團。

其次，擅長樂器的幾位樂友，例如鑼手許宙（圖4-2），以及鼓手許友（圖4-3）、許從（圖4-4）等許氏宗親，黃添與其堂兄弟黃犇等樂友，能大致看出以他姓家族成員為樂友的後場配合。

 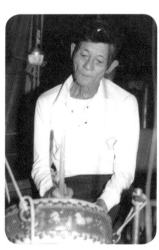

圖4-2　1984年許宙擔任後場（永興樂提供）　　圖4-3　1983年鼓手許友（永興樂提供）　　圖4-4　1974年許從參與「永興樂」的後場（永興樂提供）

　　至於張氏宗親的下一代：例如張做的三子張振勝（1960-）於 14
歲時進入戲團幫忙打鼓（圖4-5）、張歲的四子張福裕（1960-）（圖
4-6）則學習打鑼，開始參與祖傳皮影戲團的運作。張振勝差不多於國
中二年級時進入「永興樂」當助手，拉弦、打鼓、打鑼等後場技藝皆
擅長，有時還擔任助演。張振勝與張福裕同期，就住在「永興樂」戲
團隔壁而已。由於皮影戲是祖傳藝術，從小就看父親張做每天出門
演戲，很晚才回家，因而產生好奇，及長後便加入戲團。張振勝憶及
從前跟長輩出去演戲，常常看，看久就引發興趣。至於學習技藝的方
式，乃平常在家時，父親會教基本功法，那時家中雖有鑼鼓，但為避
免吵到旁人，於是便用雙手在膝蓋上拍打、學習鑼鼓點。以前練習時
就用這種較簡便的方式，可以在家裡打、在學校也打，有時間就打，
甚至去讀書時在桌上也在打，吃飯時就用一雙筷子打。如此這般密集
一直做這些動作，因而很快就學會，雖然以前人學習的方式比較土法
煉鋼，然而卻迅速而有效。

　　　　　　　　　　　　　　張振勝先從打鑼開始，先從二一這個動
　　　　　　　　　　　　作而已，結束才開始跟阿叔張歲、父親他們
　　　　　　　　　　　　學打鼓。由於對樂器較有興趣，所以後來就
　　　　　　　　　　　　一邊又學拉弦。張振勝雖忙於自己的事業，

圖 4-5　1976 年 張 振 勝
　　　　在後場幫忙打鼓
　　　　（永興樂提供）

圖 4-6　1976 年張歲的四子張福裕學
　　　　習打鑼（永興樂提供）

然而直到如今,「永興樂」在農曆旺季人手不足,有需要支援時,振勝還是會來幫忙做棚。此外,廟會所演出皮影戲的燈光,就是張振勝幫忙設計的,從「永興樂」開始做廟會,就設計那一組燈光至今,已經使用二十幾年了。因為廟會都差不多有一套既定程式,所以不能跳脫那一個燈光顏色。雖然張振勝不算是「永興樂」固定班底,卻是歷經過三代祖傳戲團中、張氏宗親的優秀成員與最佳後棚支援者,對「永興樂」而言,具有一定的歷史意義。

三、第四代張新國

在民國 78 年(1989)張新國約 40 歲時擔任「永興樂」主演,其時張歲以六十餘歲退居為藝術總監兼鑼手後場。觀察此時期的後棚,以張新國的小妹張英嬌、四弟張福裕等自家弟妹,以及堂兄弟,包括:張振勝、張振昌(張做的長子、張振盛的大哥)(圖 4-7)為主。然而張福裕於民國 103 年(2014)去世後,由黃建文接替鑼手、燈光等位置,直到如今仍是「永興樂」的固定班底。

圖 4-7　張振昌是張做的長子、張振盛的大哥（永興樂提供）

四、第五代張信鴻

身為張歲的男孫、也是張福裕的長子的張信鴻於民國 105 年(2016)約 28 歲的年齡,繼任為第三任團長;雖然信鴻已開始嘗試擔任主演,然而仍在學習的過程。「永興樂」的固定班底剩下核心成員,張新國仍擔任主演,高齡九十餘歲的張歲退居幕後,偶而仍跟隨子孫在戲棚後場當鑼手。「永興樂」的長輩們盡全力教導與扶植下一代,希望能延續此百年基業的皮影戲團。

第二節　劇本戲齣

　　張歲自進入皮影戲界，就一直與各戲團有往來與相互支援，相繼與「復興閣」、「福德」、「飛鶴」、「明壽興」、「合興」、「至誠」、「金連興」等皮影戲團合作演出達十餘年的經驗，因而累積各團特色於一身。對張歲而言，最具代表的戲碼如《六國誌》、《割股》、《五虎平西》、《五虎平南》、《封神演義》、《三結義》（圖4-8）、《薛仁貴征東》（圖4-9）、《薛仁貴》（圖4-10）等傳統古路戲。

圖4-8　1973年「永興樂」保留的《三結義》劇本（永興樂提供）

圖4-9　1903年「永興樂」珍藏的《薛仁貴征東》手抄劇本（永興樂提供）

圖4-10　1986年「永興樂」珍藏的《薛仁貴》手抄劇本（永興樂提供）

等張新國擔任主演以後，則演自己改編的《紅孩兒》（圖4-11）與《西遊記‧火焰山》（圖4-12）等戲齣較多，還有傳承自張歲的《西遊記‧五色金龜》。其次，為了民國99年（2010）臺北舉辦「臺北國際花卉博覽會」[1]，主題要跟花有關，所以自編了《曇花仙子》以共襄盛舉。張歲傳給張新國的古路戲，新國把握住傳統精髓又將之改變成較精煉緊湊的結構，此乃「永興樂」縱向的傳承。

再者，除了跟父親學藝以外，張新國橫向則跟「東華」張德成學過，還曾跟「復興閣」的許福能學藝，這可謂張新國橫向技藝傳承自他團的部分。學藝精進之後，張新國融會縱向／橫向的皮影技藝，把「永興樂」發揚成一個比較綜合的戲團，再往下繼續傳給下一代。

以前皮影戲團的傳承都是口傳，張歲跟師傅學，跟著戲團走，靠的是口傳的師徒授受制。由於張歲識字不多，一些劇本的漢字看不懂，所以張歲傳授演

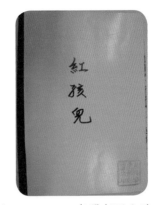

圖4-11 2006年張新國主演改編的《紅孩兒》劇本（永興樂提供）

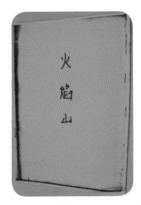

圖4-12 1993年張新國主演改編的《西遊記‧火焰山》劇本（永興樂提供）

1 2010臺北國際花卉博覽會，簡稱臺北花博、臺北國際花博，於民國99年（2010）11月6日至民國100年（2011）4月25日之間於中華民國臺北市舉行的國際園藝博覽會，是臺灣第一個正式獲得國際園藝家協會及國際展覽局認證授權舉辦的A2/B1級國際園藝博覽會。

技與戲齣也都用口傳；所謂的口傳，是用嘴巴講說要怎麼演，然後徒弟依靠記憶跟著上臺演出，經過熟能生巧後，就變成自己的技能。所以張歲把劇本傳下來，經過張新國的手，他會把古路戲的劇本全部再重抄整理過一遍，以方便現代的閱讀習慣。

以皮影戲的演出型態而言，做一棚皮影戲都必須要待棚上很久，頭先要學打鑼打鼓，或是學拉弦，從後場開始慢慢了解劇情走向，如果文戲的劇情做到拖棚，不好的情節就拿掉，遞補比較新的內容，劇本則沒有改動。亦即演到哪邊不太適合，就刪減一些冗長的劇情，劇本仍舊沒有改變，只是在實際演出時刪減冗長部分，以加緊戲劇節奏。相較在皮影戲界而言，張新國的曲是認識最多的，因為他學過曲譜的專業，此外「永興樂」也保有很多唱曲，再包括從許福能的戲團所學得的，使「永興樂」的唱曲功力很強而具有特色。

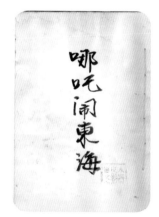

圖 4-13　「永興樂」武戲《哪吒鬧東海》劇本（永興樂提供）

基本上，張新國從「東華」張德成學到的戲齣很多，例如《薛仁貴征東》、《濟公傳》、《西遊記》，此三齣是「東華」常在演的戲齣。從許福能學得的是文戲《高良德》，武戲則是《哪吒鬧東海》（圖 4-13）、《黃飛虎反五關》等來自《封神榜》的故事，此兩齣武戲大致是「復興閣」的常備戲碼。至於「永興樂」常在做的主戲《六國》，則是各團都會演的通用戲齣。

「永興樂」本團的戲齣《六國》，是祖傳下來的劇本，再經過張新國自己修改。新國主演時期經常輪流在做的戲齣計有：《六國》、

《西遊記》，傳統的劇本則有《黃飛虎》、
《趙光明》（圖 4-14）、《五虎平西》、《五虎
平南》、《鄭三保下西洋》（圖 4-15）、《柳
壽春》（圖 4-16）等古冊戲，有時候做一下
《薛仁貴征東》等戲碼。從張新國的演出紀
錄表看來，常備的戲碼就有十幾齣，由於每
年戲團會做固定的廟會普渡等，不能每年都
做一樣的戲齣，所以做演出紀錄表以區別各
地的戲碼要確保不同。大致觀來，同一個地
方七年才輪到相同的戲齣一次，所有的戲大
都已固定二十至三十年。

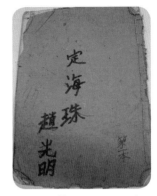

圖 4-14 「永興樂」珍藏的
《趙光明》劇本
（永興樂提供）

　　此外，張新國自編《紅孩兒》劇本，再重新抄寫古早的舊劇本
《濟公》與《包公傳》。因為當時父親張歲所保有的舊劇本，大概都要
爛掉了，舊劇本到如今都不能被使用，所以得要重新抄寫這些已變
成寶藏的劇本。張新國感覺比較重要的劇本、且經常在演出的武戲

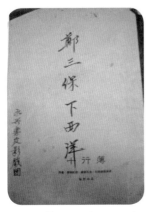

圖 4-15 「永興樂」珍藏的
《鄭三保下西洋》劇
本（永興樂提供）

圖 4-16 1986 年「永興樂」《柳壽春》劇本內頁·
序引（永興樂提供）

是《哪吒鬧東海》、《秦始皇吞魯國》(圖
4-17)、《白鶴關》、《五虎平南》、《火焰
山》，還有自編的《紅孩兒》。至於文戲就
是《三結義》、《割股》都有經常在演出，
還有《崔文瑞》、《史文》也算是常備戲
齣。

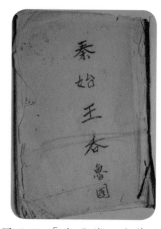

圖 4-17 「永興樂」珍藏的
《秦始王吞魯國》劇
本(永興樂提供)

　　除了慣演傳統的古冊戲以外，「永興
樂」於民國 100 年(2011)在文化局要求
戲團要指定找編劇來增加演出陣容時，
曾聘請張玉梅新編一齣新戲《灯猴》(圖
4-18)，然而這種案頭戲編劇出來無法實際演出，例如像民國 93 年
(2004)新編出來的《半屏山傳奇》(圖 4-19)也只是文人戲，沒辦法
真正吸引觀眾。因此戲團就要予以改編成適合演皮影戲的型態，像
《半屏山傳奇》張新國就改成阿匹婆來買湯圓，穿插比較熱鬧趣味的
部分，以吸引觀眾，而這些實務演出操作的竅門，只有經驗豐富的主

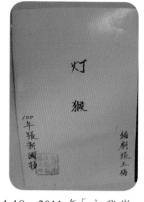

圖 4-18 2011 年「永興樂」請
張玉梅新編《灯猴》
劇本(永興樂提供)

圖 4-19 2004 年「永興樂」請人
新編的案頭劇《半屏山
傳奇》(永興樂提供)

演得以拿捏，為一般文人編劇做不出來的部分。在公部門的指導推廣下，以此方式產生的兩個新劇本就是《灯猴》、《半屏山傳奇》兩本，可謂結合文人編劇與民間藝人的藝術結晶。

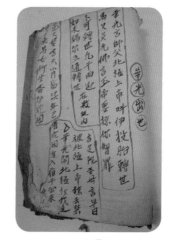

圖 4-20　1959 年「永興樂」珍藏的《華光出世》劇本內文（永興樂提供）

總結而言，張新國主演的劇本與戲齣的學習來源，包括從張歲家傳而來，外加「復興閣」、「東華」等兩個戲團，經過他自己再開發改編為「永興樂」的戲碼與劇本。此外，「永興樂」收集的劇本還有《華光出世》（圖 4-20）、《秦始皇吞魯國》、《定海珠》、《三結義》等手抄劇本，都是從張晚先祖傳下來的珍寶——包括武戲《六國誌》與文戲《割股》（又名《刈肘》），可謂「永興樂」的看家戲。

第三節　刻偶技藝

自從民國 67 年（1978）張歲擔任主演後，張英嬌就開始幫父親刻偶，因為當時父親正值壯年，工作比較忙，有時去演戲時演壞一尊偶，回來就得要修補或重刻。由於年輕的孩子眼力較好，所以從那時期以後，張英嬌開始刻《六國誌》劇中的相關戲偶。英嬌就按照父親給的圖檔，在無師自通的情形下，端看那個戲偶是要刻花紋還是龍騰，然後按照舊偶上色，因為在演武戲對打時，可能戲偶的面線斷掉，在無法修補的情形下，就要重刻，因為斷掉之後沒辦法再修補。身為戲團的孩子，張英嬌與張新國因而都學會雕刻皮影偶的技藝。

　　「永興樂」所需要的牛皮，以前是從屏東萬來伯那裡買來的，屬於臺灣的水牛皮，他們以前都在那裏買，「復興閣」的許福能也跟陳萬來買牛皮。當時的價格差不多一張牛皮大概一千元出頭。一頭牛可分成兩張皮，在製作牛皮的那個阿來伯從澎湖過來屏東，他說做這行很辛苦，因為舉牛皮很重。由於牛皮濕濕的，濕就重，要曬乾才會輕。張歲憶及張塔叔叔曾說過：「永興樂」的祖先張利都是自己做牛皮，因為以前有牛隻死掉時，就用死掉的牛下去泡石灰水三、四天；亦即把病死的牛皮剝下來浸在石灰裡，因為浸完的時候濕濕的，得用釘子把四面撐開，讓牛皮平平地曬乾（圖 4-21）後，才能剪裁做成皮影偶。

　　從張歲本人暨其以後的家人都不會自己製做牛皮了，所以「永興樂」就開始跟別人買牛皮回來刻偶，於是自己得學會如何剪裁與上色。因為皮影偶沒地方買，所以得要自己刻。張新國累積深厚的刻偶功夫，曾於民國 92 年（2003）3 月在岡山皮影戲館地下室特展區舉辦「張新國皮影偶文物蒐藏特展」（圖 4-22）；張英嬌不遑多讓，曾

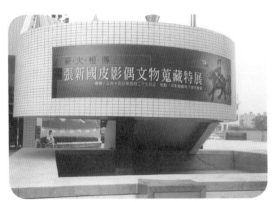

圖 4-21　張信鴻用四塊磚頭把張歲留給他的牛皮撐開固定，讓牛皮平整曬乾（張信鴻攝於 2015.12.20）

圖 4-22　2003 年 3 月在岡山皮影戲館特展區舉辦「張新國皮影偶文物蒐藏特展」（張新國提供）

於民國 97 年（2008）參加社會民眾刻偶比
賽，得過一張「社會皮偶第一名」獎狀（圖
4-23）；亦曾於民國 97 年開過「張英嬌戲偶
個展」。兩兄妹的刻偶技藝因此可謂雙雙獲
得肯定。

「永興樂」所刻製的影偶雕工精巧，顏
色著得渾實典麗（圖 4-24），筆者以民國 105
年（2016）年底田調訪談張新國的內容，加
之以其示範動作影像，記錄「永興樂」的刻
偶技藝如下步驟：

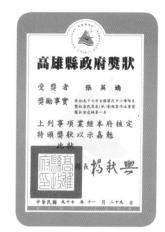

圖 4-23　2008 年張英嬌
　　　　　得過「社會皮偶
　　　　　第一名」獎狀
　　　　　（永興樂提供）

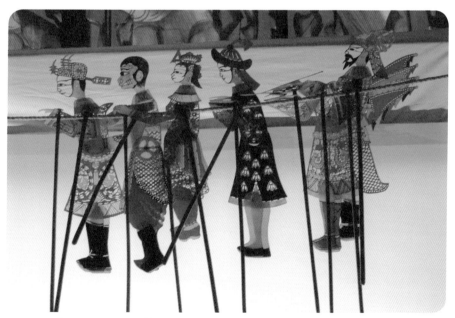

圖 4-24　「永興樂」所刻製的影偶雕工精巧，顏色渾實典麗（林伯瑋攝於濃公
　　　　　媽祖宮，2014.8.9）

一、選擇皮件

　　皮影偶可以牛皮、驢皮與羊皮為之，但臺灣大致以牛皮為多。古早時期約 1960 年代南部的皮影界可就近在屏東醫院附近，向萬來伯買到整張處理好的半透明水牛皮（圖 4-25）；後來萬來伯不再製作牛皮後，「永興樂」轉向臺北烏日的店家購買，後來該店鋪歇業後，如今「永興樂」還保留當年張歲購自萬來伯的兩張水牛皮，贈給張信鴻以為日後使用。

圖 4-25　半透明水牛皮（張新國提供）

二、描摹圖樣

　　以既有的皮影偶放在牛皮上，用鉛字筆描繪物體的外圍輪廓在牛皮上（圖 4-26），例如繪出文生的偶頭圖樣（圖 4-27）。

圖 4-26　以既有的皮影偶放在牛皮上描圖形（張新國提供）

圖 4-27　繪出文生的偶頭圖樣（張新國提供）

三、剪裁刻製

以雕刻工具（圖4-28）剪裁出圖樣，運用各種雕刻刀畫線刻製（圖4-29），再依照輪廓線雕刻裁切完成後，放入水中浸泡，直到軟硬適中時，以雕刻刀刻製出細部的五官、線條、鏤空等圖案（圖4-30），接著修整邊緣，後用木板壓平。

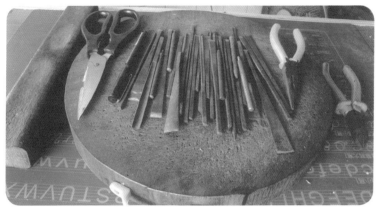

圖4-28　製作皮影偶的雕刻工具（張新國提供）

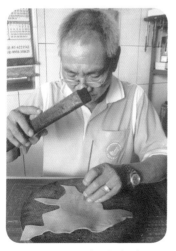

圖4-29　運用各種雕刻工具刻製影偶（張新國提供）

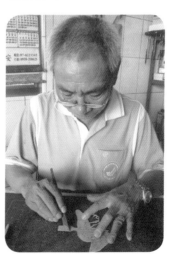

圖4-30　以雕刻刀刻製出細部的五官、線條、鏤空等圖案（張新國提供）

四、著色繪圖

在刻製完成的影偶上著色，將使用的各式毛筆置於砧板上（圖4-31）。利用各種染料繪出細部紋飾等。皮影偶的著色以紅黑綠為三大主色（圖4-32），一枝筆專畫一種顏色，以避免混淆不純。著色的技巧有分濃淡，兩面都要著色，透光時可增加艷麗的色感。

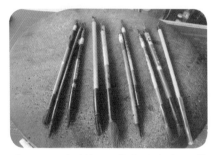

圖4-31　在影偶上著色的各色毛筆（張新國提供）

圖4-32　皮影偶的著色以紅黑綠為三大主色（張新國提供）

五、縫線定綴

皮影偶分為頭部、腕、手臂、身、腿等部分，當各部分定色以後，從偶片的背面以線穿過（圖4-33），在皮影兩面各打一個結，亦即縫接偶片的各個部位，使其完整成形。影身的上方呈袋狀，以便嵌入偶頭。在每個結合處穿線縫接後，用刀柄壓平，便定綴成影偶。

圖4-33　從偶片的背面穿線（張新國提供）

六、裝桿成形

以竹片削成籤桿（圖4-34），皮影的一端需刻出凹槽（圖4-35），以便嵌入籤桿（圖4-36）。裝桿後才能操作影偶，一根固定在身部，另一根固定在手部，以便操演各種動作。

「永興樂」中生代的張新國與張英嬌兩兄妹，曾接受「東華」張德成藝師的指導長約兩年餘，最大部分的學習乃在刻偶的著色技巧，因而「永興樂」皮影偶的雕工精巧、色彩豔麗，呈現細緻的藝術質感（圖4-37）。

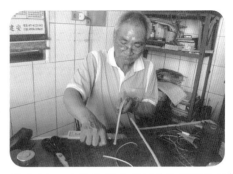

圖4-34 以竹片削成籤桿（張新國提供）

圖4-35 皮影的一端刻出凹槽（張新國提供）

圖4-36 將皮偶嵌入籤桿（張新國提供）

圖4-37 「永興樂」皮影偶雕工精巧、色彩豔麗（王淳美攝於濃公媽祖宮，2014.8.9）

第四節　跨域交流

「永興樂」成員在成團後努力多年期間，曾經跨域出國進行偶藝交流多次，分述如下：

一、民國 80 年（1991）冬張新國與張歲隨許福能赴紐約

「永興樂」成員第一次出訪紐約，是於民國 80 年（1991）11 月 5 日至 18 日，張新國那時跟隨許福能的「復興閣」擔任弦手後場，那次因為剛好有機位，便邀請張歲一起出國。當時擔任臺灣省政府新聞處第四處副處長、身兼「紐約中華新聞文化中心小組」[2] 召集人身分的林金悔，親率「復興閣皮影戲團」，赴紐約文化廣場演出（圖 4-38）。「紐文小組」是行政院文化建設委員會的駐外單位，當時紐約文化中心承租一個廣場的地下室，作為常駐的演

圖 4-38　林金悔（前排左 2）親率「復興閣」
　　　　　赴紐約文化廣場演出（張新國提供）

2　「紐約中華新聞文化中心」係由行政院文化建設委員會（文建會）與行政院新聞局及教育部於民國 80 年（1991）在美國紐約共同設立，下設新聞中心及文化中心，文化中心並設「臺北劇場」及「臺北藝廊」等文化設施。「文化中心」主要任務為規劃、推展及執行綜合性藝文活動，為因應全球性文化競爭新趨勢，「文化中心」在民國 91 年（2002）7 月由踞立於紐約市中心定點式的展現，轉型為主動積極推介臺灣文化至北美地區，加強文化推展的縱深，並更名為「文建會駐紐約臺北經濟文化辦事處臺北文化中心」。民國 101 年（2012）5 月 20 日文建會升格為文化部，目前「紐約臺北文化中心」隸屬於文化部。資料引自於「文化部」官網。

藝表演廳，例如像布袋戲與傀儡戲也都曾經去表演，亦即紐約文化廣場專門在表演一些文藝活動，以推廣中華文化。

那次剛去時，由得到「薪傳獎」的許福能主演，但其中有一天要演出時，剛好許福能臨時生病，無法演出，林金悔想說怎麼辦？於是就改換「永興樂」來演；後來尾場也是張新國與張歲一起擔任主演，演的戲齣是《鄭三保下西洋》。

對於當時年約 42 歲的張新國而言，猶記那時的戲票都會提早出售，第一次去演出算有不錯的效果與回響，因為紐約客（The New Yorker）沒看過皮影戲。當時在那裏看演出的觀眾席都滿座，連演 15日，每天演晚場，戲齣都相同，因為都是不同觀眾來參與，所以都演相同戲齣。許福能跟「永興樂」演的程式相同，因為使用相同劇本，兩團彼此都熟悉該劇本，所以才能幫忙演出，假如許福能演的是新劇本，「永興樂」若不熟悉，也就很難幫忙演戲了。

二、民國 83 年（1994）春張新國與張歲再度隨許福能赴紐約至加拿大

相隔三年後，第二次出訪紐約是於民國 83 年（1994）5 月 9 日到19 日，這次由國立臺北藝術大學的楊其文教授領隊，還包括去加拿大，總共 11 天行程。此次亦由官方暨紐約文化中心邀請「復興閣」，張新國與張歲再度一起隨團而去。該次的戲齣演《哪吒鬧東海》，也都在同樣地方與演出形式，觀眾的反應不錯，演出時承辦單位在旁邊都有呈現英文字幕，以幫助觀眾了解劇情。

之後去加拿大時，曾順便去尼加拉瓜大瀑布（Niagara Falls）玩，張新國記得在多倫多要回來時，因為機票很多種，轉機很多，轉到舊金山之後又到加拿大，加拿大之後又到溫哥華，溫哥華玩完後要回轉舊金山時，由於領隊有公事得先回臺灣，他們一團人差點轉不回來的驚險回憶。

三、民國 84 年（1995）秋張新國隨許福能赴巴黎

接著張新國於民國 84 年（1995）9 月 8 日至 18 日，由國立臺北教育大學教授帶隊去法國巴黎文化中心，行程總共 11 天。當時文化局找了偶戲三大團參加：宜蘭傀儡戲林讚成、布袋戲「小西園」許王，以及皮影戲「復興閣」許福能。高雄岡山文化中心邀請許福能去巴黎文化中心展演兼教學，張新國一樣隨團而去，幫忙演出《哪吒鬧東海》，並教法國人雕刻皮影戲偶頭。在短期的教學過程，張新國以臺語上課，旁邊都有翻譯，目的就是讓法國人知道什麼是皮影戲，以及如何刻偶的過程，當地的文化局有去展示。在巴黎停留 11 天都演同一齣戲，許福能擔任主演說口白，張新國擔任助演操持皮偶。由於並非天天演戲，因而趁空檔時便去巴黎觀光。

四、民國 87 年（1998）夏張新國再隨許福能赴巴黎「亞維儂藝術節」

張新國第二次隨許福能「復興閣」去巴黎，是於民國 87 年（1998）7 月 9 日至 23 日，去 15 天演出 16 場。當時在巴黎舉辦的「亞維儂藝術節」[3]，由一個城市所辦的國際性藝術節，也是由林茂賢教授帶隊。張新國輪流擔任操偶的助演，或是後場的拉弦；演的戲齣是《黃飛虎反五關》，來自《封神榜》的故事。「亞維儂藝術節」的盛事是踩街活動，他們拿著戲偶踩街，以及召開記者會。此次純粹去做演出，沒有教學，亞維儂的表演形式多在露天戶外的夜間演出，適合皮影戲的演出要件。

3　創始於 1947 年的亞維儂藝術節，原先是一群人提出了在非劇院演出的構想，他們想到了邀請當時法國巴黎國立民眾劇院的導演尚‧維拉（Jean Vilar）來擔任導戲工作。維拉就選擇遠離巴黎的亞維儂城來作為演出據點；第一年，他在一週內推出三齣都由他擔任導演的劇作。維拉在劇場藝術的要求，以及將亞維儂經營為全法國、乃至於全世界表演藝術重鎮的用心，使這個藝術節逐漸成為每一年的世界劇壇盛事。資料引自「亞維儂藝術節」官網。

　　「亞維儂藝術節」有來自世界各地的傑出代表團，因而張新國還去參觀別國的演出，像是韓國的象帽舞，[4] 記得臺灣有很多團去，例如臺北新莊「小西園布袋戲團」的許王也有參與其中，其他還有「雲門舞集」等。已經擔任「永興樂」主演的張新國，在「亞維儂藝術節」看到那麼多國的表演與藝術風貌，自然對演藝的未來道路有所刺激與啟發。因為當時許福能所演的戲齣較偏向傳統古冊戲，如果當時能像現在一樣，在劇情中穿插一些好笑的現代趣味，可能比較會吸引一些觀眾來看戲。

五、民國 95 年（2006）夏「永興樂」赴匈牙利「口袋藝術節」

　　「永興樂」第一次受邀出國是去匈牙利，於民國 95 年（2006）6 月 29 日至 7 月 11 日，去匈牙利布達佩斯公演 13 天，參加口袋型的藝術節，當時有很多團參與，屬於室內劇場的演出（圖 4-39）。當時演《西遊記·火焰山》，由張新國擔任主演，後場則有張歲、張英嬌、張振勝、張振昌等，

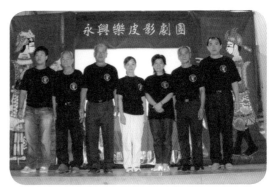

圖 4-39　2006 年「永興樂」受邀至匈牙利布達佩斯公演 13 天，參加口袋藝術節（永興樂提供）

4　象帽舞，是朝鮮族富有代表性的一種舞蹈形式，在延邊朝鮮族自治州的汪清縣一帶廣為流傳，深受朝鮮族居民喜愛。每逢節日、慶典等特殊日子，人們就跳起歡快的舞蹈，搖動色彩繽紛的象帽，線條流暢的長長飄帶旋轉如風，在舞者周圍畫出各種光輝耀眼的美妙彩環。象帽舞歷史悠久，內容豐富，是一門綜合性的民間藝術，是農樂舞中的最高表現形式，可稱之為農樂舞當中的華彩篇章。資料引自「互動百科」之「象帽舞」詞條。

室內劇場差不多有一百多至兩百個座位。令張英嬌印象深刻的是匈牙利的口袋藝術季，由於演出形態比較小型，加上語言不通，所以較難進行宣傳，只能張貼海報（圖 4-40），而且皮影戲偶很小尊，所以主辦單位就突發奇想，準備馬車給他們，讓他們坐著馬車手拿皮影戲偶去做宣傳，因而「拿皮影偶坐馬車巡迴」，是他們最難忘的一件事情。

圖 4-40　2006 年 7 月「永興樂」至匈牙利布達佩斯亞洲商城公演的文宣海報（永興樂提供）

匈牙利可謂偶戲王國，該地有布袋偶、手套偶戲，也有懸絲傀儡，但是較少見皮影戲。手套偶是比較普遍存在於民間的戲團（圖 4-41），而歐洲的宮廷則較多演出懸絲傀儡，這是很大的區別，當然現在兩者都看得到，他們以前有一種學校專門在訓練懸絲傀儡，在宮廷裡都演懸絲傀儡戲，布袋偶戲則比較屬於民間，道具比較簡單，有時一個人就可以演出，要到任何地方演也都比較方便。

「永興樂」在匈牙利進行偶戲教學，教導外國人認識臺灣的皮影偶（圖 4-42），表現優異。

圖 4-41　2006 年 7 月「永興樂」左起：張歲、張振勝、張新國在匈牙利參觀手套偶（張新國提供）

圖 4-42　2006 年 7 月「永興樂」張新國與張英嬌在匈牙利進行偶戲教學（永興樂提供）

六、民國 95 年（2006）夏「永興樂」赴墨西哥「第二十二屆偶戲節」

再來就是「永興樂」於民國 95 年（2006）7 月 17 日至墨西哥，參加「第二十二屆偶戲節」開幕演出 9 場，另外被邀請到墨西哥臺商會演出 1 場，還有當地的中華學校演出 1 場，總共演出 11 場，演出的戲碼是《西遊記‧火焰山》。該戲齣是張新國學自於「東華」張德成藝師，之後再自己改編的戲齣。

張新國憶起去墨西哥最不好的印象就是——要從州到州之間演戲，要開四、五個小時的車都沒有停，因為該地不像臺灣有休息站。由於不是高速公路，只是一般公路而已，要直接開過海到南邊，兩旁都是海，中間造一條很長的路，記得開車開好久，都靠海邊開車。在墨西哥首都墨西哥市演出，除了參觀一些金字塔之類的景點外，較沒有留下有趣的印象，因為他們在那裏不敢隨意出去，不過記得墨西哥廣場附近剛好都住有臺灣人。

七、民國 97 年（2008）夏「永興樂」再赴墨西哥

民國 97 年（2008）7 月「永興樂」再赴墨西哥演出。本次在戶外搭建野臺演戲（圖 4-43），加上提供時間與外賓觀摩互動（圖 4-44），

圖 4-43　2008 年 7 月「永興樂」在墨西哥戶外搭建野臺演戲（永興樂提供）　　圖 4-44　2008 年 7 月「永興樂」在墨西哥與外賓觀摩互動（永興樂提供）

效果不錯。文宣海報的設計活潑有趣（圖 4-45），另有室內劇場的演出，團員演戲後愉快地在劇場合影（圖 4-46），臨別時獲駐墨西哥代表處頒贈「發揚國粹‧海外爭光」獎牌（圖 4-47），還致贈感謝狀，以表感謝熱忱（圖 4-48），可謂成功的國民外交與跨域交流。

圖 4-45　2008 年 7 月「永興樂」在墨西哥的文宣海報活潑有趣（永興樂提供）

圖 4-46　2008 年 7 月「永興樂」在墨西哥室內劇場合影（永興樂提供）

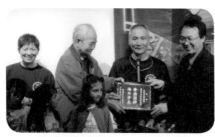

圖 4-47　2008 年 7 月「永興樂」在墨西哥獲駐墨西哥代表處頒「發揚國粹‧海外爭光」獎牌（永興樂提供）

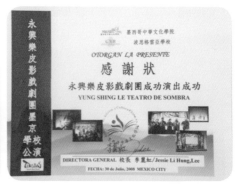

圖 4-48　2008 年 7 月「永興樂」在墨西哥獲得感謝狀（永興樂提供）

八、民國101年（2012）冬「永興樂」赴廈門「第二屆海峽兩岸民間藝術嘉年華」

從墨西哥回來，相隔四年之後，「永興樂」於民國101年（2012）2月3日至8日，受邀至廈門市舉辦的「第二屆海峽兩岸民間藝術嘉年華暨廈門第八屆元宵民俗文化節」（圖4-49），共有六天行程，臺灣的電音三太子亦受邀表演（圖4-50）。「永興樂」在鋪有紅毯的展覽館搭建大紅喜慶的戲棚（圖4-51），演的戲齣是《西遊記‧鐵扇公主》，

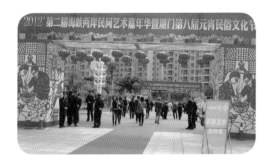

圖4-49 2012年2月「永興樂」受邀至廈門市參加「第二屆海峽兩岸民間藝術嘉年華暨廈門第八屆元宵民俗文化節」（王淳美攝於廈門，2012.2.4）

圖4-50 臺灣的電音三太子受邀於「第二屆海峽兩岸民間藝術嘉年華」表演（王淳美攝於廈門，2012.2.4）

圖4-51 「永興樂」在鋪有紅毯的展覽館搭建大紅戲棚（王淳美攝於廈門，2012.2.4）

圖 4-52 「永興樂」由張新國主演《西遊記‧鐵扇公主》，後場有張歲、張英嬌與黃建文（王淳美攝於廈門，2012.2.5）

圖 4-53 唐山的龍形皮偶刻鏤精工（王淳美攝於廈門，2012.2.5）

後場有張歲、張英嬌與黃建文（圖 4-52）。筆者恰好有機會參與「海峽兩岸木偶戲交流座談會」，與臺灣的幾位學者暨戲團共襄盛舉。

筆者在展覽館觀賞「永興樂」的演出，散戲後與來自中國唐山的皮影偶展攤位負責人，交流兩岸皮影偶刻的現況。唐山皮影偶展的負責人在現場表演雕刻過程，據筆者觀察唐山的龍形皮偶，刻鏤精工龍形栩栩如生（圖

圖 4-54 2012 年 2 月 5 日唐山皮影偶師（左）送給張新國、王淳美（右 2）、張英嬌各一個精美皮影偶（王淳美提供）

4-53），該唐山皮影偶師還送給我們一人一個精美的皮影人偶，以做為交流紀念（圖 4-54）。

九、民國 101 年（2012）夏「永興樂」再赴匈牙利「飛龍藝術節」至佩奇市

「永興樂」於民國 101 年（2012）7 月 9 日至 24 日，再赴匈牙利佩奇市（Pécs）演出 16 天。行前先去參加「飛龍藝術節」，住在尼可拉，之後再去佩奇市，佩奇市由許佳芬帶隊，參與踩街活動（圖 4-55），在那裏演出兩場兼教課，演的戲碼也是《西遊記‧火焰山》，後場有張歲、張英嬌與黃建文。活動由佩奇市文化中心舉辦，在那裏演出一場，順便邀請一些老師到場觀看皮影戲演出，之後在現場進行皮影戲教學活動。

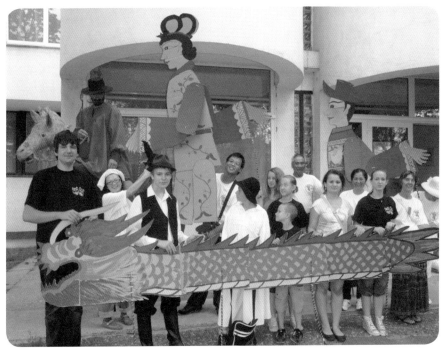

圖 4-55　2012 年 7 月「永興樂」受邀再赴匈牙利佩奇市參加踩街活動（永興樂提供）

十、民國105年（2016）秋「永興樂」赴日本飯田市參訪

　　「永興樂」於民國105年（2016）10月26日至30日，在高雄市立歷史博物館與高雄市皮影戲館的推薦下，受邀至日本長野縣飯田市上鄉黑田，為了「2017臺灣高雄影繪樂園／影繪人型芝居特別展」（圖4-56）做事前訪問的參訪行程。在下著微雨的天候，「永興樂」成員參訪被日本列為「國指定重要有形民俗文化財」的「黑田人形舞臺」（圖4-57），該「黑田人形淨瑠璃傳承館」保存並推廣傳統在地的「黑田木偶戲」已長達三百年，在日式的木製建築舞臺內部（圖4-58），張新國、張英嬌、張信鴻與當地的學者專家進行交流，包括參觀人形淨瑠璃的演出（圖4-59）。

圖4-56　「2017臺灣高雄影繪樂園／影繪人型芝居特別展」文宣（張新國提供）

西遊記 火焰山

三蔵法師たちが観世音菩薩の導きで天竺へとお経をもらいに行く旅の途中、火焔山を通りかかりますが、一行はあまりの暑さで前に進むことができません。そこで孫悟空と猪八戒が鉄扇公主（羅刹女）に、火焔山の炎を消すことができる芭蕉扇を狩りに行きますが、鉄扇公主は、自分の息子の紅孩児を孫悟空が観世音とともに調伏した事を許さず、芭蕉扇を貸してくれません。孫悟空は天竺への旅を続けるために、鉄扇公主に戦いを挑みます。激戦ののち、負けそうになった鉄扇公主は芭蕉扇の妖怪たちを呼び出し、一緒に孫悟空に攻めかかります。しかし孫悟空はとても強く、鉄扇公主と妖怪たちは負けてしまいます。その後、鉄扇公主たちは芭蕉洞に逃げ込み、夫の牛魔王の帰りを待つことにしました。

サンドバッグにまつわる三つの物語

　この物語は、パントマイムで表現します。
　物語の登場人物は猿とボクサーとパンダです。初めてサンドバッグに出会ったかれらが、それぞれ異なったリアクションを見せます。それぞれの反応は、爽やかだったり、滑稽でばかばかしかったりと、さまざまです。活発で面白い上演方法とパントマイムに、観客の眼は釘付けとなり、影絵人形芝居の魅力を伝えます。

▲永興樂皮影劇團の演技中

エキシビジョン上演
永興樂皮影劇団──永興楽の紹介

　1895年頃、張利が高雄州岡山郡弥陀庄頂廍127番地で影絵人形芝居の劇団を創立しました。その後、張利の息子の張維（1892-1968）が劇団を引き継ぎ、劇団の名前を「永興楽影劇団」と改めました。
　張晩が影絵人形芝居を息子の張做と張歲に伝授し、後に張歲の息子の張新國、娘の張英嬌が劇団を引き継ぎました。現在は、張歲の孫で第6代目となる張信鴻が劇団の団長を務めています。

2017台湾高雄影絵楽園
影絵人形芝居特別展

高雄市立歷史博物館
高雄市皮影戲館
×
飯田市川本喜八郎人形美術館

事前訪問
高雄永興楽皮影劇団のエキシビジョン上

圖 4-57 「永興樂」於 2016 年 10 月參訪被日本列為「國指定重要有形民俗文化財」的「黑田人形舞臺」（永興樂提供）

圖 4-58 「永興樂」於 2016 年 10 月參訪日式的木製建築舞臺內部（永興樂提供）

圖 4-59 「永興樂」於 2016 年 10 月參觀人形淨瑠璃的演出（永興樂提供）

　　日本的「文樂」原指專門演出人形淨瑠璃的劇場，目前則變為人形淨瑠璃的代稱，現已被列入「人類非物質文化遺產代表作名錄」中。[5] 人形淨瑠璃的演出形式，舞臺主要由說書人、三味線和人形操作者等三部分構成。一個人形由三個全身穿黑衣臉覆黑布的人操控，如果操控者有相當地位或知名度，則可露出真面目以操控。「永興樂」在 10 月 28 日

5　資料引自「維基百科・文樂」詞條。

演出一場《西遊記‧火焰山》，以與之交流，團員則實際操持人形淨瑠璃（圖 4-60），以跨域認識日本的文樂與操偶。

近幾十年以來，「永興樂」團員跨域出國演出參訪，進行文化交流共有九次：去紐約兩次、巴黎兩次、匈牙利兩次、墨西哥一次，中國廈門一次，以及日本一次。印象深刻的事件，例如張英嬌感覺第一次去匈牙利「口袋藝術節」時，發現當地的觀眾買票習慣很好，不管大人小孩都會買票，因為他們很尊重表演藝術團隊，所以當「永興樂」在謝幕時，觀眾就一直拍手，在掌聲過後團員就進去後臺；結果他們又繼續拍手，就是希望戲團要進行第二次謝場的意思。當時張英嬌心想，可能他們對臺灣皮影戲有一點想要了解的期許，所以進行第二次謝場時，英嬌就直接把戲偶拿給觀眾看，雖然語言不通，不過小

圖 4-60 「永興樂」團員於 2016 年 10 月實際操持人形淨瑠璃
　　　　（永興樂提供）

朋友還有大人看到皮影戲偶，就湊近來仔細研究，觀眾的反應呈現對皮影偶的稀奇感！之後演出的場合，只要再出來二度致謝時，就直接把戲偶拿給國外觀眾就近觀看，效果還不錯，只見每一個觀眾會上前來，問一些問題，翻譯就幫忙直接翻譯，這樣的互動效果比較好，如果只有致謝，謝完就結束，感覺這樣會很可惜，因為難得出國主要就是要與國外觀眾交流。

　　對張歲而言，感覺外國人相爭要看臺灣的皮影戲長什麼樣子，至於是否看得懂？他便不得而知。其實外國人看得懂，旁邊都打出翻譯的字幕。「永興樂」跨域出國交流，受邀參加各式活動，自然成員們也隨之不斷增廣見識，以茁壯演藝生命。當張歲帶有感情地看著那一面面從國外帶回的國旗，以及自由女神等紀念品（圖4-61），可謂成為「永興樂」出國跨域交流的最佳註解與回憶。

圖4-61 「永興樂」出國跨域交流的最佳註解與回憶（王淳美攝於 2014.10.24）

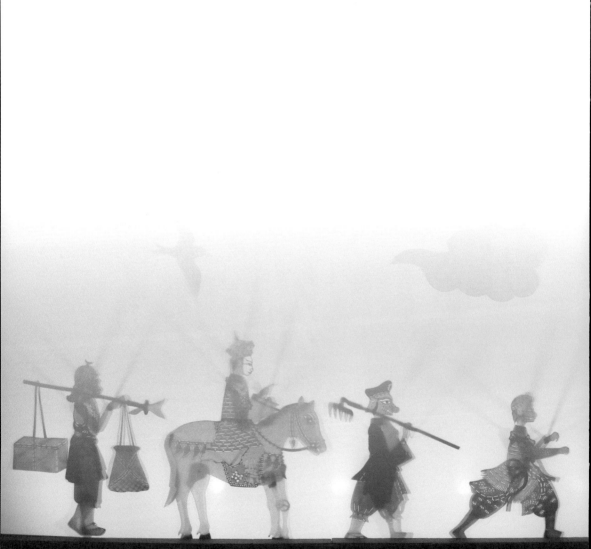

第五章 「永興樂」精選戲齣

　　本書收錄筆者所主持「張歲皮影戲技藝保存計畫」已於民國 103 年（2014）9 月 4 日假高雄市岡山皮影戲館演藝廳，錄製「永興樂」張歲所主演的三齣折子戲：《扮仙戲》、《高彥真》（文戲《割股》片段）、《秦始皇吞六國》（武戲《六國誌》片段）等三齣折子戲，由張歲主演口白（圖 5-1）、張新國助演，後場有張英嬌擔任鑼手、張振勝拉弦、張信鴻打鼓（圖 5-2）；運用三機攝影，掌鏡拍攝錄影者是林建宇。在

圖 5-1　折子戲由張歲主演口白（林伯瑋攝於高雄市皮影戲館，2014.9.4）

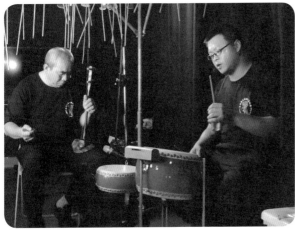

圖 5-2　後場由張振勝拉弦、張信鴻打鼓（黃昭萍攝於高雄市皮影戲館，2014.9.4）

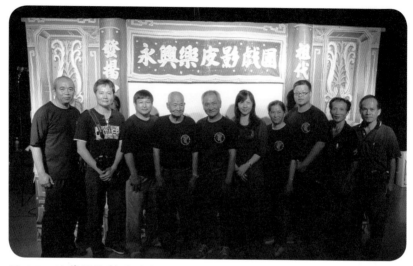

圖 5-3　演藝暨錄製團隊左起：張振勝弦手、林建宇企劃總監、黃建文燈光、張歲主演口白、張新國助演、王淳美作者、張英嬌鑼手、張信鴻鼓手，以及攝影師葉登發、林正德等（林伯瑋攝於高雄市皮影戲館，2014.9.4）

圖 5-4　2016 年推出改編劇《桃太郎》海報（永興樂提供）

張歲高齡 88 歲時，在幾個團隊通力合作下（圖 5-3），錄製張歲保留古路戲演技的三齣重要經典折子戲，以為皮影戲界留下珍貴史料。

其次，「永興樂」於民國 105 年（2016）7 月 23 日至 24 日首演於岡山皮影戲館的改編劇《桃太郎》（圖 5-4），本書亦收錄於其中；亦即從傳統古冊戲以至於跨界創新的改編劇等四齣劇本，提供後學研究與民眾參考之用。

第一節 儀式劇《扮仙戲》

目前臺灣的歌仔戲、布袋戲、皮影戲、傀儡戲、北管、平劇都有扮仙戲，扮仙戲又稱為吉祥戲，通常出場的神仙人物有其祥瑞的象徵意義。扮仙戲的神仙戲概分為三大類：三仙戲、八仙戲、天官戲，並以三仙戲最為常見，若請戲團的請主沒有特殊要求，通常會以扮三仙戲為主。例如最常見的以福、祿、壽三仙為主的扮仙戲，劇情為天官紫微大帝邀請兩位老仙前往華堂祝壽，福祿壽三仙各自帶來三位不同的神仙、寶物前來祝壽。

臺灣的扮仙戲除了皮影戲使用潮調以外，其它劇種大都使用北管音樂。演出時唱腔唸白皆用「官話」，扮仙戲的演出大致用於：祝壽、慶成、還願、祈福、祭煞等目的。扮仙戲是臺灣民間演劇中最重要的一部分，象徵意義不僅反映民眾對過去的感恩，亦透過扮仙戲向神明祈求未來的福分。

扮仙戲的出場人物因各劇種而不同，大致有：福仙─天官紫微大帝（也有一說為周文王）、祿仙─石崇、壽仙─南極仙翁（也有一說為彭祖）、喜神（有些戲團為魁星）、麻姑、財神（有些戲團為白猿）、一對男女童子等。

一、「永興樂」張新國解說《扮仙戲》

張新國說明「永興樂」的扮仙戲內容如下（圖5-5）：

> 皮影戲，首先要演的就是扮仙，扮仙就是在敬我們的天公祖、民間所有的神明及七月的普渡公，若有聖誕千秋，請方一定會請皮影戲來祝壽。包括人在娶妻、子時在拜天公，都會請一些皮影戲，來拜天公祖，祝壽，來讓天公祖歡

喜，來還他所許的願。那麼扮仙的做法，就是說雙邊有兩尊伴身，雙邊有兩尊伴身，然後他再來出三仙。三仙叫做福祿壽三仙，三仙站在桌上之後，站穩了，再來出一個白猿、魁星。魁星、麻姑、白猿。這有兩種說法，一種是魁星、麻姑、財神，而我們這個是自我們阿公、阿祖他們在扮，就說魁星、麻姑、白猿，他們都扮白猿，所以才都是說扮仙，大部分的意思都相同，這就是扮仙，對神明的一種敬賀，這是民間的禮俗，好，謝謝。

圖 5-5　張新國說明扮仙戲內容（王淳美攝於高雄市皮影戲館，2014.9.4）

二、《扮仙戲》短片字幕

00：02：02

奉旨蓮花塢　開慶上求　眾仙下山來　山河滿地開

一聲鑼鼓響　福祿壽仙來　眾仙可齊到

眾仙齊到　眾仙齊到各人開出名姓

念我福仙、祿仙、壽仙

眾仙齊到，帶何寶前來慶賀

帶麻姑、白猿、魁星

魁星奏上來　魁星獻官誥

佳人才子多　欽點狀元郎

一筆中雙魁　魁星便是，眾仙旨意前來排下三仙，眾仙可前

齊到

眾仙齊到　獻寶已完請了

請了　祿仙

祿仙帶何寶前來慶賀

麻姑奏上來　麻姑獻金針

花開百里香　慶賀人間壽　富貴萬萬年

麻姑仙便是，眾仙旨意前來排下三仙

眾仙可前齊到　眾仙齊到

獻寶已完請了　請了

壽仙　壽仙帶何寶前來慶賀

白猿前來慶賀　白猿奏上來　白猿獻財寶

三仙花果老　眾仙來慶賀　錢銀滿世高

白猿仙便是，奉了眾仙旨意前來排下三仙

眾仙可前齊到　眾仙齊到　眾仙齊到獻寶已完請了　請了

（加官介棚）

00:05:58

少年登科早　鴻圖得于飛　一門三及第　洞房花燭夜

行香一聲鑼　擺爐香　拜呀拜呀　拜謝神恩

擺爐香　拜呀拜呀　拜謝神恩

呵……叩謝神恩，燈開叩謝神恩，呵……雙雙來團圓。

00:07:46

呵……叩謝神祇！

第二節　文戲《割股》

《割股》又稱為《割肘》或《刈肘》，屬於皮影戲「上四本」之一，目前此珍貴的手抄本為張新國所收藏。在劇本的扉頁有其先祖張塔之簽名（圖 5-6），可推測為張塔所使用過的手抄劇本（圖 5-7）。

《割股》的劇情，敘述高彥真娶妻孟日紅，上京趕考後高中狀元，宰相梁異欲許配女兒梁月英予高彥真。此時高彥真家中的老母染

圖 5-6　《割股》手抄劇本的扉頁有其先祖張塔的簽名（張新國提供）

圖 5-7　《割股》手抄劇本的內頁（張新國提供）

病，賢媳孟日紅為侍奉婆婆，便割自身手肘肉，煮成肉湯奉養婆婆。沒想到婆婆還想再吃肉湯之時，孟日紅卻無法再提供，婆婆以為媳婦不孝，便處罰譴責她，幸得鄰人相助解除誤會。婆婆因內疚過世後，孟日紅因而上京尋夫，卻遭到重重阻礙。另方面，高彥真新婚妻子梁月英不忍夫婿憂心，便派人送書信回鄉問候，卻被父親梁異悄悄攔下。孟日紅在尋夫路途遭遇山匪擄走，雖得貴人相助脫困，卻在前往梁府後，因宰相梁異想保護女兒，備下毒酒殺害。幸得九天玄女相助，發現其還有四十九年陽壽，讓孟日紅服下丹藥，三魂才得以回歸陽間。

皮影戲的主要女主角稱為旦，次要者稱為占，如在《割肘》中的主要女主角孟日紅稱為旦，高彥真再娶之梁月英則稱為占。

一、「永興樂」張新國解說文戲

張新國說明「文戲」的內容如下：

00：08：11

第二段這就是皮影戲的文戲，這個皮影戲的文戲就跟一般的歌仔戲都相同，它就是整個過程都用唱曲來表達它的意思，這就是文戲。那麼文戲大部分都在哪裡做？就是在扮仙之後，因為扮仙的時間比較有限，拜的時間比較久，那麼下去的時間我們就用一齣文戲，比較好吉兆的文戲，來做一個團圓，來做一個團圓，它就是，戲總是都有那些悲的跟歡樂的嘛，這樣，若想說敬神明的，團圓戲就把它做好一點，就會做一個好結尾這樣，這就是文戲。大部分文戲就是都用以前四大本下來，就是都用所有的表達都用唱歌在表達它的意思，這就是文戲。

二、《割股》短片字幕

00：09：12

《割股》

00：09：36

　　春光明麗　艷艷珠色圖先來　聽見鳥語連聲啼　真是太平樂豐年

　　男兒志氣與天高　滿腹文章百日操

　　世上萬般皆下品　唯有正是讀書高

　　念小生　姓高名彥真是了　家住湖廣高城縣人氏

　　娶妻孟家郎之女　孟氏日紅

　　夫妻恩恩愛愛　看小人勤讀五倫在身

　　聞知今年大考之年　意愛進京來求了功名

　　若是功名寸進者　回來改換門楣豎旗祭祖　榮華富貴

　　不免跟賢妻呾[說]知幾句　明早再往京了

　　賢妻在家過來　來

　　聽見官人呼喚聲　放落針線問來

　　賢妻到來　椅旁請坐

　　官人同坐　不知官人　今日叫妾身出來有何貴事了

　　賢妻　今日叫你出來並無他事，想你夫自幼勤讀五倫在身

　　今年大考之年　意愛來去進京求取功名

　　若是功名寸進者　回來改換門楣豎旗祭祖　榮華富貴了

　　哎呀　男兒志氣在四方

　　你何時要去　明早就要往京了

　　賢妻聽我叮嚀幾句　官人慢慢說知

　　聽吾說來

00:13:26

【紅南襖】賢妻啊　聽來說

聽我一言　聽我一言來說因依

明知新科年到期

家中之事　家中之事得妳料理

奉母甘旨看仔細

你夫出外　你夫出外不在家

但願蒼天相保庇　得中金榜歸返來

得中金榜歸團圓

官人說出得知機　家中之事吶

家中之事免掛意

我夫早走　得要早休

保重身體吶　保重身體較有要緊

意望榮歸早相會　夫妻雙雙到百年

夫妻雙雙到百年

賢妻你入內中　給我備辦包袱共雨傘

官人你若要回來　白馬掛金鞍

賢妻　你真是好口言

啊　官人啊

你請入內明早往京

前面帶路　往這來

00:17:56

【雲飛】忙步啊　行起

今早離妻別母往京去　路途來迢迢遠

91

意望早到京都　速步走無延遲

詩書苦讀不負寒窗　詩書苦讀不負寒窗早得高第來心歡喜

希望蒼天相保庇　夫妻早早　來相會啊

00:19:50

念小生　姓高彥真是了

今早來離妻別母　要來到往京

來到此地就是京都的地界

望了京都地界，望路而進

00:20:18

【雲飛】按入京都而進　我當用心扶帝畿

望要神明來相保庇啊　保庇啊　我身中金榜

保庇我身中金榜

00:21:45

【奏黃門】月朗星稀　月朗星稀

晨光啊燦爛　我就將書呈上

將書啊呈上奏丹墀　有聽金鐘三聲響

響過移步奏丹墀　響過移步奏丹墀

君起早臣起早來到午朝門外　雞不曉多少好喔

老夫梁振生　今日被萬歲冊為主考

在了這個吏部橋頭選了舉子　喔是千千萬萬

不過只有湖廣高城縣　高彥真詩書流利世間罕稀

這人我看來乃是天下奇才

啊　我將七張文章拿到金鑾殿前

給了萬歲親觀　到這金鑾殿前

備傳進奏　吾主萬歲　我見萬萬歲

卿　臣在

今日有事進奏無事退班

我主容奏　我主容奏趁旨奏來

寡人聽你所奏十分歡喜

但有湖廣高城縣高彥真　詩書流利世間罕稀

這是天下奇才　你何不將那七張文章拿到寡人親觀

謝主公萬歲　寡人觀看十分的歡喜

你今日取了這個賢才扶過寡人江山

寡人龍心大喜　封了高彥真新科狀元

謝主公萬歲　賜他回鄉豎旗祭祖

若是四月之後要入朝當理國政為安

喔　卿　臣在

今日選有賢才扶過寡人的江山　寡人賜他金花三艷

謝主公萬歲　掛彩出朝

卿家接旨平身　謝主公萬歲萬萬歲

00:25:46

傳旨　何旨

萬歲有旨　有旨

照旨而行

領旨　領旨啊

00:26:32

　　早日往京畿　得到榜首心歡樂

　　白馬掛金鞍　騎出萬人看

　　頂上誰家子　讀書人做官

　　下官　高彥真

　　早日離妻別母轉來往京　多蒙萬歲封我新科狀元

　　得回鄉豎旗祭祖　不過今日日色尚早

　　該然在書房來研究苦書　為何不可了

　　將我苦書再閱讀

00:28:06

　　【水三生】當初啊往京求名，研究詩篇

　　先聖先賢　皆從詩禮，望知窮通明理

　　啊……當初念我別家往京。早日十年寒窗，多蒙萬歲封我金

榜

　　賜我回鄉祭祖，但願早回故里來團圓

　　功名富貴皆天造，何日得到鳳凰池

　　書觀看已完，等待後日呀再班師回朝，來去回鄉豎旗祭祖

　　等候天日再起返就是，不免入內中侍候便了

第三節　武戲《秦始皇吞六國》

　　本齣折子戲選自張歲早年精通的《六國誌》片段，《六國誌》大部
分在敘述孫臏的故事，早期是以孫臏在鬼谷子處修行，與龐涓鬥法
最為精彩。本片段則敘述孫臏晚期的故事，劇情述說秦始皇為併吞列

國，命章邯率金子陵、王剪等大將攻打燕國，孫臏父親（燕國駙馬）與其大哥、二哥及姪女均陣亡。孫臏雖知秦將併吞六國乃天命所在，仍在姪兒孫燕的請求下，為盡孝道仍決意下山救援。燕軍以孫臏掛帥會戰秦軍，孫臏之杏黃旗威力無比，攻無不克，使秦軍節節敗退。秦軍另請高人魏天民助陣，魏氏率秦軍以佛門至寶、十八粒金沙設誅仙陣（金沙陣），誘使孫臏陷陣，幸經南極仙翁以法術破陣，救出孫臏。劇中有多次妖仙鬥法的武戲，精彩熱鬧。

一、「永興樂」張新國解說武戲《秦始皇吞六國》

張新國說明「秦始皇吞六國」的劇情內容如下：

00：32：08

> 再來這就是武戲，那麼武戲，我們來選一段就是《秦始皇吞六國》，那麼秦始皇大兵吞六國時，剛好把整個易州城都圍住，圍得水洩不通，都不能出去。城裡已經沒良將了，燕丹公主，燕丹公主[1]就在那邊想說，當初請她第三兒子孫臏下來，要不然就沒辦法，她才來寫一封書信，跟國王寫一張，第一就是要讓他過去討救，去齊國討救兵，跟一封家信就要到天臺山請他，他這個三叔，也就是燕丹公主的第三兒子孫臏。那

[1] 《七國志》（戰國演義）乃一部以戰國歷史為背景的小說，根據上卷《前七國志孫龐演義》第一回「潼關城白起偷營　朱仙鎮孫龐結義」所載：「七國之中，獨秦最強，楚、燕、韓、趙、魏、齊俱屬秦邦挾制。如今且表燕國。當時，燕王有女，名燕丹公主，招孫操為駙馬。孫操系孫武之子，出自將家，幼習韜鈐，長嫻弓馬，也算是一員良將。後生三子：長孫龍，次孫虎，幼孫臏。」「韜鈐」：古代兵書《六韜》、《玉鈐篇》的并稱。根據「永興樂」劇團表示，在演出時將「燕丹公主」的語音說成「燕丹宮主」，乃因臺語「宮主」之音較「公主」好聽之故。

麼他要出去的這時候，就是圍住的，他要打出這個萬重圍，打出這個萬重圍。因為這齣戲，兩個人演而已，要打出這個萬重圍，有一段比較武，比較武必須要有孫臏來解救，就用一個飛砂走石，來把這些兵馬打退，他也就順利出這個萬重圍，出荊軻山，直接到齊國去討救這樣，這就是武戲。

二、《秦始皇吞六國》短片字幕

00：33：25

《秦始皇吞六國》

00：33：42

【四句引】夫君被殺實可憐，城中無將可對敵！

未知何日報仇志，使我心中受慘悽，使我心中受慘悽！

悶事不覺曉，處處聞啼鳥，日來風雨聲，一點一聲愁。

老身燕丹公主，配對就是孫操為妻，生下三子，大兒子孫龍。二兒子孫虎，三兒子正是孫臏，哎呀！這個畜生！孫臏不聽他的爹親之言，苦苦要修身養性，說什麼住在天臺洞什麼所在。不想國家危險，早日有聽報說，說這個秦始皇要併吞六國，不知從哪一國先吞，我今日要提早命我孫兒趕快走出萬重圍，趕快到齊國討救兵，吩咐孫兒過來。

來了！嬤親在上，妳孫兒拜見了。

哦，不用多禮請起了。

嬤親，叫了孫兒出來，不知有何貴事，

哎呀，孫兒，我想你嬤親　想著一招，你今日要帶書一封，

趕快打出這個萬重圍，等候王剪要來包圍咱國，若是來包圍咱國就逃不掉了，咱國現時無勇將，沒什麼，你要趕快打出萬重圍，你可聽到，你有辦法嗎？

哎呀！嬤親有令，孫兒速來聽令。

好，若聽令這樣好，哎呀　班豹，你今日保護世子打出這個萬重圍，若是逃出去，有逃出去，趕快放響箭回來，嬤親才會安。

既是如此，好啦，我會遵言。

書拿去。

嬤親，妳已經要出發了，妳請入內保重身體，等待這個消息。

好囉！走吧，走吧！

孫兒已經去了，不知道拚得過還是拚不過，還不知道，入內中等候。

吩咐班豹，趕快帶馬啟程。

走啊……

00:39:47

貧道雲光洞海潮聖人的門徒，金子陵是了，早日命我師弟王剪，來幫助秦始皇爭天奪國，現時養軍數日，不知如何，小坐一時。

眾兄弟，咱中央的帥旗突然倒下來，帥旗倒下來，青天白日帥旗倒下來，去報告一下。稟啊！稟國師你知，現在咱營外這支帥旗竟倒下來。

哎呀！青天白日一支帥旗倒下來。

對啊！

哎，凶多吉少，好，一邊打聽。

領令。

為何青天白日一支帥旗倒下來，待貧道再算來，哎……哎呀！不好了。現時燕丹公主，事先就做準備，命她孫兒要趕快打出萬重圍，要趕到齊國討救兵。好，這個人不抓起來，絕對六國無法太平。

吩咐啊，趕快！

章邯為元帥，帶馬起程，團團圍住。領令。

00:42:20

衝啊！住口，來者秦兵何人？

平西侯王剪，對戰你是何人？

哎呀，我孫燕。

孫燕，你也敢妄想要打出萬重圍，我看是登天為難，趕快來投降，免了免死之地。

住了，住口，不信你不死在我刀頭之鬼，別走，去啦！

00:43:28

哎唷！

孫燕，龍生出龍兒，虎生出豹兒，小小一個孫燕，萬夫不敵之勇，今日要先下手為強，慢下手必然受災殃，我的誅仙劍，去啊！

現時這個孫燕，他有三年的帝運，所以五爪金龍出現，免死了。

00:45:17

走啊！衝喔，衝啊！

00:46:53

　　吩咐！團團圍住。

00:47:10

　　妖道報名。

　　小小年紀，叫我妖道，貧道就是金子陵，今日孫燕你要打出這萬重圍，登天為難，現時秦兵將你們圍住，圍得水洩不通，你走去哪裏，趕快來投降，來投降免死。

　　啊！要叫我投降，這是登天為難。

00:47:56

　　孫燕確實驍勇，下手先為強，放出五光石去。

00:48:57

　　吩咐啊！團團圍住，不可放走。走啊……圍起來。

00:49:45

　　喂，你們大家啊，這孫燕真正有勇，才囝仔而已，殺得披頭散髮，眼睛睜圓圓，見到人就踩，見到畜牲也踩過去，我若不逃，看生命危險，趕快先逃吧！

　　哎唷，這樣踩過去呦！

　　哎唷，追啊……

00:51:18

　　喂，班豹，趕快衝向東南角，衝向東南角。

00:51:58

　　淡淡青天不可欺，未曾旨意我知機，善惡到頭終有報，只爭來早與來遲。貧道天臺山天臺洞孫臏，自早年來入了天臺洞仙班，無憂無事，也無什麼事情，閒來無事，小坐一時。哎呀　一時之間心煩來潮，屈指算來，哎呀，不好了，現時我母親叫我孫兒要打出這個萬重圍，這比登天為難，今日困住水洩不通，這都沒辦法逃出去，今日若不救他，我們孫家就沒半個了，我不免來救他，吩咐啊……

　　李叢過來。

　　未知師父有何貴事指教。

　　喔！今日貧道命你拿了杏黃旗，向天臺洞北邊連搧三下，自然化作飛砂走石，去。

　　遵令遵令。

　　念我李叢便是，奉了師父之令，今日要用杏黃旗連搧三下，我不免搖來，一二三。

　　來呀！圍起來，圍起來。走啊！

00:55:51

　　眾將，我看這個孫燕不得抓，為何一時之間狂風和飛砂走石，一塊變百塊，百塊變千塊，千千萬萬塊，今日若沒趕快退兵，打死快要完了，趕快退兵，安營紮寨啊……衝啊！

00:56:48

　　哦，世子。一時之間秦兵逃得乾乾淨淨，這就是望天的庇佑啊，不然今天怎麼可能打出萬重圍，趕緊，我們已經逃出了，趕

快放響箭，孃親才會安心，響箭放出去，去啊。好　帶路，走
吧！

　　走啊！

00:57:44

　　哎喔！你匆匆跑什麼？

　　喔！你不知道喔，咱郡主娘娘叫世子打出這個萬重圍，不知
道有沒有逃出去，說假如逃出去要放響箭，咱郡主娘娘才會放
心，我要來找響箭。

　　不然我找陸地，你去找河溝。

　　這樣喔！不然你去找河溝，我去找陸地，找一找，走。

00:58:38

　　喂，大家啊，這艘船在此好久沒駛了，都爛掉了。爛掉喔？
水都會漏，今天沒拚一下怎麼行，趕緊你們大家幫忙推一下，
推一下，推一下。

　　這不知道會不會沉啊？

　　這不知多久沒駛了。很久了。

　　哎！怎麼靜靜啊？

　　怎麼沒動靜？怎麼不走啊？

　　這個沒唱歌它不走。唱歌？

　　船都要聽歌哦。

　　不然這樣　我胡亂唱一曲給你聽一下。

　　哎，船浮起來了。來喔。

00:59:36

【無字曲】正月算來是新春，少年無某到處遊，

　　　　　看人某子在微笑，唯咱無某較慘死。

　　哎！有夠對，剛好插在船頭，這樣阮世子已經出去了，快，
快回去報告郡主，走呀！

第四節　改編劇《桃太郎》

　　張歲之皮影戲代表作有武戲《六國誌》、《五虎平南》和《封神
榜》，以及文戲《割股》、《崔文瑞》、《三結義》等。後由其子張新國繼
承主演、其女張英嬌擔任團長與後場，賡續「永興樂」的演藝事業。
至民國 105 年（2016）由其孫張信鴻繼任團長，開創跨文化改編的新
戲《桃太郎》，擔任主演（圖 5-8），展現從傳統跨域創新的發展方向。

圖 5-8　《桃太郎》由張信鴻擔任主演（永興樂提供）

一、《桃太郎》跨文化改編

　　《桃太郎》是日本一個家喻戶曉的民間故事，敘述桃太郎與他的夥伴擊敗鬼怪的故事。故事源起於很久很久以前，一個偏僻的小村落住著一對老夫婦，老夫婦很想生小孩卻膝下猶虛。有一天老爺爺上山砍柴，老奶奶在河邊洗衣服時，撿到一個大桃子（圖5-9），她很高興帶著桃子回家，想要切開來吃卻切不開，只好等著砍柴回家的老爺爺來處理。終於在兩人同心協力下切開大桃子，結果從裡頭蹦出一個小男孩，便為他取名叫「桃太郎」。

圖5-9　《桃太郎》劇中的老奶奶在河邊洗衣撿到一個
　　　　大桃子（永興樂提供）

　　桃太郎長大後，帶著母親作的一大堆「日本和菓子」雄赳赳地前往村落附近的鬼島打鬼，以為民除害。一路上桃太郎用那糯米糰子（きびだんご／黍団子）收服了小白狗、小猴子、雉雞等動物。最後桃太郎等夥伴團結一心，鏟奸除惡，有妖怪打開寶箱後被法術變成石像，因而成功消滅作惡多端的鬼怪。桃太郎帶回很多財寶，從此與老父母過著幸福的日子。

　　此故事流傳甚廣，因其具有民間傳說敘事性強、曲折離奇等特點，加上桃太郎的性格具有善良果敢、正直堅毅等典型正面形象，最終賦予「邪不勝正」的道德教訓（judgment）主題，因而成為知名跨域的故事。

　　本劇由張新國編劇、張信鴻主演，假「高雄市皮影戲館」首演於民國 105 年（2016）7 月 23 至 24 日，採售票方式，賣座甚佳（圖 5-10），以兒童為主要觀眾群。劇情改編為在地化，充滿臺灣本土特質的對白幽默風趣，博得好評。

圖 5-10　《桃太郎》採售票方式，賣座甚佳（永興樂提供）

二、《桃太郎》劇本

　　返來囉！

　　老伙今日上山砍柴，撿一擔百外斤，擔得肩頭脫皮，擔去大街賣生意好，一下子就搶光光！順便甲阮老婆買幾件衣服，返來送伊，甲阮老婆賄賂一下，不免乎伊怨嘆！講我攏對伊歹，這下來伊就歡喜。返來去，走～

　　老婆，我回來了！

　　返來就好不免叫較大小聲！

　　老婆你看，這是什麼物件？

　　哼！不免看我嘛知，一定是三件一百的衣服。

　　好棒喔，答對了，老婆妳真聰明。

　　我不免看也知。

　　我的老婆大人，你今仔日是按怎？我看你好像沒什麼歡喜，

若無，哪會一個臉臭臭！我是叼位不對，乎你無歡喜！

哼！才知影無歡喜。你沒想你按咧一天到晚，扁擔帶咧上山撿柴，山歌大條小條唱不停，確實有夠清心。

按尼才好啦！

從來不曾為咱以後想過，我看咱以後若食老，彼時，你敢擱唱會出來？

老的，你今仔日是塊按怎？是不是身體無爽快！

呸呸呸！你才在無爽快。

若無，哪會熊熊問我這個問題？

唉！我看你～呷甲七老八老，也無替咱以後想看覓，咱呷老是要按怎？

啊是啥毀要按怎？妳不就說！

我若想著山腳那個阿好姨，她那個孫仔就古錐，時時一個嘴笑咪咪，好可愛！我若有一個像她那古錐的子，我不知多歡喜！

哎呀！老的～你嘛麥擱想這麼多！古早人講，有子有子命，無子是天注定！妳也不免煩惱，另日我再娶。

ㄟ，你敢甲我娶細姨？

沒啦！妳就聽我講……我是講另日我才帶你去孤兒院，認領一個較古錐返來飼不就好了。

有影無？

有啦！有啦！

這才是我的好老公，我愛你。

哎哎哎！真正是老人孩子性。飯煮好了沒，我的大腸告小腸！

有啦，我早就傳便便，入來呷飯。

好好，做伙入來……

　　這頓飯吃有夠久，吃到天光。老ㄟ啊！我今日要上山撿柴，你著多做一點家事，不通閒閒黑白想，我要來去～

　　老公啊！出門著要小心！

　　會啦！再見！

　　阮老公出外，我就多做一點家事才不會黑白想，老身厝內加減款款咧……這是什麼味啊！好臭喔！

　　哎呦！原來是老公ㄟ！說到這個老公，實在有夠沒規矩，臭鹹魚黑白丟，臭鹹魚就是臭襪子啦，黑白丟，丟到歸四處。我拿來溪邊洗洗，來去囉！

　　來去囉！來去溪邊囉！

　　來到溪邊水流聲，想子無心情……敢講真是阮的命，何日有子晟？

　　哎呦！煞抹記這臭襪子，還拿來擦眼淚。哎呦！真正是有夠糊塗啊！我來甲伊洗洗，左搓右揉，洗刷刷……

　　歇息一下，我先伸個懶腰！

　　喔！我的媽呀！哪有這麼大的桃子？驚死人～來也！來也！手太短……

　　我來去找一枝樹枝，來！過來一下喔……

　　這是要按怎ㄋ，撈不到！

　　啊好！恁祖嬤褲腳捲起來跟你拚，啊！跳太快，抹記哩不曉游泳……

　　救命啊！快沉了，Help me.

哎呦！這粒桃子軟甚甚，就好像救生圈將我撈起，找看有沒巾仔把它拖回去！

喔！很重ㄟ，扛不太動，先扶到旁邊。

來喔！拖回來喔……

喔！很重ㄟ，嘿咻～嘿咻～

這麼大，好的，驚死人～抱回來給阮老公開個眼界！

到厝了，放在這裡，我入內換一套衣裳咧。

我返來喔～桃子呢！哪有這粒桃子這尼大粒！哎！好的ㄋ，哪有這粒桃子？

老～婆啊！哪有這粒桃子？這粒桃子是叼位來？這麼大，哪裡偷的？

你這個老番癲！你不會說較好聽，什麼偷不偷！

哪有一粒桃子，這麼大粒！這是叼位來的？

不告訴你！

來啦！講一下……

不告訴你！

麥啦！我一個好老婆，拜託講一下。

哼！是你在拜託，我就給你講～透早我去溪邊洗你的臭鹹魚，忽然間漂來這粒桃，恁祖嬤驚一下，我就想辦法甲拖回來，拖了四五公里才到家ㄋ。

蛤！有這款代誌喔……這就奇怪，亦無做大水，哪會流來一粒桃？

挖阿災？敢講這是天公伯賞識。

若是按尼，咱就爆了！這麼大粒的桃，一定很好食。

這大粒不好咬，你去拿咱菜刀來剖。

好啦！我入內拿菜刀。

唬！這是自我出世，嘛不識看過這麼大粒的桃，這一定是真好食。桃那會跳動，哪會按咧？嘿！甘供老伙阿老花眼？哎！老婆啊！緊來……老婆！妳哪會一支刀拿那麼久！拿到哪去啦！卡緊ㄟ……

來啊啦！哎呦！老公啊～你知影菜刀真久沒用，我拿去磨較利咧。我剛在磨刀的時陣，愈想愈緊張！緊張！我的心臟波波彩，我的心臟快要定了。老公啊，你來剖……

來，我來剖，不然恐怕剖得到，吃不到。我來剖，你站較開咧～

哇！哇！

哪有這個小孩兒，這古錐～我來抱，惜惜！老的我抱覓，我抱……

哇！哇！

哪有這麼奇怪的事，這對叼來ㄟ？我頭殼波波跳，我仙想都想抹曉啊～啊！我知！

啊你是擱知影甚麼啊？

老婆啊妳甲想看覓，妳昨日才塊怨嘆無子嗣，可能天公伯有聽見，今日才會賜一個小嬰乎咱飼。若真是按咧，真正是感謝天公伯大恩大德！

哇！哇！

老婆這個嬰仔，可能是肚子餓，抱入去用米漿乎伊呷。

是！我抱入內～毋擱老公啊，咱顧歡喜，咱就先來給伊取一個名，咱才會好叫。

有理，要取什麼名？

跟桃子有關係……

按尼！櫻桃小丸子！

老公啊！我會昏倒～

是按怎？

咱這是查甫ㄟ，那是查某名！

丸子那是查某名？

嘿啦！

桃來出世，就叫桃太郎！

嗯，好聽，我就叫伊阿郎！阿郎入內呷米漿～

我進來幫忙！

阿郎啊！阿郎啊！我在後面，你在頭前，我在頭前，你就在後面！你跟你爸在躲貓貓。阿郎啊！你在哪裡？

阿爸，我在這練功夫啦！

練功夫！也不早講～若要練功夫，恁爸教你。

喔！爸爸看不出你有功夫！

有喔！講著恁爸少年時代，功夫講有多強就有多強，講有多勇就有多勇！

按尼？

真正頂港無名聲，下港未出名！

阿爸啊！按咧都攏無名！

不是，講了太快～頂港有名聲，下港有出名！

來，你看！

阿爸，讚讚讚～這步叫做什麼？

這步～叫做落地生根。

喔！這麼有力！

唉！這個架勢～來，你看……

阿爸啊！這步更讚！這步叫做什麼？

這步叫做腳折到，緊來把阿爸牽起來～阿姆喂！老囉！我的腳痠到。

阿爸啊！我扶你那裡坐。來來，我幫你抓龍……

我ㄟ腳喂～我ㄟ腳喂～

阿郎，返來呷飯！無呀，恁爸仔子是在做什麼？攏不知餓……

阿娘，阿爸教我練功夫，腳骨痠着！

哈哈哈，笑死人，連彼兩步也敢赦死赦正！來啦，若要練功夫，阿娘教你較有影！

瞎啊！啊一個比一個還臭屁！阿娘你也有工夫？

有喔，來，你看乎好。要注意看喔！

耶～打拳頭還搖屁股花！阿娘啊！好棒好棒喔！要倒了……

唉唷喂～

阿娘啊！你有要緊？

我的腰閃到！

我就知喔！

說到你爸那個烏鴉嘴，仙說得對對。

我就知喔！嘿嘿嘿～

我看我站不住了，還是趕快帶我進去休憩才是。

沒啦！從我先來用……

不行啦！我站不住了啦！

沒啦！從我先來用……我較要緊！

我啦！

好啦！

哇，阿爸你麥走，阿娘你腰閃到，恁二個較忍耐咧，孩兒一手抱一個，二個做伙抱入內去！

有影沒？你這麼有力喔！

阿娘，妳也起來……

驚死！這麼有力！

咕咕，咕咕……

阿郎啊！你有無聽到貓頭鷹在叫？

有啊！

你阿爸從透早去賣柴，是按怎，這晚未回。不知有無危險？

阿娘！妳放心啦！再等一會兒，我相信就快回來了。別擔心啦！等會兒就回來了！

好啦！我等等看……

老公啊！全世界就你最清心。

按尼才好！

什麼時陣，哪會這麼晚才返來？

老婆啊，大代誌！

什麼大代誌？

今仔日大街來了很多官兵，我共伊打聽起來，才知北平大山出了山賊！

山賊！

下山來打却，擒掠民夫民女。妳不知會不會被抓走？

不會啦～

大街上家家戶戶，都非常緊張，不敢開門，大家真煩惱。

我看我緊來關門才對喔！

阿爸阿娘，這些山賊真正可惡，孩兒一定要去幫忙官兵掠山賊，這樣大家平安無事。

對啊，爸爸支持你，就若我少年時一定甲伊拚。

啥，無呀，你是要甲伊拚啥貨，那講那有影……阿郎，你方才說啥？要去幫捉山賊？這我阿娘不准！

蛤！為什麼呢？

阿娘飼你這大漢，從來毋甘離開我。你熊熊要去捉山賊，這阿娘哪有可能答應你啊……

阿娘啊，妳無聽人講，國家興亡，匹夫有責。你可忍心看這百姓受苦！阿娘妳乎我來幫掠山賊。

麥啦！

若是太平，我一定真緊返來妳的身邊！

哎喲！麥去甘不好？

拜託阿娘妳乎我來去，阿娘～

好啦！好啦！乎你去啦～

乎去啦～

你這嬰仔，阿娘是不甘你去，驚你此去有危險，阿娘未放心啦！

阿娘啊，你就放心，孩兒有自信去收服山賊。妳就毋免煩惱，若太平我就會返來！

麥啦！

好啦！阿娘～

乎去啦！乎去啦！

你這個嬰仔，講未聽，阿娘看你如此決心～答應阿娘，若是太平你就要趕緊回來，有聽見無？

好！多謝阿娘！

阿郎啊，阿爸跟你去掠山賊，順便保護你……

哼，保護你這老猴！你麥人保護就好，也想要保護人？

麥啦！麥啦！講這樣……

我看你入去把恁祖傳柴刀拿出來磨利，乎阿郎帶去～

是是是，老婆大人塊交代，小的入內準備。

阿娘共你準備一些乾糧。

走喔！來去捉山賊了喔～

阿郎說要捉山賊，阿娘是註不甘へ！阿郎啊，阿娘已答應你去捉山賊，阿娘共你準備一些乾糧，肚子餓要記得吃，知影沒？

阿娘，我知影啦！

你就要小心！

阿郎啊，阿爸柴刀磨很利，乎你帶去～去殺山賊多殺幾個我的份。阿郎啊，你就要小心～

阿爸阿娘，恁著保重。

會啦！

孩兒來去～

要小心！

阿郎！

阿郎啊！有閒較早返來。

我知。

聽不落啊！什麼有閒較緊返來？太平才緊回來啦……

走喔！

你這隻死……飼你多了飯，黑白吠。恁爸昨暗呷燒酒，酒醉返來，偷偷返來，亂亂叫，叫得歸庄攏知影！大家都知影呷燒酒，麥顧主人，打乎你死。

汪汪……

阿伯你住手，這隻狗這可憐！你不通擱甲打死，你放它走～

無呀！你是什麼人，狗仔我飼，我是按怎就聽你的？噯，你是出外人？

是啊！

你後背什麼？

我後背？你看麥……就是阮阿娘做乾糧。

乾糧！

你看，真香。

真香！

是啊～

好像真好呷，好，你遇到貴人，我就放你去。看在乾糧面子上，放你去～

多謝阿伯！

多謝小主人救命，請你收留我。

你會講話？

是！

毋擱，我是要去掠山賊，真危險！

沒關係，我跟你去，也好做你的伴……

好，若是按咧，咱作伙做伴來去～

你擱走！你擱走！

啊你這隻潑猴揭你啊～我養一些玉米做子，因為玉米好吃，你一趟給我吃一支，啊吃到歸位玉米都給我吃光光，你真正有夠可惡！

啊好啊！啊你這潑猴好膽給我溜下來，啊你若好膽你就給爬起來！

好膽給我溜下來～你若好膽你就給爬起來……

嘿！啊好啊！好膽給我溜下來～

哎哎！你若好膽你就給爬起來……

啊好啊！我不堪住你氣，就給爬起來！爬起來！玉米還你啊……

啊！

喔喔喔！嘻嘻嘻！

趁我不注意，從我頭心丟去，啊你這隻潑猴，好膽你麥走！恁爸來去傳傢私，好膽你麥走！恁爸戴這頂安全帽，我就不怕你丟啦！順煞拿這隻弄死你！

哎！抹對！哎！手太短，哈哈哈！

手太酸，不是太短。

啊好啊！你這隻潑猴！潑猴，你擱甲我跳看覓！你若下來，我要掠返來控猴膠。

唬！這歹！好啦好啦！還你啦！

喔！安全。

那ㄟ按尼！

安全帽就是安全。玉米在這，來來～

我的玉米，下來下來……不然放這裡，你若下來就知死～玉米在這，下來！

啊你再跑啊！

阿伯啊！你放我走啦！阿伯啊！

放你走！

阿伯啊！

阿伯啊！

放你走！

救猴喔！

你麥擱跳，要掠這隻猴仔去控猴膠……

阿伯等一下，我聽說你要掠這隻猴仔去控猴膠。

是的，一隻猴破壞我的果子園，毀我五穀，這沒掠來控猴膠哪行！

阿伯不通害他！不通害他！控猴膠太過殘忍～

殘忍！

是，再說這隻猴子牠有受過保護。

保護！

你殺牠這是犯法的。

但是我有損失這麼多，怎能放過？

你若損失，不然，我用乾糧陪你的損失。

哦！是什麼乾糧？

我的乾糧啊！

什麼叫乾糧？

聞聞看～

這啥？

這是我阿娘做給我的乾糧。

真香～

這叫漢堡，限量的哦！

擱麥歹呷！好，算你好運遇着貴人。我今日放你去，後日若再來，就不是好講！

很香，不錯～

多謝阿伯！

多謝你救命大恩，你們要去叨位，咱可以做朋友嗎？

ㄟ！你這隻猴仔擱不走呢！

做朋友可以，但是我要去的所在，是真危險。

無關係，你救我一命，我要跟你作夥來去好嗎？

好啊，我們多個好朋友，來，逗陣來去～

是，主人啊！對這來喔！走！

走喔！來喔！

主人啊！對這來喔！

走喔！主人啊！對這來喔！

ㄟ！前面有一隻野雞受傷……

報告主人，前面有一隻野雞受傷。

野雞受傷？按尼要趕緊來看覓。

主人！對這來～

野雞！你還是講國語好了。

我聽不懂你在講什麼？

哎！

救命啦！我會死。

喔！你會死喔！

免煩惱！我來看看……

好加在，無傷得要害，我有帶刀傷藥。

甲牠敷一敷！

來！野雞～

休息一下就好了。

多謝你救我一命，你若無棄嫌，我要跟你們做一個好朋友。

好哇！咱擱多個新朋友。

是啊！

但是阮要去打壞人，真危險。

無關係，我會飛，在空中幫你看壞人。

真好，我這裡有乾糧。

咱大家做夥食，作夥來去～

好喔！走喔！

主人！對這來～

較緊咧，你走那麼慢，石頭有那麼重嗎？

在走囉！在走囉！

較緊咧，麥擱打了！

還跌倒，緊起來～

好啦！好啦！

你這奴才聽好，趕緊甲阮大王宮殿做乎好。若無，您每個人免想要回家見某子，聽到沒？

好啦！有啦！

哎！就沒什麼東西啊～

啊人咧！啊！較緊咧～

走喔！來喔！

報告小主人，前面有一陣民夫，在那邊做苦工。

原來這是山賊寨，大家小心注意，大家小心而行就好。

喂，你這小賊聽著～叫恁大王將恁山寨解散，將這無辜百姓放回去，若是不可，我就一個一個捆去官府嚴辦，聽到沒？

住口，你是叨位來ㄟ小子，給天借膽！來此多管閒事，看你是活久嫌累。

看來你是山賊王！

是啊！

你在此地占山為王，卻是不願自力更生，搶人的金銀珠寶在此享受，掠來一些無辜百姓替你做苦工，罪不可赦。

你這個猴嬰仔，未免管太多，可惡！兄弟啊！捉起來！

你這百姓現在來幫我把山賊捆起來～

好！

來幫我把山賊捆起來喔！

捆起來！捆起來！

幫我把山賊捆起來喔！

捆起來！捆起來！

三兩下就清潔溜溜～

你這百姓聽好，現在山賊王已經被咱所掠，這小賊走者走，逃者逃，洞裡已經無人，將這山賊所搶金銀珠寶，甲山賊一併以官府嚴辦，金銀珠寶發還百姓，聽到沒？

多謝神童救命啦！

走！押山賊喔！

走！較緊咧～

太平囉！要返來去找阿爸阿娘囉！

第六章 結論——永興樂影續鑼聲

「永興樂皮影劇團」是典型的家族戲團，早年由張晚創立於高雄市彌陀區。張歲專精於後場鑼鼓樂器，更繼承父親張晚的主演技藝。傳承至今已逾百年的戲團，見證臺灣皮影戲界的興衰起落，對保存傳統戲劇累積眾多貢獻與推廣之功，足以在臺灣皮影戲發展史予以肯定之歷史地位。

第一節 興衰變遷

民國 50、60 年代，臺灣皮影戲曾興盛過一段榮景，至於從興盛走過低潮到現在，起碼已歷經三、四十年有餘。做皮影戲在那時的感覺與如今已相差太多，那時出去演皮影戲的人具有榮譽感，因為觀眾很多會捧場，因而使戲團成員擁有一種榮譽感。

根據現年五十餘歲的張振勝回想他於 17 歲（1977）開始真正做皮影戲，當時的觀眾有夠多。那時「永興樂」在做戲的模式是：一早就出門，那時要去屏東都坐火車，戲籠搬到火車上，再轉其他車到請主所在地。再來 18 歲會騎摩托車後，張振勝跟父親張做、堂兄張福裕與叔叔張歲兩對父子一起合作演戲。不過兩對父子的互動模式是：張振勝跟張歲感情很好，所以由他載叔叔；張福裕則跟張做感情熟稔，所以由他載二伯，於是這樣兩對父子便交換互動模式，也大都是這樣「易子而教」，習慣就成自然。晚輩跟著長輩邊做邊學，以前打鑼為主，先做助手，兩個人同步學習，張福裕都在前面幫忙助演，張振勝就是打鑼，後來學打鼓，一直在輪換，邊做邊學，以至於最後都學會皮影戲演出的技藝。

　　由於張歲的個性善良，常帶著靦腆的微笑。就張振勝與之互動的印象是：從張歲叔叔身上學到很多，包括待人處事謙和，身教言教雙軌並行。振勝從小跟張歲相處在一起，到現在張歲還沒跟他發過脾氣，也沒跟他說過重話，所以振勝從小就很尊敬叔叔，而張歲也很疼惜晚輩，所以張振勝與之情同父子。張歲的人格特質可謂「溫良恭儉讓」，性格很和善而與世無爭。張做的人格也一樣是靜靜的，他們兄弟倆都散發這樣的氣質，甚至跟張歲做皮影戲的幾個夥伴，性格特質也都務實而沉靜，包括屏東的秀公等那些老師父，年歲差不多五、六十歲，都擁有很在地紮實的真功夫，與張歲主演可謂物以類聚。「永興樂」這些後輩們，便從後棚的幾位老師父身上，學得很多各項後場的真本事。

　　在皮影戲風光的年代，當時「永興樂」大都演古冊戲，例如《秦始皇吞六國》、《割股》等歷史劇與傳統文戲。由於民國50、60年代，當時的電視機比較少，娛樂的東西也有限，因而一般民眾看到戲──不管是布袋戲或什麼劇種在演出，人潮就會很多，尤其是皮影戲在屏東林園那一帶可謂獨樹一格，捧場者眾。起初最早的時期，林園該地的皮影戲就有做起來的口碑，廟宇也常一直在淘汰不良戲團，只要做不好便換人，直到換到「永興樂」這一棚便從此定位。換言之，在屏東林園鄉的一般媽祖廟、王爺廟等大廟固定慶典時，都會習慣邀請「永興樂」去做戲（圖6-1）。

圖6-1　2016年8月17日「永興樂」至濃公媽祖宮普渡慶典演出的戲棚（永興樂提供）

然而在皮影戲興盛時期做戲比較累，通常從中午開始拜拜，傍晚延續做到晚上 10 點多還有人在看。以前做完戲就會吃點心，吃完再做戲，「永興樂」成員最有印象的回憶，莫過於是曾經在林園做戲——做到凌晨 2、3 點：早期做皮影戲是從太陽下山開始做（以前白天不能做戲），下班回來後都是壯年人先開始看戲，看到晚上 10 點多，壯年人隔天要工作得先回家，便換阿公阿嬤出來看。老人家就貼著椅子聽戲，通常他們都要聽文戲，所以那時都做文戲，大都是唱曲唱腔而已，有時候一尊戲偶就可以講好幾個鐘頭，主演還在繼續唱。等到凌晨阿公阿嬤要回去睡覺，便換煮飯的婦女起來看戲！所以做戲從傍晚做到隔天的天光時，便是前文所提到的——叫做「三齣光」。

「三齣光」標誌著皮影戲慎重其事演戲的興盛期，就是從傍晚做到隔日早晨，「三齣光」的第一齣武戲給壯年人看，10 點過後換老前輩看文戲，凌晨 3、4 點則換家庭主婦看。早期做皮影戲很注重程序，請戲的廟方通常會先來「永興樂」戲團，把他們的皮影戲籠挑過去，最早期戲做完，請主會請戲團成員晚餐。後來則變成自己要載戲籠過去，現在則戲團要總包一切，做戲到尾變成自己吃便當。

從「永興樂」成員親自見證過，臺灣皮影戲從光復後至民國 50、60 年代，曾經興盛過二十至三十年左右光景，恰好是張歲擔任主演的階段，親身目睹皮影戲由興盛至衰落的變遷過程。

第二節　現實困境

對於張歲此位歷經皮影戲興衰的老前輩而言，最不能放下的是：眼看這些傳統藝術，至今很難傳承下去的現實困境。「永興樂」戲棚上的字是繡上去的，由以前鳳山的店家畫的，現在如果要向該店買一

個鼓，店家說還要「訂做」，因為沒甚麼生意、所以要訂做。每回只要張歲知道那麼大間的店家都不做了，可能意味著皮影戲相關器物漸漸要失傳，便會十分難過。如果因為沒什麼生意，就要停產，那麼很多珍貴的藝術便將漸次失傳。所以即使目前像「永興樂」的皮影戲棚也沒什麼太多生意，可是基於百年祖業，張歲不忍放任其失傳，所以希望孫輩張信鴻得以繼續承接。

張歲以一種家族使命感，鼓勵子孫晚輩要多少學一些傳統藝術，不僅皮影戲要學，歌仔戲、布袋戲、廟會也要學，就連「做師公」（喪家辦超度法會）也要多少學一點，不要讓傳統藝術失傳，如果後繼無人，這些傳藝可能以後都會消失。然而困窘的是，目前不能僅靠皮影戲生活，因為時代不同，已經沒有多大生意可賴以維生。

據張歲提及，中國大陸的商品傳過來之後，臺灣的皮猴就倒了，因為大陸製作的皮影戲偶只要兩三百元，臺灣本地做的則要一千多元，大陸地區大抵用手工製作皮影偶，細節用得很精準（圖6-2）。兩者的品質與價錢相差很多，所以在兩岸開放交流後，導致競爭激烈的當代，臺灣的皮影偶藝術有了競爭對手，很難與對岸匹敵。張歲憶及以前臺南做的皮影戲偶多麼漂亮，整條街都是在做皮影偶相關的店鋪。以前該條街

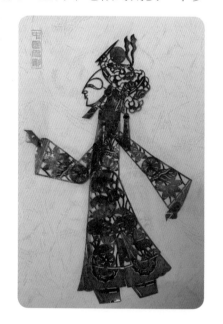

圖6-2　大陸唐山刻偶師贈送作者的中國皮影：用手工製作皮影偶，細節精準（王淳美攝於2016.11.10）

在做什麼就專門做什麼，整條街都在做皮猴、做轎，做什麼都是整條街，現在都不見了，傳統正在消失中。

張歲言及彌陀在地本來有三樣名產：草蓆、斗笠與皮影戲，現在都漸次失傳，都沒有人在賣了，只剩皮影戲還在演；因而鼓勵張信鴻即使現在就邊種田、邊演皮影戲，這樣多少演看看，希望能對皮影戲傳承盡一份家族力量。原本一開始張信鴻覺得不太有信心承接家族演藝事業，但在從小跟隨長大的祖父激勵與期許下，現在已有決心要接受家族使命的挑戰。

反觀彌陀以前是「皮影戲窟」，現在只剩下「永興樂」和「復興閣」這兩團，不過兩團目前演出的機會比以前少。「復興閣」的許福助在水泥株式會社工作，因而沒怎麼學到皮影戲，現在回來想要重新做皮影，就重拾祖業起來做戲；然而如果沒有歷經做戲的磨練，可能還要更加努力。此外，大社「東華」的接班人還是要去做一些其他工作，否則現在無法單靠演皮影戲維生。

第三節　成就展望

張歲投身於皮影戲長達半個世紀以上，於民國 101 年（2012）6 月 29 日獲彌陀國小頒發「創校百年百大典範人物‧彌陀百年世紀容顏」之楷模獎（圖 6-3），張歲之人格操守足堪地方表率，可謂「彌陀之光」！

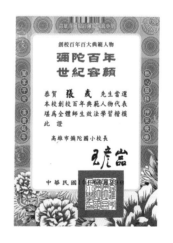

圖 6-3　張歲獲彌陀國小頒發「創校百年百大典範人物‧彌陀百年世紀容顏」楷模獎（永興樂提供）

「永興樂」除了從事皮影戲事業外，對於皮紙影戲的推廣教育實在盡心，當各大皮影戲團後繼無人、漸漸收攤以後，一直存在的「永興樂」便更加屢獲各級學校或文化中心邀請，進入校園等藝文場域進行皮影紙偶的製作教學，對保存皮影戲實有功於藝界，例如張英嬌於民國102年（2013）接受公共電視的採訪錄影，推廣皮影偶的製作過程（圖6-4）。再如張新國於民國105年（2016）在岡山皮影戲館進行偶戲教學（圖6-5）等不勝枚舉。

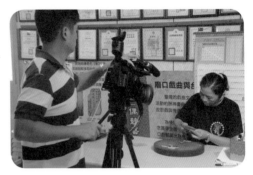

圖6-4　張英嬌於2013年接受公共電視採訪錄影（永興樂提供）

此外，「永興樂」亦與社會公益團體產生繫連，例如臺灣金控自民國102年（2013）起持續以「牽手臺灣金・點亮天使心」為主軸，舉辦系列公益活動，落實關懷弱勢精神，為活動增添文化藝術內涵並深耕人文關懷，特別增加各類型的音律、藝文、傳統戲曲與團康活動。民國105年（2016）8月3日「永興樂」張信鴻參與該公益活動，為育幼院的小朋友進行紙偶教學（圖6-6）。

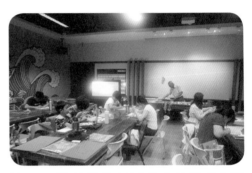

圖6-5　張新國於2016年在高雄市皮影戲館進行偶戲教學（永興樂提供）

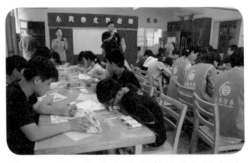

圖6-6　2016年張信鴻為育幼院小朋友進行紙偶教學（永興樂提供）

　　除了既有的成就，因應時代需求，「永興樂」也在某些可能範圍內進行創新。彌陀除了還有「復興閣」以外，還有跟高雄市湖內區的「天宏園布袋戲團」比較有往來。民國99年度，「永興樂」皮影戲與薛熒源的「錦飛鳳」傀儡戲（圖6-7）、葉勢宏的「天宏園」布袋戲等三團，入選高雄市扶植團隊。該年三團一起到臺北演出「花博」所舉辦「高雄縣文藝週」的戲劇。當時「花博」設計的是一個縣市要有一個代表戲劇，因此機緣，「永興樂」才新編《半屏山傳奇》，並跨界與其他劇種進行交流，予以皮影戲團創新的契機。

圖6-7　薛熒源團長的「錦飛鳳」傀儡戲文物館（王淳美攝於2013.5.19）

　　至於「永興樂」真正與其他劇種合作，乃緣起於民國100年度要做《灯猴》新編劇的配樂時，「永興樂」曾向葉勢宏的「天宏園」（圖6-8）尋求支援，因為皮影戲的配樂較單調乏味，張新國最後就去找到很活潑的「天宏園」布袋戲配樂。

圖6-8　葉勢宏主演的「天宏園」在廈門市惠和石文化園演出（王淳美攝於廈門，2012.2.6）

　　此外，民國 103 年（2014）2 月「永興樂」還與朱曙明的「九歌兒童戲團」合作過《塞翁失馬》，屬於教育類的戲劇。該劇在岡山皮影戲館全國競演，演出的形式是傳統皮影戲棚結合現代劇場的形式；亦即在同一個皮影戲場館舞臺上面，做兩場戲彼此競演拚場。「永興樂」操演的是皮影戲系統，配合現代劇場的演出，劇情改編自成語故事，融合現代光影與皮影戲，並運用「戲中戲」的方式。

　　就「永興樂」未來展望而言，仍要堅守傳統的古路戲，搭配傳統的後場，雖然傳統戲齣目前比較少人在做，看古路戲的客源也比較少，因為太深入使現代人較難理解。然而傳統劇目仍需要保留，因為「永興樂」的廟戲一樣很多，例如謝神、拜天公、神明聖誕等節慶，仍需要傳統文武場去搭演民戲。

　　再者，就創新的部分而言，可以嘗試新編適合巡迴校園演出的戲劇，至於文化場則需要有更跨域的創新，才能因應資訊化時代的需求與娛樂水平。總之，就是開發兩條路線，傳統民戲保留文武場；另外就是走巡迴校園的教育劇場，以成為皮影戲可行的現實市場。

第四節　歷史定位

　　若要給「永興樂」如此縱貫百年的戲團予以定位，便要將其置於時間的縱軸與橫軸來觀察。從時間的長河觀之，能夠跨越百年支撐到現在的皮影戲團，「永興樂」可謂其中值得歷史記錄的一個典型家族戲團。

一、縱向的家族傳承

（一）張歲：「永興樂」精神領袖

　　對「永興樂」此種以家族與宗親為主要傳承的戲團而言，張歲位於承先啟後的歷史關鍵地位，居功厥偉。從第一代張利傳至第五代的張信鴻，都是以核心家族成員組團的情形。雖然張歲至今尚未得過世俗所認為的大獎，卻得過「傑出民間藝人」的肯定與讚譽，以其躬耕於皮影戲教育多年，推廣傳統戲劇以造福鄉梓。

　　從年少退伍後至今，張歲仍舊堅守皮影戲藝人的角色，孜孜不息，目前以九十餘歲高齡，生活勤儉素樸，時常跟隨子孫一起出去做戲，但見他仍安靜地坐在後棚用心打鑼。此種浪漫主義精神，以及教育並期勉子孫——不要讓傳統藝術失傳的涓滴用心，實在令人感佩。從張歲坐在戲團辦公室的椅子上，時常凝望牆上一面面排列整齊的紀念牌、感謝函、獎狀、獎牌等往昔的成就與貢獻（圖 6-9），足以看出他將一生投注在皮影戲界的情感與使命感，因而成為「永興樂」的精神領袖。

圖 6-9　張歲坐在戲團辦公室，時常凝望牆上一面面排列整齊的照片與錦旗（林伯瑋攝於 2014.10.24）

（二）張新國：唱曲聲腔聞名

在皮影戲「上四本」等文戲已漸失傳的當代，「永興樂」主演張歲與張新國父子傳承了《割股》等文戲的唱曲。尤其是張新國擅長拉弦，精通樂譜，在進入皮影戲界後，跟隨當時處於事業頂峰的許福能「復興閣」學習 11 年之久，多次出國開拓視野，學得許多戲齣，後來成為「東華」張德成藝師的藝生，學到「東華」的看家戲《西遊記》之後，張新國加以改編使其更精煉且幽默化，目前《西遊記・火焰山》（圖 6-10）成為「永興樂」出國交流時最常演出的戲碼。

張新國以其渾厚聲腔，唱起潮調堪稱一絕，在皮影文戲重視唱曲的勢頭漸次消沉後，能在資訊化的現代繼續唱出古曲潮調，便成為「永興樂」主演張新國的一項絕技，因而得以享譽臺灣皮影戲壇。張新國長期致力於皮影戲的創新改革，於民國 106 年（2017）10 月15 日獲頒「第二十四屆全球中華文化藝術薪傳獎」其中的「地方戲劇獎」。接著於民國 107 年（2018）9 月 20 日，高雄市政府公布「2018高雄文藝獎」獲獎名單，其中「永興樂皮影劇團」藝術總監張新國以「傳統藝術」類榮獲「2018 高雄文藝獎」，鼓勵其在地深耕，具備創新

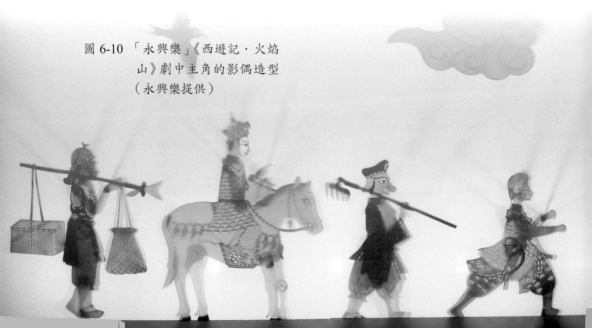

圖 6-10　「永興樂」《西遊記・火焰
　　　　　山》劇中主角的影偶造型
　　　　　（永興樂提供）

與續航力，為高雄藝文界創造多元面貌。綜而言之，張新國演出經歷超過四十餘年，擅長前場、後場與皮偶雕刻，將高雄特有的偶戲文化資產「皮影戲」發揚於現世國際舞臺。

（三）張英嬌：臺灣首位皮影戲女團長

在皮影戲逐漸淡出臺灣傳統戲劇界，「永興樂」之所以還能屹立不搖，其中張英嬌以其細心的行政長才，以及對娘家祖傳演藝事業盡心盡力的情感，努力向公部門與各種機關團體提出各種申請案與補助款，以維繫戲團生存的條件與知名度，冀望得以走出更寬廣的領域。

身為張歲的么女，張英嬌詳實整理「永興樂」各種資料，記錄與戲團有關之事項，「永興樂」幸而得此具備行政幹才的女團長，掌管組織團務長達三十餘年，張英嬌不僅成就了「永興樂」團務順利運作；也為自己成就了身為「臺灣第一位皮影戲女團長」的歷史定位。即使在民國 105 年（2016）卸下團長重責，也依然繼續要整理各種「永興樂」的史料，此種家族使命感與對皮影戲的執著情感，無愧於當年父親張歲對英嬌的期許與拔擢。

二、橫向的時代意義

（一）張歲見證「彌陀戲窟」榮景

「永興樂」從第一代張利、第二代張晚，以及第四代張新國、傳至第五代的張信鴻，都是以核心家族成員組團的情形。唯有第三代的張歲擔任主演時，其後棚的團員與樂友最為眾多，幾乎囊括當時彌陀──甚至南部各皮影戲團的重量級人物──例如蔡龍溪、宋明壽等友團的主演，也多能來幫忙張歲的後場。此現象象徵皮影戲界的和諧共榮，代表當時皮影戲擁有曾經風光蓬勃的發展階段，也印證張歲謙下如水的人格特質。

至於「永興樂」傳至第四代張新國主演時，後場的組織架構便漸漸縮回來，再度成為張氏核心家族與宗親參與的情形。此狀況說明在橫向的繫連上，在現代化科技與各種娛樂事業發達下，臺灣皮影戲受到嚴重衝擊，遂而迅速沒落。因而可謂在民國 50、60 年代之間，張歲親自參與且見證「彌陀戲窟」榮景的橫向歷史變遷。

（二）「永興樂」與「東華」、「復興閣」鼎立皮影戲界

對於皮影戲的演出而言，皮影偶的造型與特色自然攸關劇中人物的風格。「永興樂」刻偶博採眾家之長，計有張新國跟隨過許福能與張德成，張英嬌跟隨過張德成習藝近三年；因而「永興樂」所刻製的皮偶，呈現出各種不同的風格。

若就橫向與各大戲團的刻偶比較，從「東華皮戲團」張德成於民國 49 年（1960）5 月 24 日致贈呂訴上教授（1915-1970）一幅《桃花過渡》的皮人形觀之（圖 6-11），當時「東華」的皮偶雕刻精秀，小旦容顏典麗，舉手投足姿態動人。

圖 6-11　張德成於 1960 年 5 月 24 日致贈呂訴上教授一幅《桃花過渡》的皮人形（呂憲光提供）

　　再以「金連興」蔡龍溪的「官將帶騎」刻偶相較（圖 6-12），由於張歲跟隨過蔡龍溪的後場，兩團同樣出身於「彌陀戲窟」。「永興樂」傳統古冊戲的皮偶古樸質麗（圖 6-13），風格近似蔡龍溪的刻偶。再者，「合興」張命首曾將其戲團的《西遊記》皮偶，親自攜至中視公司，贈給時任中視導播的呂憲光（1947- ），觀其《西遊記》皮偶亦具古樸之風（圖 6-14）。然而從張新國著力改編的《西遊記・火焰山》劇中

圖 6-12　「金連興」蔡龍溪的「官將帶騎」刻偶（劉千凡攝於 2013.7.15）

圖 6-13　「永興樂」傳統古冊戲的皮偶古樸質麗（林伯瑋攝於 2014.9.4）

圖 6-14　「合興」張命首的《西遊記》皮偶贈給當時的中視呂憲光導播（王淳美攝於 2014.8.31，呂憲光提供）

鐵扇公主皮影偶觀之，雕功更繁複細緻，似有融進一種比較典雅的氣
質（圖6-15），不似「永興樂」早期呈現較純然古樸造型。

圖6-15 「永興樂」《西遊記・火焰山》劇中鐵扇公主皮影偶（永興樂提供）

行政院文化建設委員會與高雄縣政府
文化局於民國93年（2004）7月23日至
11月2日舉辦「夜闌弄影・皮影戲全省巡
迴演出」，邀請「永興樂」、「東華」、「復興
閣」等三大團各自公演5場，外加「宏興
閣皮影戲團」公演1場，全臺灣總共有16
場演出（圖6-16）。在全臺皮影戲團逐漸凋
零的變遷過程，「永興樂」以在地深耕的堅

圖6-16 「夜闌弄影・皮影戲
全省巡迴演出」海報
（永興樂提供）

毅精神，與曾經名傳青史的「東華」、「復興閣」等二大團，得以鼎足
於皮影戲界，委實精神可嘉。

（三）家族使命：鑼聲再續弦音傳

若從皮影戲界擴大橫向層面觀察臺灣的傳統戲劇，根據筆者擔任民國105年（2016）第二十七屆「傳藝金曲獎」之「戲曲表演類」的評審委員，從全國報名角逐各大獎項的各式劇種，從初選、複選入圍，以至於決審頒獎典禮的過程看來──在「人戲」方面，仍以歌仔戲的整體表現最強，至於客家戲與京戲、崑曲則獨樹一格。然而「偶戲」中，布袋戲團已經在奮戰（圖6-17），至於皮影戲與傀儡戲卻沒有團隊進入初選。在全國傳統戲劇類最具重要指標意義的「傳藝金曲獎」頒獎典禮現場表演節目中，見到管樂搭配八家將造型的精彩表演（圖6-18），卻不見皮影

圖6-17　第二十七屆「傳藝金曲獎」黃俊雄（左）擔任典禮的表演嘉賓（王淳美攝於宜蘭傳藝中心，2016.8.13）

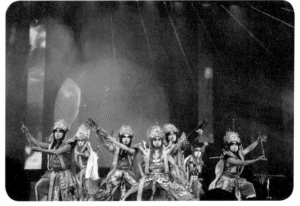

圖6-18　第二十七屆「傳藝金曲獎」管樂搭配八家將造型的精彩表演（王淳美攝於宜蘭傳藝中心，2016.8.13）

戲與傀儡戲的元素；可見原為「三大偶戲」中的皮影戲與傀儡戲，正
逐漸邊緣化，而極需要扶植與推廣。

　　做為家傳百年以上的「永興樂皮影劇團」，面對現今漸次式微的
皮影藝術，希望在老前輩與中生代長輩的扶植下，能栽培並期許第
五代接班人得以繼續耕耘此塊園地，使「永興樂」之標誌存留於劇壇
（圖6-19），繼續傳承來自古老的皮影戲——記取那鏘鏘鑼聲、咚咚鼓
鳴，以及悠揚的弦音續傳，伴隨前臺幽明的影窗，希冀皮影戲劇文化
得以賡續發揚。

圖6-19 「永興樂」之標誌
　　　　（永興樂提供）

參考資料

石光生　著，《重要民族藝術藝師生命史（I）──皮影戲張德成藝師》，
　　臺北：教育部，1995。

石光生　著，《皮影戲藝師許福能生命史》，高雄：高雄縣立文化中心，
　　1998.12。

石光生　著，《永興樂皮影戲團發展紀要》，宜蘭：國立傳統藝術中心，
　　2005.11。

王淳美，主持人，「張歲皮影戲技藝保存計畫」，高雄市立歷史博物館，
　　2014. 6.5 ～ 2014. 11. 5。計畫編號：高市博契字第 10312 號。

王淳美　著，《高雄市立歷史博物館典藏專輯：一甲子的弄影人──蔡
　　龍溪皮影戲典藏文物精選（1892-1980）》，高雄：高雄市立歷史博
　　物館，2015.6。

王淳美，主持人，「《永興樂影‧張歲皮影戲傳承史》撰述計畫採購
　　案」，高雄市立歷史博物館，2016.8.23-2016.11.30。計畫編號：高
　　市博契字第 10518 號。

附錄 「永興樂」主演張新國演出年表（1989 ～ 2017）

　　本年表製作之原始資料，係由民國 103 年（2014）時任「永興樂」團長張英嬌與主演張新國所提供之部分電子檔案，以及部分原始筆記史料，經民國 103 年（2014）由筆者主持「張歲皮影戲技藝保存計畫」時，委由兼任助理林伯瑋統整打字後，再逐條以萬年曆對照原始筆記的國曆日期與農曆日期，發現有錯誤處則以農曆日期為準、或交叉比對兩者日期。因而在表格中出現〔萬年曆＊月＊日〕，即表示糾誤之處。

　　本年表民國 103 年至 105 年（2014-2016）的資料，則委由筆者於民國 105 年（2016）所主持「《永興樂影・張歲皮影戲傳承史》撰述計畫」的兼任助理陳秋宏統整打字後，以相同的研究方法相互比對。至於民國 106 年（2017）的年表則由「永興樂」主演張新國提供之原始筆記史料，由筆者統整打字再度全表校勘，將「永興樂」最近三十年來的演出紀錄，依照時間次序彙整表格如下。

民國 78 年度（1989）演出		
秋季巡演		
國曆日期	農曆日期	地點
		三民國小
		甲仙國小
		鳳山新庄國小
		觀亭國小
		屏東藝術館
		臺東縣立文化中心
		臺南縣仁德中崙

（續上頁）

民國 78 年度（1989）演出		
秋季巡演		
國曆日期	農曆日期	地點
〔萬年曆 10 月 6 日〕	農曆 9 月 7 日	鳳山中山堂
〔萬年曆 10 月 7 日〕	農曆 9 月 8 日	保寧、烏樹林
〔萬年曆 10 月 7 日〕	農曆 9 月 8 日	花蓮縣立文化中心
國曆 10 月 10 日	農曆 9 月 11 日	臺南新寮軒猿神宮
〔萬年曆 10 月 14 日〕	農曆 9 月 15 日	中芸國小
〔萬年曆 10 月 17 日〕	農曆 9 月 18 日	美濃崇雲宮
〔萬年曆 10 月 23 日〕	農曆 9 月 24 日	臺東縣立文化中心
〔萬年曆 11 月 6 日〕	農曆 10 月 9 日	維新—酬神
〔萬年曆 11 月 8 日〕	農曆 10 月 11 日	彌陀—酬神
〔萬年曆 11 月 10 日〕	農曆 10 月 13 日	阿蓮崇德
〔萬年曆 11 月 11 日〕	農曆 10 月 14 日	高雄楠梓區
〔萬年曆 11 月 28 日〕	農曆 11 月 1 日	屏東潮州
〔萬年曆 12 月 10 日〕	農曆 11 月 13 日	彌陀—陳老得
〔萬年曆 12 月 10 日〕	農曆 11 月 13 日	彌陀—瀨南場
〔萬年曆 12 月 10 日〕	農曆 11 月 13 日	彌陀—舊港口
〔萬年曆 12 月 10 日〕	農曆 11 月 13 日	彌陀—鹽埕
〔萬年曆 1 月 9 日〕	農曆 12 月 13 日	彌陀—瀨南場
〔萬年曆 1 月 16 日〕	農曆 12 月 20 日	彌陀—鹽埕
合計：25 場		

民國 79 年度（1990）演出		
國曆日期	**農曆日期**	**地點**
〔萬年曆 2 月 1 日〕	農曆 1 月 6 日	屏東九如—清水祖師廟
〔萬年曆 2 月 4 日〕	農曆 1 月 9 日	彌陀—鹽埕安樂宮
〔萬年曆 2 月 4 日〕	農曆 1 月 9 日	彌陀—舊港口
〔萬年曆 2 月 5 日～7 日〕	農曆 1 月 10～12 日	高雄—路竹鄉大社
〔萬年曆 2 月 8 日〕	農曆 1 月 13 日	石案潭—三奶宮
〔萬年曆 2 月 10 日〕	農曆 1 月 15 日	高雄—烏樹林
〔萬年曆 2 月 11 日〕	農曆 1 月 16 日	福安
國曆 2 月 17 日	農曆 1 月 22 日	香港藝術節
〔萬年曆 3 月 2 日〕	農曆 2 月 6 日	彌陀鄉公所
〔萬年曆 3 月 4 日〕	農曆 2 月 8 日	彌陀—海尾
〔萬年曆 4 月 7 日〕	農曆 3 月 12 日	柳營
〔萬年曆 4 月 14 日〕	農曆 3 月 19 日	臺南新營
〔萬年曆 4 月 1 日、2 日〕	農曆 3 月 6、7 日	六龜
〔萬年曆 3 月 18 日、19 日〕	農曆 2 月 22、23 日	文安宮
〔萬年曆 3 月 18 日〕	農曆 2 月 22 日	竹仔港—酬神
〔萬年曆 4 月 17 日〕	農曆 3 月 22 日	港浦國小
〔萬年曆 6 月 2 日〕	農曆 5 月 10 日	華視錄影
〔萬年曆 5 月 22 日、23 日〕	農曆 4 月 28、29 日	右昌—元帥府
〔萬年曆 5 月 24 日〕	農曆 5 月 1 日	右昌—元帥府
〔萬年曆 5 月 28 日〕	農曆 5 月 5 日	鹿港
〔萬年曆 6 月 4 日、5 日〕	農曆 5 月 12、13 日	高雄和平路

（續上頁）

民國 79 年度（1990）演出		
國曆日期	**農曆日期**	**地點**
〔萬年曆 6 月 11 日〕	農曆 5 月 19 日	東海大學
〔萬年曆 7 月 21 日〕	農曆 5 月 29 日	南投
〔萬年曆 7 月 22 日〕	農曆 6 月 1 日	基隆
〔萬年曆 8 月 3 日、4 日〕	農曆 6 月 13、14 日	大社
〔萬年曆 8 月 7 日、8 日〕	農曆 6 月 17、18 日	潮洲
〔萬年曆 8 月 13 日〕	農曆 6 月 23 日	六班長
〔萬年曆 8 月 14 日〕	農曆 6 月 24 日	潮洲
〔萬年曆 9 月 2 日〕	農曆 7 月 14 日	濃公
〔萬年曆 9 月 3 日〕	農曆 7 月 15 日	赤崁
〔萬年曆 9 月 4 日〕	農曆 7 月 16 日	中芸
〔萬年曆 9 月 5 日〕	農曆 7 月 17 日	中芸
〔萬年曆 9 月 14 日〕	農曆 7 月 26 日	汕尾
〔萬年曆 9 月 23 日〕	農曆 8 月 05 日	花蓮
〔萬年曆 10 月 2 日～6 日〕	農曆 8 月 14～18 日	林園
〔萬年曆 10 月 23 日〕	農曆 9 月 6 日	彌陀
〔萬年曆 10 月 24 日〕	農曆 9 月 7 日	彌陀
〔萬年曆 10 月 25 日〕	農曆 9 月 8 日	高雄
〔萬年曆 10 月 26 日〕	農曆 9 月 9 日	維新
〔萬年曆 10 月 27 日〕	農曆 9 月 10 日	旗津
〔萬年曆 10 月 28 日〕	農曆 9 月 11 日	新寮
〔萬年曆 11 月 1 日〕	農曆 9 月 15 日	彌陀—鹽埕—酬神

（續上頁）

民國 79 年度（1990）演出		
國曆日期	**農曆日期**	**地點**
〔萬年曆 10 月 29 日〕	農曆 9 月 12 日	彌陀—文安—酬神
〔萬年曆 11 月 8 日、9 日〕	農曆 9 月 22、23 日	六班長
	農曆 12 月	彌陀—鹽埕—酬神
	農曆 12 月	永安—竹仔港—酬神
	農曆 12 月	彌陀—鹽埕
	農曆 12 月	彌陀—舊港口
〔萬年曆 2 月 1 日〕	農曆 12 月 17 日	湖內
〔萬年曆 2 月 2 日〕	農曆 12 月 18 日	彌陀—文安
〔萬年曆 2 月 3 日〕	農曆 12 月 19 日	彌陀—舊港口—酬神
〔萬年曆 2 月 4 日〕	農曆 12 月 20 日	彌陀—舊港口—酬神
合計：67 場		

民國 80 年度（1991）演出		
國曆日期	農曆日期	地點
〔萬年曆 2 月 20 日〕	農曆 1 月 6 日	屏東九如—清水祖師廟
〔萬年曆 2 月 22 日〕	農曆 1 月 8 日	屏東—內埔
〔萬年曆 2 月 22 日〕	農曆 1 月 8 日	彌陀—安樂宮
〔萬年曆 2 月 23 日〕	農曆 1 月 9 日	屏東—內埔
〔萬年曆 2 月 25 日〕	農曆 1 月 11 日	彌陀—鹽埕—酬神
〔萬年曆 2 月 26 日〕	農曆 1 月 12 日	彌陀—舊港口—酬神
〔萬年曆 3 月 25 日〕	國曆 2 月 10 日	彌陀—鹽埕
〔萬年曆 3 月 29 日〕	國曆 2 月 14 日	彌陀—舊港口
〔萬年曆 3 月 30 日〕	國曆 2 月 15 日	下鹽田
〔萬年曆 3 月 31 日〕	農曆 2 月 16 日	下鹽田
〔萬年曆 4 月 28 日〕	農曆 3 月 14 日	海埔—順天宮
〔萬年曆 5 月 7 日〕	農曆 3 月 23 日	海埔
〔萬年曆 5 月 8 日〕	農曆 3 月 24 日	海埔
〔萬年曆 7 月 5 日〕	農曆 5 月 24 日	臺南
〔萬年曆 7 月 18 日〕	農曆 6 月 7 日	臺南—二重港
〔萬年曆 7 月 30 日〕	農曆 6 月 19 日	臺南—龜洞
〔萬年曆 8 月 6 日〕	農曆 6 月 26 日	高雄
〔萬年曆 8 月 19 日〕	農曆 7 月 10 日	新港魚行
〔萬年曆 8 月 21 日〕	農曆 7 月 12 日	鳳山
〔萬年曆 8 月 22 日〕	農曆 7 月 13 日	板橋—教師研究中心
〔萬年曆 8 月 23 日〕	農曆 7 月 14 日	林園—濃公

（續上頁）

民國 80 年度（1991）演出		
國曆日期	農曆日期	地點
〔萬年曆 8 月 24 日～ 26 日〕	農曆 7 月 15 ～ 17 日	林園─北汕尾
〔萬年曆 8 月 27 日〕	農曆 7 月 18 日	梓官─赤崁
〔萬年曆 8 月 28 日〕	農曆 7 月 19 日	林園─北汕尾
〔萬年曆 8 月 29 日〕	農曆 7 月 20 日	明臺市場
〔萬年曆 8 月 30 日〕	農曆 7 月 21 日	昭明
〔萬年曆 9 月 7 日〕	農曆 7 月 29 日	大林蒲─鳳林宮
〔萬年曆 9 月 13 日〕	農曆 8 月 6 日	臺北國賓大飯店
〔萬年曆 9 月 17 日〕	農曆 8 月 10 日	中油
〔萬年曆 9 月 18 日〕	農曆 8 月 11 日	臺南─武聖路
〔萬年曆 9 月 18 日〕	農曆 8 月 11 日	國賓
〔萬年曆 9 月 21 日〕	農曆 8 月 14 日	梓官國中
〔萬年曆 9 月 22 日〕	農曆 8 月 15 日	湖內
〔萬年曆 10 月 17 日〕	農曆 9 月 10 日	湖內
〔萬年曆 10 月 18 日〕	農曆 9 月 11 日	臺南─新寮─軒猿神宮
〔萬年曆 10 月 24 日、25 日〕	農曆 9 月 17、18 日	里港─外六寮
〔萬年曆 10 月 29 日〕	農曆 9 月 22 日	國家音樂廳
〔萬年曆 11 月 5 日〕	農曆 9 月 29 日	臺北國賓大飯店
國曆 11 月 5 ～ 18 日	〔萬年曆 9 月 29 日～ 10 月 13 日〕	美國紐約─中華紐約新聞文化中心
〔萬年曆 12 月 26 日〕	農曆 11 月 21 日	國立臺灣藝術館
合計：49 場		

民國 81 年度（1992）演出		
國曆日期	**農曆日期**	**地點**
〔萬年曆 1 月 4 日〕	農曆 11 月 30 日	臺北國賓飯店
〔萬年曆 1 月 5 日〕	農曆 12 月 1 日	彰化
國曆 1 月 10 日	農曆 12 月 6 日	湖內
國曆 1 月 14 日	農曆 12 月 10 日	彌陀
國曆 1 月 17 日	農曆 12 月 13 日	臺北國賓大飯店
國曆 1 月 21 日	農曆 12 月 17 日	梓官
國曆 1 月 31 日	農曆 12 月 27 日	蚵寮
國曆 2 月 4 日	農曆 1 月 1 日	南投
國曆 2 月 8 日	農曆 1 月 5 日	草屯—國寶藝術
〔萬年曆 2 月 11 日、12 日〕	農曆 1 月 8、9 日	屏東—建興村
國曆 2 月 13 日	農曆 1 月 10 日	鳳山國父紀念館
國曆 3 月 17 日	農曆 2 月 14 日	逢甲大學
國曆 4 月 9 日	農曆 3 月 7 日	臺南麻豆下營
國曆 5 月 11 日	農曆 4 月 9 日	國立臺灣大學
國曆 5 月 14 日	農曆 4 月 12 日	國立高雄師範大學
國曆 5 月 20 日	農曆 4 月 18 日	七股
國曆 6 月 12 日	農曆 5 月 12 日	茄萣國小
國曆 6 月 23 日	農曆 5 月 23 日	照明國小
國曆 6 月 27 日	農曆 5 月 27 日	旗山—嶺口國小
國曆 7 月 13 日	農曆 6 月 14 日	嘉義—國立中正大學
國曆 7 月 17 日	農曆 6 月 18 日	彌陀—瀨南場

（續上頁）

民國 81 年度（1992）演出		
國曆日期	**農曆日期**	**地點**
國曆 7 月 18 日	農曆 6 月 19 日	高雄
國曆 7 月 19 日	農曆 6 月 20 日	南投─第四屆亞太地區偶戲觀摩展
國曆 7 月 20 日	農曆 6 月 21 日	嘉義─國立中正大學
國曆 8 月 1 日	農曆 7 月 3 日	彌陀─張福水私普
國曆 8 月 13 日	農曆 7 月 15 日	昭明
國曆 8 月 14 日	農曆 7 月 16 日	中芸
國曆 8 月 15 日	農曆 7 月 17 日	中芸
國曆 8 月 17 日	農曆 7 月 19 日	中芸
〔萬年曆 8 月 18 日〕	農曆 7 月 20 日	彌陀─碧恩堂
國曆 8 月 22、23 日	農曆 7 月 24、25 日	小港─從善祠
國曆 9 月 8 日	農曆 8 月 12 日	彌陀─海尾
國曆 9 月 9 日～11 日	農曆 8 月 13 日～15 日	大寮─包公廟
〔萬年曆 10 月 14 日〕	農曆 9 月 19 日	蚵寮
〔萬年曆 10 月 14 日〕	農曆 9 月 19 日	舊港口
國曆 11 月 12 日	〔萬年曆 10 月 18 日〕	鳥松國小
國曆 11 月 22～24 日	〔萬年曆 10 月 28 日～11 月 1 日〕	高雄─草衙
國曆 11 月 29 日	農曆 11 月 6 日	高雄─社教館
合計：44 場		

民國 82 年度（1993）演出		
國曆日期	**農曆日期**	**地點**
國曆 1 月 1 日	農曆 12 月 9 日	文安一酬神
國曆 1 月 29 日	農曆 1 月 7 日	大社
〔萬年曆 1 月 31 日〕	農曆 1 月 9 日	新興
國曆 2 月 5 日	農曆 1 月 14 日	鳳山
國曆 2 月 7 日	農曆 1 月 16 日	赤崁一清進宮
國曆 2 月 22 日	農曆 2 月 2 日	彌陀一舊港口一酬神
國曆 3 月 18 日	農曆 2 月 26 日	東吳大學
國曆 3 月 20 日	農曆 2 月 28 日	仕隆
〔萬年曆 5 月 3 日〕	農曆 3 月 12 日	維新
〔萬年曆 4 月 13 日、14 日〕	農曆 3 月 22、23 日	花蓮
國曆 5 月 14 日	〔萬年曆閏 3 月 23 日〕	國立高雄師範大學
國曆 5 月 19 日	〔萬年曆潤 3 月 28 日〕	國立中山大學
國曆 6 月 6 日	農曆 4 月 17 日	國立藝術學院
國曆 7 月 4 日	農曆 5 月 15 日	臺北市立兒童育樂中心
〔萬年曆 7 月 19 日〕	農曆 5 月 30 日	臺北市立兒童育樂中心
國曆 8 月 5 日	農曆 6 月 18 日	彌陀一瀨南場
國曆 8 月 14 日	農曆 6 月 27 日	大林蒲一鳳林宮
國曆 8 月 15 日	農曆 6 月 28 日	岡山一後紅
國曆 8 月 31 日	農曆 7 月 14 日	彌陀一安樂宮
國曆 9 月 1 日	農曆 7 月 15 日	昭明
國曆 9 月 2 日	農曆 7 月 16 日	開南市場

（續上頁）

民國 82 年度（1993）演出		
國曆日期	**農曆日期**	**地點**
國曆 9 月 3 日	農曆 7 月 17 日	中芸─佛光寺
國曆 9 月 4 日	農曆 7 月 18 日	赤崁─慈皇宮
國曆 9 月 5 日	農曆 7 月 19 日	中芸市場
國曆 9 月 15 日	農曆 7 月 29 日	大林蒲─鳳林宮
國曆 10 月 6 日	農曆 8 月 21 日	蚵寮國小
國曆 10 月 13 日	農曆 8 月 28 日	內門─木柵國小
〔萬年曆 10 月 20 日〕	農曆 9 月 6 日	高雄市立文化中心
國曆 10 月 22 日	農曆 9 月 8 日	高雄─苓雅區─意誠堂
國曆 10 月 23 日	農曆 9 月 9 日	烏樹林─大竹活動中心
國曆 10 月 24 日	農曆 9 月 10 日	高雄─苓雅區─意誠堂
國曆 10 月 27 日	農曆 9 月 13 日	鳳山─新甲國小
國曆 11 月 3 日	農曆 9 月 20 日	深水國小
國曆 11 月 10 日	農曆 9 月 27 日	潮寮國小
〔萬年曆 11 月 15 日〕	農曆 10 月 2 日	彌陀─鹽埕─酬神
國曆 11 月 17 日	農曆 10 月 4 日	茄萣─成功國小
國曆 11 月 22～24 日	農曆 10 月 9～11 日	里港─潮寮
國曆 11 月 24 日	農曆 10 月 11 日	仁武國小
國曆 11 月 28 日	農曆 10 月 15 日	里港─過江
國曆 12 月 1 日	農曆 10 月 18 日	岡山國小
國曆 12 月 2 日	農曆 10 月 19 日	彌陀─海尾─酬神
國曆 12 月 6 日	農曆 10 月 23 日	臺南─大天后宮

（續上頁）

民國 82 年度（1993）演出		
國曆日期	農曆日期	地點
國曆 12 月 8 日	農曆 10 月 25 日	新港國小
國曆 12 月 15 日	農曆 11 月 3 日	復安國小
國曆 12 月 19 日	〔萬年曆 11 月 7 日〕	岡山文化中心
國曆 12 月 22 日	農曆 11 月 10 日	壽齡國小
國曆 12 月 25 日	農曆 11 月 13 日	大崗山溫泉
國曆 12 月 26 日	農曆 11 月 14 日	文安宮
國曆 12 月 29 日	農曆 11 月 17 日	中芸
合計：52 場		

民國 83 年度（1994）演出		
國曆日期	農曆日期	地點
國曆 1 月 24 日	農曆 12 月 13 日	光和一酬神
國曆 1 月 26 日	農曆 12 月 15 日	文安一酬神
國曆 1 月 31 日	農曆 12 月 20 日	新港酬神
國曆 2 月 2 日	農曆 12 月 22 日	岡山高中
國曆 2 月 3 日	農曆 12 月 23 日	文化中心
國曆 2 月 12 日	農曆 1 月 3 日	高雄一尖美百貨
國曆 2 月 15 日	農曆 1 月 6 日	屏東一九如
國曆 2 月 18 日	農曆 1 月 9 日	安樂宮
國曆 2 月 20 日	農曆 1 月 11 日	柳營
國曆 2 月 20 日	農曆 1 月 11 日	彌陀一吳溪泰
國曆 2 月 24 日	農曆 1 月 15 日	高雄一尖美百貨
國曆 3 月 9 日	農曆 1 月 28 日	港口一酬神
國曆 3 月 12 日	農曆 2 月 1 日	彌陀一李兵章
國曆 3 月 13 日	農曆 2 月 2 日	岡山文化中心
國曆 3 月 21 日	農曆 2 月 10 日	國立師範大學
國曆 3 月 23 日	農曆 2 月 12 日	桃源國小
國曆 3 月 25 日	農曆 2 月 14 日	臺南一新寮一軒轅宮
國曆 3 月 26 日	農曆 2 月 15 日	彌陀國小
國曆 3 月 27 日	農曆 2 月 16 日	岡山文化中心
國曆 3 月 28 日	農曆 2 月 17 日	美濃國小
國曆 3 月 30 日	農曆 2 月 19 日	六龜國小

（續上頁）

民國 83 年度（1994）演出		
國曆日期	農曆日期	地點
國曆 4 月 1 日	農曆 2 月 21 日	竹仔港—酬神
國曆 4 月 6 日	農曆 2 月 26 日	美濃—三山國王廟
國曆 4 月 13 日	農曆 3 月 3 日	月美國小
國曆 4 月 16、17 日	農曆 3 月 6、7 日	六龜—新威—聖君廟
國曆 4 月 19 日	農曆 3 月 9 日	臺北劇場
國曆 4 月 20 日	農曆 3 月 10 日	砂崙國小
國曆 4 月 21 日	農曆 3 月 11 日	彌陀國小
國曆 4 月 22 日	農曆 3 月 12 日	六龜—龍興國小
國曆 4 月 23 日	農曆 3 月 13 日	茄萣國小
國曆 4 月 24 日	農曆 3 月 14 日	岡山文化中心
國曆 4 月 27 日	農曆 3 月 17 日	內門國小
國曆 4 月 28 日	農曆 3 月 18 日	杉林—上平國小
國曆 4 月 28 日	農曆 3 月 18 日	新園五興宮
國曆 4 月 29 日	農曆 3 月 19 日	臺南—新寮—軒轅宮
國曆 4 月 30 日	農曆 3 月 20 日	宜蘭文化中心
國曆 5 月 2、3 日	農曆 3 月 22、23 日	美濃—慈聖宮
國曆 5 月 4 日	農曆 3 月 24 日	內門—觀亭國小
國曆 5 月 8 日	農曆 3 月 28 日	岡山文化中心
國曆 5 月 9 日	農曆 3 月 29 日	美國紐約 中華紐約新聞文化中心
國曆 6 月 12 日	〔萬年曆 5 月 4 日〕	岡山文化中心

（續上頁）

民國 83 年度（1994）演出		
國曆日期	農曆日期	地點
〔萬年曆 6 月 19 日〕	農曆 5 月 11 日	甲仙國小
〔萬年曆 6 月 26 日〕	農曆 5 月 18 日	甲仙、小林
〔萬年曆 6 月 27 日〕	農曆 5 月 19 日	美濃—吉東村
〔萬年曆 6 月 30 日〕	農曆 5 月 22 日	岡山文化中心
〔萬年曆 7 月 3 日〕	農曆 5 月 25 日	三民國小
國曆 7 月 10 日	農曆 6 月 2 日	岡山文化中心
國曆 7 月 16 日	農曆 6 月 8 日	臺中藝術館
國曆 7 月 18 日	農曆 6 月 10 日	港口—酬神
國曆 7 月 20、21 日	農曆 6 月 12、13 日	海尾—元聖堂
國曆 8 月 2 日	農曆 6 月 25 日	高雄市立美術館
〔萬年曆 8 月 15 日〕	農曆 7 月 9 日	高雄—五甲
國曆 8 月 24 日	農曆 7 月 18 日	赤崁—慈皇宮
國曆 8 月 25 日	農曆 7 月 19 日	鳳林
國曆 9 月 8 日	〔萬年曆 8 月 3 日〕	林園—溪洲
國曆 9 月 12、13 日	農曆 8 月 7、8 日	土庫
國曆 10 月 12、13 日	農曆 9 月 8、9 日	潮洲
國曆 10 月 15 日	農曆 9 月 11 日	臺南—新寮
國曆 10 月 16 日	農曆 9 月 12 日	岡山文化中心
國曆 10 月 22 日	農曆 9 月 18 日	彌陀—張格—酬神
〔萬年曆 11 月 3 日〕	農曆 10 月 1 日	岡山—嘉興國中
國曆 11 月 6 日	農曆 10 月 4 日	岡山文化中心

（續上頁）

民國 83 年度（1994）演出		
國曆日期	農曆日期	地點
國曆 11 月 7 日	農曆 10 月 5 日	東港
國曆 11 月 11 日	農曆 10 月 9 日	高雄—尖美百貨
國曆 11 月 17 日	農曆 10 月 15 日	下坑國小
國曆 11 月 23 日	〔萬年曆 10 月 21 日〕	旗山—寶龍國小
國曆 12 月 4 日	〔萬年曆 11 月 2 日〕	岡山文化中心
〔萬年曆 12 月 13 日〕	農曆 11 月 11 日	岡山文化中心
國曆 12 月 18 日	農曆 11 月 16 日	岡山文化中心
國曆 12 月 23 日	農曆 11 月 21 日	鳳山大寮國小—張誠雄酬神
合計：74 場（不含出國演出部分）		

民國 84 年度（1995）演出		
國曆日期	**農曆日期**	**地點**
國曆 1 月 3 日	農曆 12 月 3 日	中芸
國曆 1 月 8 日	農曆 12 月 8 日	岡山文化中心
國曆 1 月 9 日	農曆 12 月 9 日	岡山文化中心
國曆 1 月 11 日	〔萬年曆 12 月 11 日〕	岡山文化中心
國曆 2 月 5 日	農曆 1 月 6 日	岡山文化中心
國曆 2 月 7、8 日	農曆 1 月 8、9 日	屏東─建興村
國曆 2 月 9、10 日	農曆 1 月 10、11 日	阿蓮─中路─千歲壇
國曆 2 月 12 日	農曆 1 月 13 日	高雄─鎮南宮
國曆 2 月 13 日	農曆 1 月 14 日	公共電視錄影
國曆 2 月 19 日	農曆 1 月 20 日	岡山文化中心
國曆 2 月 22 日	農曆 1 月 23 日	板橋
國曆 3 月 1 日	農曆 2 月 1 日	臺南─大埔─福德祠
國曆 3 月 5 日	農曆 2 月 5 日	岡山文化中心
國曆 3 月 14 日	農曆 2 月 14 日	臺南─新寮
國曆 3 月 19 日	農曆 2 月 19 日	岡山文化中心
國曆 3 月 25 日	農曆 2 月 25 日	國立自然科學博物館
國曆 4 月 16 日	農曆 3 月 17 日	岡山文化中心
國曆 4 月 18 日	農曆 3 月 19 日	臺南─新寮
國曆 4 月 21、22 日	農曆 3 月 22、23 日	美濃─慈聖宮
國曆 4 月 28 日	〔萬年曆 3 月 29 日〕	臺北
國曆 4 月 30 日	〔萬年曆 4 月 1 日〕	岡山文化中心

（續上頁）

民國 84 年度（1995）演出		
國曆日期	農曆日期	地點
國曆 5 月 7 日	〔萬年曆 4 月 8 日〕	岡山文化中心
國曆 5 月 13 日	農曆 4 月 14 日	桃園縣立文化中心
國曆 5 月 21 日	〔萬年曆 4 月 22 日〕	岡山文化中心
國曆 5 月 25 日	農曆 4 月 26 日	東海大學
國曆 6 月 15 日	農曆 5 月 18 日	文安—酬神
國曆 6 月 28 日	農曆 6 月 1 日	法國行前錄影
國曆 6 月 29 日	農曆 6 月 2 日	臺南東門—靈德殿
國曆 7 月 9 日	農曆 6 月 12 日	彌陀—二樂堂
國曆 7 月 10 日	農曆 6 月 13 日	亞太偶戲節—國父紀念館
國曆 7 月 11 日	農曆 6 月 14 日	亞太偶戲節—國父紀念館
國曆 7 月 12 日	農曆 6 月 15 日	鳳山國父紀念館
國曆 7 月 14、15 日	農曆 6 月 17、18 日	臺南—青鯤鯓
國曆 8 月 4 日	農曆 7 月 9 日	彌陀—朝聖堂
國曆 8 月 7 日	〔萬年曆 7 月 12 日〕	碧紅宮
國曆 8 月 8 日	〔萬年曆 7 月 13 日〕	
國曆 8 月 9 日	〔萬年曆 7 月 14 日〕	安樂宮
國曆 8 月 10 日	〔萬年曆 7 月 15 日〕	後紅代天府
國曆 8 月 13 日	農曆 7 月 18 日	赤崁—慈皇宮
國曆 8 月 13 日	農曆 7 月 18 日	岡山文化中心
〔萬年曆 8 月 23 日〕	農曆 7 月 28 日	林園—大
國曆 8 月 27 日	農曆 8 月 2 日	頂寮—酬神

（續上頁）

民國 84 年度（1995）演出		
國曆日期	農曆日期	地點
國曆 8 月 27 日	農曆 8 月 2 日	岡山文化中心
國曆 9 月 3、4 日	農曆 8 月 9、10 日	臺南─七股─廣澤二尊
國曆 9 月 10 日	農曆 8 月 16 日	岡山文化中心
國曆 9 月 8 日～18 日	農曆 8 月 14 日～24 日	法國巴黎中心
國曆 9 月 24 日	農曆 8 月 30 日	岡山文化中心
國曆 10 月 8 日	農曆 8 月 14 日	岡山文化中心
國曆 10 月 9 日	農曆 8 月 15 日	鳥松
國曆 10 月 22 日	農曆 8 月 28 日	岡山文化中心
國曆 11 月 3 日	農曆 9 月 11 日	臺南─新寮
國曆 11 月 10 日	農曆 9 月 18 日	高雄─鹽埕國中
國曆 11 月 11 日	農曆 9 月 19 日	岡山文化中心
國曆 11 月 11 日	農曆 9 月 19 日	美濃─中壇
國曆 11 月 12 日	農曆 9 月 20 日	美濃─吉東社區
國曆 11 月 21～23 日	〔萬年曆 9 月 29 日～10 月 2 日〕	萬丹─三塊寮
國曆 11 月 26 日	農曆 10 月 5 日	彌陀─張盛雄─酬神
國曆 11 月 26 日	農曆 10 月 5 日	岡山文化中心
國曆 11 月 30 日～12 月 1 日	農曆 10 月 9、10 日	里港─崎仔頭
國曆 12 月 2、3 日	農曆 10 月 11、12 日	屏東─水底寮─新龍
國曆 12 月 17 日	農曆 10 月 26 日	臺北兒童育樂中心
國曆 12 月 24 日	農曆 11 月 3 日	岡山文化中心

（續上頁）

民國 84 年度（1995）演出		
國曆日期	農曆日期	地點
國曆 12 月 27 日	農曆 11 月 6 日	海尾—酬神
國曆 12 月 31 日	農曆 11 月 10 日	臺北兒童育樂中心
合計：77 場		

民國 85 年度（1996）演出		
國曆日期	農曆日期	地點
國曆 1 月 6 日	農曆 11 月 16 日	彌陀—鹽埕—酬神
國曆 1 月 14 日	農曆 11 月 24 日	岡山文化中心
國曆 1 月 19 日	農曆 11 月 29 日	林園—澤厝
國曆 1 月 28 日	農曆 12 月 9 日	岡山文化中心
國曆 1 月 29 日	農曆 12 月 10 日	彌陀—鹽埕—謝武盛
國曆 1 月 30 日	農曆 12 月 11 日	屏東—萬丹
國曆 1 月 30 日	農曆 12 月 11 日	岡山文化中心
〔萬年曆 2 月 24 日〕	農曆 1 月 6 日	臺上清水寺
國曆 2 月 25 日	農曆 1 月 7 日	岡山文化中心
國曆 3 月 10 日	農曆 1 月 21 日	岡山文化中心
國曆 3 月 16 日	農曆 1 月 27 日	彌陀—李兵章
國曆 3 月 19 日	農曆 2 月 1 日	臺南—大埔—福德祠
國曆 3 月 24 日	農曆 2 月 6 日	岡山文化中心
〔萬年曆 4 月 1 日〕	農曆 2 月 14 日	臺南—新寮
〔萬年曆 4 月 12 日〕	農曆 2 月 25 日	美濃—三山國王廟
國曆 4 月 14 日	農曆 2 月 27 日	橋頭—金子
國曆 4 月 14 日	農曆 2 月 27 日	岡山文化中心
國曆 4 月 21 日	農曆 3 月 9 日	張月霞
國曆 5 月 6 日	農曆 3 月 19 日	臺南—新寮
國曆 5 月 12 日	農曆 3 月 25 日	臺北兒童育樂中心
國曆 5 月 26 日	農曆 4 月 10 日	岡山文化中心

（續上頁）

民國 85 年度（1996）演出		
國曆日期	農曆日期	地點
國曆 6 月 9 日	農曆 4 月 24 日	岡山文化中心
國曆 6 月 10 日	農曆 4 月 25 日	美濃—五穀朝天宮
〔萬年曆 6 月 22 日〕	農曆 5 月 7 日	岡山國中
國曆 6 月 23 日	農曆 5 月 8 日	岡山文化中心
國曆 6 月 25 日	農曆 5 月 10 日	臺北國際會議廳
國曆 7 月 6 日	農曆 5 月 21 日	彌陀—陳中義
〔萬年曆 7 月 6 日〕	農曆 5 月 21 日	高雄—寶成企業
國曆 8 月 31 日	農曆 7 月 18 日	赤崁—慈皇宮
〔萬年曆 9 月 20 日〕	農曆 8 月 9 日	林園國小
〔萬年曆 9 月 27 日〕	農曆 8 月 16 日	芸林國小
國曆 10 月 22 日	農曆 9 月 11 日	臺南—新寮
〔萬年曆 11 月 2 日〕	農曆 9 月 22 日	臺北市政府廣場
國曆 11 月 9 日	農曆 9 月 29 日	行政院文化建設委員會錄影
國曆 11 月 12 日	農曆 10 月 2 日	國立中山大學
國曆 11 月 23 日	農曆 10 月 13 日	臺北市政府廣場
國曆 11 月 26 日	農曆 10 月 16 日	彌陀
〔萬年曆 12 月 31 日〕	農曆 11 月 21 日	三塊寮
國曆 12 月 7～13 日	農曆 10 月 27 日	行政院文化建設委員會錄影
國曆 12 月 22 日	農曆 11 月 12 日	文安—酬神
合計：44 場		

民國 86 年度（1997）演出		
國曆日期	**農曆日期**	**地點**
國曆 1 月 11 日	農曆 12 月 3 日	彌陀─張明發
國曆 1 月 12 日	農曆 12 月 4 日	岡山文化中心
國曆 1 月 28 日	農曆 12 月 20 日	堂哥─張振昌
國曆 2 月 14、15 日	農曆 1 月 8、9 日	屏東─內埔─建興
〔萬年曆 2 月 15 日〕	農曆 1 月 9 日	彌陀─鹽埕─代天府
〔萬年曆 2 月 15 日〕	農曆 1 月 9 日	內門─紫竹寺
國曆 2 月 21 日	農曆 1 月 15 日	永安─新港
國曆 2 月 23 日	農曆 1 月 17 日	臺南市立文化中心
國曆 3 月 16 日	農曆 2 月 8 日	岡山文化中心
國曆 3 月 22 日	農曆 2 月 14 日	臺南─新寮
國曆 4 月 4 日	農曆 2 月 27 日	桃園─來來百貨公司
國曆 4 月 6 日	農曆 2 月 29 日	荖濃
國曆 4 月 18 日	農曆 3 月 12 日	路竹
國曆 4 月 19 日	農曆 3 月 13 日	彌陀
國曆 5 月 28 日	農曆 3 月 22 日	燕巢─角宿
國曆 5 月 29、30 日	農曆 3 月 23、24 日	里港
國曆 6 月 28 日	〔萬年曆 5 月 24 日〕	燕巢國中
〔萬年曆 6 月 8 日、9 日〕	農曆 5 月 4、5 日	高雄─新光三越
國曆 6 月 10 日	農曆 5 月 6 日	彌陀─酬神
國曆 6 月 15 日	農曆 5 月 11 日	岡山文化中心
〔萬年曆 6 月 21 日〕	農曆 5 月 17 日	岡山文化中心

（續上頁）

民國 86 年度（1997）演出		
國曆日期	農曆日期	地點
國曆 7 月 13 日	農曆 6 月 9 日	岡山文化中心
國曆 8 月 12 日	農曆 7 月 10 日	鳳山—雞母崙
國曆 8 月 15 日	農曆 7 月 13 日	臺南—國立成功大學
國曆 8 月 16 日	農曆 7 月 14 日	濃公—媽祖宮
國曆 8 月 16 日	農曆 7 月 14 日	赤崁—保安宮
國曆 8 月 17 日	農曆 7 月 15 日	昭明
國曆 8 月 20 日	農曆 7 月 18 日	赤崁—慈皇宮
國曆 8 月 21 日	農曆 7 月 19 日	中芸市場
國曆 8 月 22 日	農曆 7 月 20 日	阿蓮—慈聖宮
國曆 9 月 1 日	農曆 7 月 30 日	大林蒲
國曆 9 月 9 日	農曆 8 月 8 日	鳳山—五甲國宅
國曆 9 月 12 日	農曆 8 月 11 日	岡山—黃國修
國曆 9 月 27 日	農曆 8 月 26 日	鳳山—中崙社區
國曆 10 月 10 日	農曆 9 月 9 日	彌陀
國曆 10 月 12 日	農曆 9 月 11 日	岡山文化中心
國曆 10 月 12 日	農曆 9 月 11 日	臺南—新寮
國曆 10 月 14 日	農曆 9 月 13 日	義守大學
國曆 10 月 18 日	農曆 9 月 17 日	竹圍國小
國曆 11 月 4 日	農曆 10 月 5 日	國立嘉義師範學院
國曆 11 月 5 日	農曆 10 月 6 日	臺北—國立藝術學院
國曆 11 月 8 日	農曆 10 月 9 日	臺中市立文化中心

（續上頁）

民國 86 年度（1997）演出		
國曆日期	農曆日期	地點
國曆 11 月 14 日	農曆 10 月 15 日	彌陀—鹽埕—林順堂
國曆 11 月 19 日	農曆 10 月 20 日	彌陀—光和—蔡國勢
國曆 11 月 23 日	農曆 10 月 24 日	岡山文化中心
〔萬年曆 11 月 23 日〕	農曆 10 月 24 日	中崙社區
國曆 11 月 24 日	農曆 10 月 25～29 日	行政院文化建設委員會錄影
國曆 11 月 29 日	農曆 10 月 30 日	臺中—太平洋百貨
國曆 12 月 6 日	農曆 11 月 7 日	嘉義市立文化中心
國曆 12 月 17 日	農曆 11 月 18 日	彌陀—吳何釵
國曆 12 月 27 日	農曆 11 月 28 日	臺南—武廟
合計：60 場		

民國 87 年度（1998）演出		
國曆日期	農曆日期	地點
國曆 1 月 3 日	農曆 12 月 5 日	大社甲─壽天宮
國曆 1 月 10 日	農曆 12 月 12 日	彰化縣─縣府禮堂
國曆 2 月 4 日	農曆 1 月 8 日	屏東─內埔─建興
國曆 2 月 5 日	農曆 1 月 9 日	彌陀─鹽埕─代天府
國曆 2 月 5 日	農曆 1 月 9 日	屏東─內埔─建興
國曆 2 月 7 日	農曆 1 月 11 日	板橋文化中心
國曆 2 月 10 ～ 12 日	農曆 1 月 14 ～ 16 日	高雄─臨海宮
國曆 2 月 24 日	農曆 1 月 28 日	高雄─新光三越偶戲節
國曆 2 月 27 日	農曆 2 月 1 日	雲林─北港文化館
國曆 3 月 5 日	農曆 2 月 7 日	花蓮──慈濟技術學院
國曆 3 月 8 日	農曆 2 月 10 日	岡山文化中心
國曆 3 月 12 日	農曆 2 月 14 日	臺南─新寮─軒轅宮
國曆 3 月 19 日	農曆 2 月 21 日	逢甲大學
國曆 3 月 15 日	農曆 2 月 17 日	岡山文化中心
國曆 3 月 19 日	農曆 2 月 21 日	海尾─酬神
〔萬年曆 3 月 22 日〕	農曆 2 月 24 日	岡山文化中心
國曆 3 月 25 日	農曆 2 月 27 日	南投─開南工專
國曆 3 月 29 日	農曆 3 月 2 日	岡山文化中心
國曆 4 月 4 日	農曆 3 月 8 日	岡山文化中心
國曆 4 月 8 日	農曆 3 月 12 日	新竹縣立文化中心
國曆 4 月 9 日	農曆 3 月 13 日	新竹縣立文化中心

（續上頁）

民國 87 年度（1998）演出		
國曆日期	**農曆日期**	**地點**
國曆 4 月 13 日	農曆 3 月 17 日	彌陀—南寮—酬神
國曆 4 月 15 日	農曆 3 月 19 日	臺南—新寮—軒轅宮
國曆 4 月 15 日	農曆 3 月 19 日	永安—酬神
國曆 4 月 18 日	農曆 3 月 22 日	美濃—竹頭角
國曆 4 月 19 日	農曆 3 月 23 日	大樹—興田國小
國曆 4 月 22 日	農曆 3 月 26 日	國立中正大學
國曆 4 月 24 日	農曆 3 月 28 日	潮州國中
國曆 5 月 1 日	農曆 4 月 6 日	竹山鄉—雲林國小
國曆 5 月 8 日	農曆 4 月 13 日	國立臺灣海洋大學
國曆 5 月 16 日	農曆 4 月 21 日	澎湖—天后宮
國曆 5 月 18 日	農曆 4 月 23 日	彌陀—彌壽宮
國曆 5 月 21 日	農曆 4 月 26 日	梅山鎮—南靜村
〔萬年曆 5 月 23 日〕	農曆 4 月 28 日	彌陀—酬神
國曆 5 月 24 日	農曆 4 月 29 日	岡山文化中心
國曆 5 月 26 日	農曆 5 月 1 日	國立中央大學
國曆 6 月 3 日	農曆 5 月 9 日	慈濟護專
國曆 6 月 9 日	農曆 5 月 15 日	岡山文化中心
國曆 6 月 10 日	農曆 5 月 16 日	岡山文化中心
國曆 6 月 11 日	農曆 5 月 17 日	臺南—張天師
國曆 6 月 12 日	農曆 5 月 18 日	南寮—張天師
〔萬年曆 6 月 13 日〕	農曆 5 月 19 日	臺南—酬神

（續上頁）

民國 87 年度（1998）演出		
國曆日期	農曆日期	地點
國曆 6 月 22 日	農曆 5 月 28 日	竹圍國小
國曆 7 月 2 日	農曆閏 5 月 9 日	岡山文化中心
國曆 7 月 9 ～ 23 日	農曆閏 5 月 16 日～ 6 月 1 日	法國亞維濃藝術節
國曆 8 月 14 日	農曆 6 月 23 日	屏東—九如—關聖帝
國曆 8 月 15 日	農曆 6 月 24 日	臺南—關廟—龜洞聖帝殿
國曆 8 月 16、17 日	農曆 6 月 25、26 日	屏東—九如—聖帝宮
國曆 8 月 25 日	農曆 7 月 4 日	行政院新聞局錄影
國曆 9 月 4、5 日	農曆 7 月 14、15 日	小港—海汕—飛鳳寺
國曆 9 月 8 日	農曆 7 月 18 日	赤崁—慈皇宮
〔萬年曆 9 月 9 日〕	農曆 7 月 19 日	中芸漁市場
國曆 9 月 20 日	農曆 7 月 30 日	大林蒲—鳳林宮
國曆 9 月 30 日	農曆 8 月 10 日	橋頭—酬神
國曆 10 月 4 日	農曆 8 月 14 日	彌陀—酬神
國曆 10 月 20 日	農曆 9 月 1 日	國立花蓮師範學院
國曆 10 月 24 日	農曆 9 月 5 日	岡山文化中心
國曆 10 月 25 日	農曆 9 月 6 日	岡山文化中心
國曆 10 月 26 日	農曆 9 月 7 日	鹿港—天后宮
國曆 10 月 30 日	農曆 9 月 11 日	臺南—新寮—軒轅宮
國曆 11 月 3 日	農曆 9 月 15 日	林淇亮
國曆 11 月 22 日	農曆 10 月 4 日	彌陀—酬神

（續上頁）

民國 87 年度（1998）演出		
國曆日期	農曆日期	地點
國曆 11 月 22 日	〔萬年曆 10 月 4 日〕	新竹縣立文化中心
國曆 11 月 28 日	農曆 10 月 10 日	臺中市立美術館
國曆 12 月 4 日	農曆 10 月 16 日	曲栗─大湖國小
國曆 12 月 7 日	農曆 10 月 19 日	彌陀─酬神
國曆 12 月 18 日	農曆 10 月 30 日	嘉義─梅山─玉虛宮
國曆 12 月 19 日	農曆 11 月 1 日	林園─溪州
國曆 12 月 20 日	農曆 11 月 2 日	東聖宮
國曆 12 月 26 日	農曆 11 月 8 日	彰化溪州國小
國曆 12 月 30 日	農曆 11 月 12 日	國立交通大學
合計：78 ＋ 16 亞維濃＝ 94 場		

民國 88 年度（1999）演出		
國曆日期	農曆日期	地點
〔萬年曆 1 月 14 日〕	農曆 11 月 27 日	彌陀—酬神
國曆 1 月 9 日	農曆 11 月 22 日	高雄
國曆 1 月 21 日	農曆 12 月 5 日	蚵寮國中
國曆 1 月 27 日	農曆 12 月 11 日	永安—保寧—酬神
國曆 2 月 2 日	農曆 12 月 17 日	岡山文化中心
國曆 2 月 5 日	農曆 12 月 20 日	臺南縣—南區綜合活動中心
國曆 2 月 6 日	農曆 12 月 21 日	彰化—二林圖書館
國曆 2 月 13 日	農曆 12 月 28 日	佳里—仁愛國小
國曆 2 月 14 日	農曆 12 月 29 日	岡山文化中心
國曆 2 月 21 日	農曆 1 月 6 日	路竹—鴨母寮—保安宮
國曆 2 月 23 日	農曆 1 月 8 日	屏東—內埔—建興 岡山文化中心
國曆 2 月 24 日	農曆 1 月 9 日	屏東—內埔—建興 岡山文化中心
國曆 3 月 2 日	農曆 1 月 15 日	路竹—大社—東安宮
國曆 3 月 7 日	農曆 1 月 20 日	臺北—中正紀念館
國曆 3 月 13 日	〔萬年曆 1 月 26 日〕	張金田
國曆 3 月 14 日	農曆 1 月 27 日	岡山文化中心
國曆 3 月 16 日	農曆 1 月 29 日	逢甲大學
國曆 3 月 18、19 日	農曆 2 月 1、2 日	屏東—萬丹—福德祠
國曆 3 月 20 日	農曆 2 月 3 日	臺南—遠東百貨
國曆 3 月 21 日	農曆 2 月 4 日	臺南城鄉文教基金會

（續上頁）

民國 88 年度（1999）演出		
國曆日期	農曆日期	地點
國曆 3 月 24 日	農曆 2 月 7 日	靜宜大學
國曆 3 月 27 日	農曆 2 月 10 日	澎湖縣立文化中心
國曆 3 月 31 日	農曆 2 月 14 日	嘉義一亞太戲偶節
國曆 4 月 3 日	農曆 2 月 17 日	工作室錄影
國曆 4 月 4 日	農曆 2 月 18 日	花蓮一大理石節
國曆 4 月 13 日	農曆 2 月 27 日	鳳山一國父紀念館
國曆 4 月 17 日	農曆 3 月 2 日	鳳山一中正體育場
國曆 4 月 18 日	農曆 3 月 3 日	臺中一大甲圖書館
國曆 4 月 28 日	農曆 3 月 13 日	嘉義一南華管理學院
國曆 5 月 2 日	農曆 3 月 17 日	臺南市政府廣場
國曆 5 月 4 日	農曆 3 月 19 日	臺南一新寮一軒轅宮
國曆 5 月 7 日	農曆 3 月 22 日	美濃一竹頭角
國曆 5 月 12 日	農曆 3 月 27 日	臺北一新庄藝術中心
國曆 5 月 13 日	農曆 3 月 28 日	臺北一國父紀念館
國曆 5 月 23 日	農曆 4 月 9 日	岡山文化中心
〔萬年曆 5 月 31 日〕	農曆 4 月 17 日	路竹一聲靈宮
國曆 6 月 5 日	農曆 4 月 22 日	彌陀一海濱遊樂區
國曆 6 月 6 日	農曆 4 月 23 日	彌陀一海濱遊樂區
國曆 6 月 27 日	農曆 5 月 14 日	岡山文化中心 彌陀一海濱遊樂區
國曆 7 月 24 日、25 日	農曆 6 月 12 日、13 日	彌陀一海尾一元聖堂

（續上頁）

民國 88 年度（1999）演出		
國曆日期	農曆日期	地點
國曆 8 月 4 日～6 日	農曆 6 月 23 日～25 日	屏東—九如—忠義宮
國曆 8 月 14 日	農曆 7 月 4 日	臺北市立兒童樂園
國曆 8 月 25 日	農曆 7 月 15 日	昭明
國曆 8 月 27 日	農曆 7 月 17 日	五甲大廟
國曆 8 月 28 日	農曆 7 月 18 日	赤崁—慈皇宮
國曆 8 月 29 日	農曆 7 月 19 日	林園—仙尾
國曆 8 月 30 日	農曆 7 月 20 日	中芸市場
國曆 9 月 9 日	農曆 7 月 30 日	大林蒲—鳳林宮
國曆 10 月 19 日	農曆 9 月 11 日	臺南—新寮—軒轅宮
國曆 11 月 16 日	農曆 10 月 9 日	屏東—里港—崎仔頭
國曆 11 月 27 日	農曆 10 月 20 日	彌陀—酬神
國曆 11 月 30 日	農曆 10 月 23 日	彌陀—酬神
國曆 12 月 7 日	農曆 10 月 30 日	龍華技術學院
合計：59 場		

民國 89 年度（2000）演出		
國曆日期	**農曆日期**	**地點**
〔萬年曆 2 月 7 日〕	農曆 1 月 3 日	臺北兒童樂園
國曆 2 月 12、13 日	農曆 1 月 8、9 日	屏東─內埔─建興
國曆 2 月 12 日	農曆 1 月 8 日	彌陀─鹽埕代天府─酬神
國曆 2 月 14 日	農曆 1 月 10 日	岡山文化中心
國曆 2 月 19 日	農曆 1 月 15 日	大湖─觀音亭
國曆 2 月 26 日	農曆 1 月 22 日	六龜鄉公所廣場
國曆 3 月 4 日	農曆 1 月 29 日	新竹縣立文化中心
國曆 3 月 7 日	農曆 2 月 2 日	梓官─南天堂
國曆 3 月 8 日	農曆 2 月 3 日	六龜─新發國小
國曆 3 月 9 日	農曆 2 月 4 日	永興樂生命史錄影
國曆 3 月 16 日	農曆 2 月 11 日	靜宜大學
〔萬年曆 3 月 19 日〕	農曆 2 月 14 日	彌陀─海尾─酬神
國曆 3 月 19 日	農曆 2 月 14 日	臺南─新寮─軒轅宮
國曆 3 月 29 日	農曆 2 月 24 日	臺南大飯店
國曆 3 月 31 日	農曆 2 月 26 日	彌陀─鹽埕─酬神
國曆 4 月 1 日	農曆 2 月 27 日	臺中沙鹿─兒童福利中心
國曆 4 月 9 日	農曆 3 月 5 日	岡山文化中心
國曆 4 月 12 日	農曆 3 月 8 日	茄萣─成功國小
國曆 4 月 15 日	農曆 3 月 11 日	臺中縣文化中心
國曆 4 月 22 日	農曆 3 月 18 日	梓官─蔣府大使爺
國曆 4 月 23 日	農曆 3 月 19 日	臺南─新寮─軒轅宮

（續上頁）

民國 89 年度（2000）演出		
國曆日期	農曆日期	地點
國曆 4 月 26、27 日	農曆 3 月 22、23 日	美濃—竹頭角—慈聖堂
國曆 4 月 27 日	農曆 3 月 23 日	竹圍國小
國曆 4 月 29 日	農曆 3 月 25 日	南投—藝術饗宴迎千禧
國曆 5 月 6 日	農曆 4 月 3 日	南投—藝術饗宴迎千禧
國曆 5 月 13 日	農曆 4 月 10 日	歸仁—南區綜合活動中心
國曆 5 月 22 日	農曆 4 月 19 日	彌陀—文安—酬神
國曆 6 月 16 日	農曆 5 月 15 日	高雄—新光三越
國曆 7 月 24～26 日	農曆 6 月 23～25 日	屏東—九如—關聖帝
〔萬年曆 8 月 3 日〕	農曆 7 月 4 日	彰化—南區戲曲館
國曆 8 月 8 日	農曆 7 月 9 日	彌陀—鹽埕—朝聖堂
國曆 8 月 11 日	農曆 7 月 12 日	高雄市立文化中心
國曆 8 月 12 日	農曆 7 月 13 日	桃園—遠東百貨
國曆 8 月 14 日	農曆 7 月 15 日	高雄—大寮—保安宮
國曆 8 月 17 日	農曆 7 月 18 日	赤崁—慈皇宮
國曆 8 月 19 日	農曆 7 月 20 日	中芸—漁市場
國曆 8 月 20 日	農曆 7 月 21 日	林園—仙尾
國曆 8 月 28 日	農曆 7 月 29 日	大林蒲—鳳林宮
國曆 9 月 15 日	農曆 8 月 18 日	岡山文化中心—偶戲人
國曆 9 月 18 日 〔萬年曆 9 月 19 日〕	農曆 8 月 22 日	彌陀—鹽埕—酬神
國曆 9 月 22 日	農曆 8 月 25 日	宜蘭縣立文化中心

（續上頁）

民國 89 年度（2000）演出		
國曆日期	農曆日期	地點
國曆 10 月 1 日	農曆 9 月 4 日	新竹縣立文化中心
國曆 10 月 6 日	農曆 9 月 9 日	彌陀─鹽埕─朝聖堂
國曆 10 月 8 日	農曆 9 月 11 日	臺南─新寮─軒轅宮
國曆 10 月 12 日	農曆 9 月 15 日	岡山文化中心
國曆 10 月 13 日	農曆 9 月 16 日	嘉義市立文化中心
國曆 10 月 18 日	農曆 9 月 21 日	雲林─環球技術學院
國曆 10 月 31 日	農曆 10 月 5 日	南投縣立文化中心
〔萬年曆 11 月 10 日〕	農曆 10 月 15 日	彌陀─海尾─酬神
〔萬年曆 11 月 10 日〕	農曆 10 月 15 日	橋頭─白樹─酬神
〔萬年曆 11 月 11 日〕	農曆 10 月 16 日	彌陀─虱想起
〔萬年曆 11 月 12 日〕	農曆 10 月 17 日	彌陀─虱想起
國曆 11 月 18 日	農曆 10 月 23 日	彰化─戲曲館
國曆 11 月 24 日	農曆 10 月 29 日	桃園─開南技術學院
國曆 11 月 28 日	農曆 11 月 3 日	臺中─埔里鎮公所
國曆 11 月 29 日	農曆 11 月 4 日	梓官─展寶代天府
國曆 11 月 30 日	農曆 11 月 5 日	臺南─南臺技術學院
國曆 12 月 5 日	農曆 11 月 10 日	彌陀─舊港口
國曆 12 月 14 日	農曆 11 月 19 日	國立臺南師範學院
國曆 12 月 22 日	農曆 11 月 27 日	梓官─展寶代天府
國曆 12 月 23 日	農曆 11 月 28 日	赤崁─觀海府
合計：64 場		

民國 90 年度（2001）演出		
國曆日期	**農曆日期**	**地點**
國曆 1 月 14 日	〔萬年曆 12 月 20 日〕	岡山文化中心
國曆 1 月 28 日	農曆 1 月 5 日	彌陀—清水寺
國曆 1 月 29 日	農曆 1 月 6 日	屏東九如—三山國王廟
國曆 1 月 31 日～2 月 1 日	農曆 1 月 8、9 日	屏東—內埔—建興
國曆 1 月 31 日	農曆 1 月 8 日	彌陀—鹽埕—代天府
國曆 2 月 7 日	農曆 1 月 15 日	美濃—三山國王廟
國曆 2 月 25 日	農曆 2 月 3 日	國立高雄應用科技大學
〔萬年曆 3 月 8 日〕	農曆 2 月 14 日	岡山—劉厝—酬神
〔萬年曆 3 月 9 日〕	農曆 2 月 15 日	臺南—新寮—軒轅宮
國曆 3 月 26 日	農曆 3 月 2 日	靜宜大學
國曆 4 月 12 日	農曆 3 月 19 日	臺南—新寮—軒轅宮
國曆 4 月 15 日	農曆 3 月 22 日	岡山文化中心
國曆 5 月 7 日	農曆 4 月 15 日	花蓮—國立東華大學
國曆 6 月 10 日	農曆閏 4 月 19 日	岡山文化中心
國曆 6 月 7 日	農曆閏 4 月 16 日	臺北—總統府
國曆 8 月 12 日	農曆 6 月 23 日	臺北兒童育樂中心
國曆 8 月 26 日	農曆 7 月 8 日	臺北兒童育樂中心
國曆 8 月 27 日	農曆 7 月 9 日	彌陀—鹽埕—朝聖堂
國曆 9 月 2 日	農曆 7 月 15 日	高雄—大寮—昭明
國曆 9 月 3 日	農曆 7 月 16 日	七股—篤加社區
國曆 9 月 5 日	農曆 7 月 18 日	赤崁—慈皇宮

（續上頁）

民國 90 年度（2001）演出		
國曆日期	農曆日期	地點
國曆 9 月 6 日	農曆 7 月 19 日	中芸一漁市場
國曆 9 月 7 日	農曆 7 月 20 日	林園一北汕尾一三清宮
國曆 9 月 12 日	農曆 7 月 25 日	高雄一援中國小
國曆 9 月 16 日	農曆 7 月 29 日	大林蒲一鳳林宮
國曆 9 月 26 日	農曆 8 月 10 日	竹圍國小
國曆 10 月 3 日	農曆 8 月 17 日	復安國小
國曆 10 月 4 日	農曆 8 月 18 日	岡山文化中心
國曆 10 月 4 日	農曆 8 月 18 日	鳳山一赤山文衡殿
國曆 10 月 5 日	農曆 8 月 19 日	岡山文化中心
國曆 10 月 5 日	農曆 8 月 19 日	鳳山一五甲一龍成宮
國曆 10 月 6 日	農曆 8 月 20 日	臺中一清水鎮文化局
國曆 10 月 7 日	農曆 8 月 21 日	彌陀一虱想起
國曆 10 月 13 日	農曆 8 月 27 日	岡山文化中心
國曆 10 月 15 日	農曆 8 月 29 日	岡山文化中心
國曆 10 月 18 日	農曆 9 月 2 日	岡山文化中心一偶戲英雄會
國曆 10 月 20 日	農曆 9 月 4 日	高雄一勞工局
國曆 10 月 23 日	農曆 9 月 7 日	岡山文化中心一偶戲大觀
國曆 10 月 25 日	農曆 9 月 9 日	彌陀一鹽埕一朝聖堂
國曆 10 月 27 日	農曆 9 月 11 日	臺南一新寮一軒轅宮
〔萬年曆 11 月 9 日〕	農曆 9 月 24 日	彌陀一酬神

（續上頁）

民國 90 年度（2001）演出		
國曆日期	農曆日期	地點
〔萬年曆 11 月 11 日〕	農曆 9 月 26 日	彌陀—酬神
〔萬年曆 11 月 12 日〕	農曆 9 月 27 日	岡山文化中心
國曆 11 月 17 日	農曆 10 月 3 日	高雄—日僑學校
國曆 11 月 18 日	農曆 10 月 4 日	臺南—佳里—金唐殿
〔萬年曆 11 月 19 日〕	農曆 10 月 5 日	旗山—溪洲—鯤洲宮
國曆 11 月 25 日	農曆 10 月 11 日	彰化—二林鎮圖書館
國曆 12 月 8 日	農曆 10 月 24 日	湖內—酬神
國曆 12 月 9 日	農曆 10 月 25 日	岡山文化中心
國曆 12 月 22 日	農曆 11 月 8 日	雲林縣立文化局
國曆 12 月 23 日	農曆 11 月 9 日	岡山文化中心
合計：52 場		

民國 91 年度（2002）演出		
國曆日期	**農曆日期**	**地點**
〔萬年曆 2 月 4 日～7 日〕	農曆 12 月 23 日～26 日	全國教師皮影戲教學研習
國曆 2 月 19 日、20 日	〔萬年曆 1 月 8 日、9 日〕	屏東─內埔─建興
		彌陀─鹽埕─代天府
國曆 3 月 13 日	農曆 1 月 30 日	高雄─新上國小
國曆 4 月 30 日	農曆 3 月 18 日	全國皮紙影偶比賽
國曆 5 月 7 日	農曆 3 月 25 日	岡山文化中心
國曆 5 月 8 日	農曆 3 月 26 日	全國皮紙影偶比賽
國曆 6 月 15 日、16 日	農曆 5 月 5 日、6 日	臺灣府城隍廟
〔萬年曆 7 月 14 日〕	農曆 6 月 5 日	岡山文化中心
國曆 7 月 29 日	農曆 6 月 20 日	橋頭─東林─酬神
國曆 8 月 17 日	農曆 7 月 9 日	彌陀─鹽埕─朝聖堂
國曆 8 月 23 日	農曆 7 月 15 日	林園─昭明─保安宮
國曆 8 月 27 日	農曆 7 月 19 日	中芸─漁市場
國曆 8 月 28 日	農曆 7 月 20 日	林園─汕尾─三清宮
國曆 8 月 29 日	農曆 7 月 21 日	林園─汕尾─慈天宮
〔萬年曆 9 月 6 日〕	農曆 7 月 29 日	美濃─廣德─福德祠
國曆 9 月 7 日	農曆 8 月 1 日	大林蒲─鳳林宮
國曆 9 月 10 日	農曆 8 月 4 日	甲仙─小林國小
國曆 9 月 14 日	農曆 8 月 8 日	甲仙─芋筍節
國曆 10 月 2 日	農曆 8 月 26 日	路竹─三爺埤─武安宮
國曆 10 月 9 日	農曆 9 月 4 日	竹圍國小

（續上頁）

民國 91 年度（2002）演出		
國曆日期	農曆日期	地點
國曆 10 月 13 日	農曆 9 月 8 日	彌陀—虱想起
國曆 10 月 14 日	農曆 9 月 9 日	彌陀—鹽埕—朝聖堂
國曆 10 月 16 日	農曆 9 月 11 日	彌陀國小
國曆 10 月 19 日	農曆 9 月 14 日	彌陀—海洋文化節—彌壽宮
國曆 10 月 19 日	農曆 9 月 14 日	岡山文化中心
國曆 10 月 23 日	農曆 9 月 18 日	彌陀—南安國小
國曆 11 月 6 日	農曆 10 月 2 日	大樹—水底寮—義勇祠
國曆 11 月 8 日	農曆 10 月 4 日	嘉義—竹崎—昇平國中 臺北演奏家聯盟管弦樂團
國曆 11 月 9 日	農曆 10 月 5 日	阿蓮國中
國曆 11 月 21 日	農曆 10 月 17 日	苗栗—聯合技術學院
〔萬年曆 12 月 17 日〕	農曆 11 月 13 日	路竹—聲靈宮
國曆 1 月 4 日	農曆 12 月 2 日	彌陀—鹽埕—酬神
合計：32 場		

民國 92 年度（2003）演出		
國曆日期	農曆日期	地點
國曆 2 月 6 日	農曆 1 月 6 日	屏東—九如—三山國王
國曆 2 月 8 日	農曆 1 月 8 日	屏東—內埔—建興
國曆 2 月 9 日	農曆 1 月 9 日	彌陀—鹽埕—代天府
國曆 2 月 10 日	農曆 1 月 10 日	湖內—酬神
國曆 2 月 16 日	農曆 1 月 16 日	岡山文化中心
國曆 3 月 15 日	農曆 2 月 13 日	張新國皮影偶文物蒐藏特展
國曆 3 月 21 日	農曆 2 月 19 日	東方技術學院
國曆 3 月 30 日	農曆 2 月 28 日	屏東—家樂福
國曆 4 月 12 日	農曆 3 月 11 日	岡山—酬神
國曆 4 月 13 日	農曆 3 月 12 日	臺南—新光三越
國曆 4 月 23 日	農曆 3 月 22 日	屏東—萬巒—天靈宮
國曆 5 月 11 日	農曆 4 月 11 日	岡山文化中心
國曆 5 月 17 日	農曆 4 月 17 日	臺中—新光三越
國曆 5 月 22 日	農曆 4 月 22 日	臺南—歸仁—酬神
國曆 8 月 6 日	農曆 7 月 9 日	彌陀—鹽埕—朝聖堂
國曆 8 月 7 日	農曆 7 月 10 日	鳳山—雞母山莊
國曆 8 月 10 日	農曆 7 月 13 日	岡山文化中心
國曆 8 月 11 日	農曆 7 月 14 日	溪洲—濃公媽祖宮
國曆 8 月 12 日	農曆 7 月 15 日	大寮—昭明—保安宮
國曆 8 月 16 日	農曆 7 月 19 日	中芸—漁市場
國曆 8 月 17 日	農曆 7 月 20 日	林園—汕尾—三清宮

（續上頁）

民國 92 年度（2003）演出		
國曆日期	農曆日期	地點
國曆 8 月 27 日	農曆 7 月 30 日	大林蒲—鳳林宮
國曆 8 月 30 日	農曆 8 月 3 日	桃園—大江購物中心
國曆 9 月 5 日	農曆 8 月 9 日	金門縣立文化中心
國曆 9 月 14 日	農曆 8 月 18 日	桃園—大江購物中心
國曆 9 月 16 日	農曆 8 月 20 日	竹圍國小
國曆 9 月 18 日	農曆 8 月 22 日	岡山文化中心—皮紙影演出比賽
國曆 9 月 26 日	農曆 9 月 1 日	臺北商業技術學院
國曆 10 月 4 日	農曆 9 月 9 日	彌陀—鹽埕—朝聖堂
國曆 10 月 11 日	農曆 9 月 16 日	彌陀—虱想起
國曆 10 月 11 日	農曆 9 月 16 日	國立中山大學—西子灣文化季
國曆 10 月 15 日	農曆 9 月 20 日	澍湖—彭南圖書館
國曆 10 月 16 日	農曆 9 月 21 日	澎湖—西嶼
國曆 10 月 21 日	農曆 9 月 26 日	臺中—中臺醫護技術學院
國曆 10 月 31 日	農曆 10 月 7 日	彌陀—彌壽宮—建醮
國曆 11 月 4 日	農曆 10 月 11 日	彌陀—彌壽宮—建醮
國曆 11 月 9 日	農曆 10 月 16 日	岡山文化中心
國曆 11 月 12 日	農曆 10 月 19 日	臺南—國立成功大學
國曆 11 月 13 日	農曆 10 月 20 日	臺中—勤益技術學院
國曆 11 月 23 日	農曆 10 月 30 日	永安—保寧—酬神
國曆 12 月 9 日	農曆 11 月 16 日	桃園—龜山—長庚大學

（續上頁）

民國 92 年度（2003）演出		
國曆日期	農曆日期	地點
國曆 12 月 27 日	農曆 12 月 5 日	岡山文化中心
國曆 8 月 30 日～9 月 1 日	〔萬年曆 8 月 3 日、4 日、5 日〕	進階班研習
合計：42 場		

民國 93 年度（2004）演出		
國曆日期	農曆日期	地點
〔萬年曆 1 月 29 日〕	農曆 1 月 8 日	屏東—內埔—建興
〔萬年曆 1 月 30 日〕	農曆 1 月 9 日	彌陀—鹽埕—代工府
國曆 2 月 7 日	農曆 1 月 17 日	永安—天文宮
國曆 3 月 5 日	農曆 2 月 15 日	阿蓮—崗山頭
國曆 3 月 11、12 日	農曆 2 月 21、22 日	屏東—九如—廣澤尊王廟
國曆 3 月 14 日	農曆 2 月 24 日	岡山文化中心
〔萬年曆 4 月 4 日〕	農曆閏 2 月 15 日	岡山文化中心
國曆 4 月 20、21 日	農曆 3 月 2、3 日	東港—東南宮
國曆 5 月 9 日	農曆 3 月 21 日	彌陀—南寮—天南宮
〔萬年曆 5 月 30 日〕	農曆 4 月 12 日	彌陀—酬神
國曆 7 月 11 日	農曆 5 月 24 日	岡山文化中心
國曆 7 月 13 日～17 日	〔萬年曆 5 月 26 日～6 月 1 日〕	全國教師皮影戲研習
國曆 6 月 27 日～9 月 26 日	〔萬年曆 5 月 10 日～8 月 13 日〕	張新國皮影偶文物蒐藏特展
國曆 8 月 11 日	農曆 6 月 26 日	新竹—豐田國小
國曆 8 月 24 日	農曆 7 月 9 日	彌陀—鹽埕—朝聖堂
國曆 8 月 25 日	農曆 7 月 10 日	鳳山—雞母山莊
國曆 8 月 29 日	農曆 7 月 14 日	大寮—濃公媽祖宮
國曆 8 月 29 日	農曆 7 月 14 日	高雄—兒童福利中心
國曆 8 月 30 日	農曆 7 月 15 日	大寮—昭明—保安宮
〔萬年曆 9 月 3 日〕	農曆 7 月 19 日	中芸—漁市場

（續上頁）

民國 93 年度（2004）演出		
國曆日期	**農曆日期**	**地點**
國曆 9 月 4 日	農曆 7 月 20 日	大寮—汕尾—三清宮
國曆 9 月 17～20 日	農曆 8 月 4～7 日	馬祖巡迴演出
國曆 10 月 13 日	農曆 8 月 30 日	高雄—民權國小
國曆 10 月 15 日	農曆 9 月 2 日	高雄—民權國小
國曆 10 月 18 日	農曆 9 月 5 日	大貝湖—水精靈偶世界
國曆 10 月 22 日	農曆 9 月 9 日	彌陀—鹽埕—朝聖堂
國曆 10 月 27 日	農曆 9 月 14 日	嘉興國小
國曆 11 月 11 日、12 日	農曆 9 月 29 日、10 月 1 日	屏東—崁頂後廊
國曆 11 月 14 日	農曆 10 月 3 日	岡山文化中心
國曆 11 月 20 日	農曆 10 月 9 日	屏東—九如—忠義宮
國曆 11 月 24 日	農曆 10 月 13 日	高雄—國立科學工藝博物館
國曆 12 月 6 日～8 日	農曆 10 月 25 日～27 日	屏東—九如—福德宮
國曆 12 月 19 日	農曆 11 月 8 日	旗山—鼓山國小
合計：39 場		

民國 94 年度（2005）演出		
國曆日期	**農曆日期**	**地點**
國曆 2 月 14 日	農曆 1 月 6 日	屏東—九如—三山國王廟
國曆 2 月 16 日、17 日	農曆 1 月 8、9 日	屏東—內埔—建興
國曆 2 月 17 日	農曆 1 月 9 日	彌陀—鹽埕—代天府
國曆 2 月 27 日	農曆 1 月 19 日	永安—酬神
國曆 3 月 2 日	農曆 1 月 22 日	彌陀—酬神
國曆 3 月 10 日	農曆 2 月 1 日	嘉興國小
國曆 3 月 11 日	農曆 2 月 2 日	林園—瑞鳳宮
〔萬年曆 3 月 13 日〕	農曆 2 月 4 日	岡山文化中心
國曆 3 月 22 日	農曆 2 月 13 日	梓官—酬神
國曆 5 月 1 日	農曆 3 月 23 日	屏東—高樹—大埔
國曆 5 月 5 日	農曆 3 月 27 日	華視—決戰濁水溪
國曆 5 月 24 日	農曆 4 月 17 日	樹德科技大學
國曆 6 月 3 日	農曆 4 月 27 日	岡山文化中心
國曆 6 月 24 日	農曆 5 月 18 日	岡山文化中心
國曆 8 月 13 日	農曆 7 月 9 日	彌陀—鹽埕—朝聖堂
國曆 8 月 14 日	農曆 7 月 10 日	岡山文化中心
國曆 8 月 14 日	農曆 7 月 10 日	鳳山—雞母山莊
國曆 8 月 15 日	農曆 7 月 11 日	中芸—漁市場
國曆 8 月 18 日	農曆 7 月 14 日	大寮—濃公媽祖宮
國曆 8 月 24 日	農曆 7 月 20 日	大寮—汕尾—三清宮
國曆 8 月 22 日	農曆 7 月 18 日	中視—食字路口

（續上頁）

民國 94 年度（2005）演出		
國曆日期	農曆日期	地點
國曆 9 月 3 日	農曆 7 月 30 日	大林蒲—鳳林宮
〔萬年曆 9 月 25 日〕	農曆 8 月 22 日	旗津
國曆 9 月 30 日	農曆 8 月 27 日	新竹市立文化局
國曆 10 月 1 日	農曆 8 月 28 日	岡山文化中心—福爾摩沙藝術節
國曆 10 月 11 日	農曆 9 月 9 日	彌陀—鹽埕—朝聖堂
國曆 10 月 22 日	農曆 9 月 20 日	高雄衛武營—臺灣設計博覽會
國曆 10 月 27 日	農曆 9 月 25 日	臺中—弘光技術學院
國曆 11 月 27 日	農曆 10 月 26 日	岡山文化中心—國家文化藝術基金會
國曆 12 月 13 日	農曆 11 月 13 日	臺北—文山社教館
合計：31 場		

民國 95 年度（2006）演出		
國曆日期	**農曆日期**	**地點**
國曆 1 月 21 日	農曆 12 月 22 日	高雄偶藝嘉年
國曆 1 月 25 日	農曆 12 月 26 日	國際娃娃節
國曆 2 月 3 日	農曆 1 月 6 日	屏東―九如―三山國王廟
國曆 2 月 5 日、6 日	農曆 1 月 8 日、9 日	屏東―內埔―建興
國曆 2 月 6 日	農曆 1 月 9 日	彌陀―鹽埕―代天府
國曆 2 月 12 日	農曆 1 月 15 日	岡山文化中心
國曆 3 月 1 日	農曆 2 月 2 日	屏東―新埤―福德祠
國曆 4 月 9 日	農曆 3 月 12 日	屏東―天巡太子宮
國曆 6 月 11 日	農曆 5 月 16 日	岡山文化中心
〔萬年曆 6 月 29 日～7 月 11 日〕	農曆 6 月 4 日～6 月 16 日	匈牙利―布達佩斯
國曆 7 月 15 日	農曆 6 月 20 日	永安―酬神
國曆 7 月 29 日	農曆 7 月 5 日	嘉義―梅山―安靜國小
國曆 8 月 2 日	農曆 7 月 9 日	彌陀―鹽埕―朝聖堂
國曆 8 月 3 日	農曆 7 月 10 日	鳳山
國曆 8 月 7 日	農曆 7 月 14 日	大寮―濃公媽祖宮
國曆 8 月 8 日	農曆 7 月 15 日	赤崁―保安宮
國曆 8 月 12 日	農曆 7 月 19 日	林園漁市場
國曆 8 月 13 日	農曆 7 月 20 日	大寮―汕尾―三清宮
國曆 8 月 22 日	農曆 7 月 29 日	林園―萬安殿
國曆 8 月 23 日	農曆 7 月 30 日	大林蒲―鳳林宮

（續上頁）

民國 95 年度（2006）演出		
國曆日期	農曆日期	地點
國曆 9 月 21 日	〔萬年曆閏 7 月 29 日〕	花蓮─國立東華大學
國曆 10 月 1 日	農曆 8 月 10 日	高雄─左營文化研習
國曆 10 月 13 日	農曆 8 月 22 日	屏東─九如─廣澤尊王
國曆 10 月 15 日	農曆 8 月 24 日	岡山文化中心
國曆 11 月 4 日	農曆 9 月 14 日	雲林─虎尾─布袋戲館
國曆 11 月 8 日	農曆 9 月 18 日	新竹─大華技術學院
國曆 1 月 26 日	農曆 12 月 8 日	謝榮─酬神
合計：32 場		

民國 96 年度（2007）演出		
國曆日期	農曆日期	地點
國曆 2 月 18 日	農曆 1 月 1 日	鳳山衛武營—娃娃國活動
國曆 2 月 20 日	農曆 1 月 3 日	嘉義—耐斯廣場
國曆 2 月 24 日	農曆 1 月 7 日	鳳山衛武營
國曆 2 月 25 日	農曆 1 月 8 日	屏東—建興—玄武宮
國曆 2 月 26 日	農曆 1 月 9 日	屏東—建興—玄武宮
國曆 3 月 3 日	農曆 1 月 14 日	鳳山衛武營
國曆 3 月 17 日	農曆 1 月 28 日	永安—酬神
國曆 4 月 9 日	農曆 2 月 22 日	屏東—九如—清聖觀
國曆 4 月 15 日	農曆 2 月 28 日	岡山文化中心
國曆 6 月 8 日、9 日	農曆 4 月 23 日、24 日	臺北戲棚
國曆 6 月 15 日、16 日	農曆 5 月 1 日、2 日	臺北戲棚
國曆 8 月 21 日	農曆 7 月 9 日	彌陀—鹽埕—朝聖堂
國曆 8 月 22 日	農曆 7 月 10 日	鳳山—雞母山莊
〔萬年曆 8 月 26 日〕	農曆 7 月 14 日	大寮—濃公媽祖宮
〔萬年曆 8 月 27 日〕	農曆 7 月 15 日	林園—昭明—保安宮
國曆 8 月 31 日	農曆 7 月 19 日	中芸—漁市場
國曆 9 月 1 日	農曆 7 月 20 日	大寮—汕尾—三清宮
國曆 9 月 8 日	農曆 7 月 27 日	林園—萬安殿
國曆 9 月 10 日	農曆 7 月 29 日	大林蒲—鳳林宮
國曆 9 月 25 日	農曆 8 月 15 日	屏東—崁頂—福安宮
國曆 9 月 27 日	農曆 8 月 17 日	路竹—下坑國小

（續上頁）

民國 96 年度（2007）演出		
國曆日期	農曆日期	地點
國曆 9 月 28 日	農曆 8 月 18 日	臺中市立文化局
國曆 10 月 3 日	農曆 8 月 23 日	新竹─明新科大
〔萬年曆 10 月 7 日〕	農曆 8 月 27 日	永安─酬神
〔萬年曆 10 月 9 日〕	農曆 8 月 29 日	阿蓮─中路國小
國曆 10 月 14 日	農曆 9 月 4 日	岡山文化中心
國曆 11 月 4 日	農曆 9 月 25 日	岡山文化中心
國曆 11 月 22 日	農曆 10 月 13 日	南榮國中
國曆 11 月 29 日	農曆 10 月 20 日	高雄─中正堂─亞洲論壇
國曆 12 月 6 日	農曆 10 月 27 日	彌陀─鹽埕─酬神
國曆 12 月 20 日	農曆 11 月 11 日	臺北新店社教館
國曆 12 月 26 日	農曆 11 月 17 日	中原大學
合計：34 場		

民國 97 年度（2008）演出		
國曆日期	**農曆日期**	**地點**
國曆 2 月 7 日	農曆 1 月 1 日	鳳山—衛武營
國曆 2 月 10 日	農曆 1 月 4 日	屏東—內埔—六堆文化節
國曆 2 月 12 日	農曆 1 月 6 日	屏東—九如—三山國王廟
國曆 2 月 14 日	農曆 1 月 8 日	屏東—內埔—建興
國曆 2 月 15 日	農曆 1 月 9 日	彌陀—鹽埕—代天府
國曆 2 月 21 日	農曆 1 月 15 日	臺中公園
國曆 3 月 27 日	農曆 2 月 20 日	林園—進菱宮
國曆 4 月 13 日	農曆 3 月 8 日	岡山文化中心
國曆 4 月 20 日	農曆 3 月 15 日	彌陀—酬神
國曆 4 月 28 日	農曆 3 月 23 日	彌陀—光和—清和宮
國曆 5 月 30 日	農曆 4 月 26 日	橋頭—東林—酬神
國曆 6 月 1 日	農曆 4 月 28 日	臺南—仁愛之家
國曆 6 月 1 日	〔萬年曆 4 月 28 日〕	楠梓—公益殘障療養院
國曆 6 月 7 日	〔萬年曆 5 月 4 日〕	南戲小鎮—永安兒童之家
國曆 6 月 22 日	農曆 5 月 19 日	保寧宮—成果演出
國曆 6 月 29 日	〔萬年曆 5 月 26 日〕	南戲小鎮—高雄紅十字會
〔萬年曆 7 月 3 日〕	農曆 6 月 1 日	保寧宮—成果演出
〔萬年曆 7 月 4 日〕	農曆 6 月 2 日	臺北—國父紀念館
國曆 7 月 4 日	〔萬年曆 6 月 2 日〕	國立高雄第一科技大學
國曆 7 月 17 日	農曆 6 月 15 日	墨西哥偶戲節
國曆 8 月 8 日	〔萬年曆 7 月 8 日〕	參訪藝師

（續上頁）

民國 97 年度（2008）演出		
國曆日期	農曆日期	地點
國曆 8 月 9 日	農曆 7 月 9 日	張瑞和—私普
國曆 8 月 9 日	農曆 7 月 9 日	彌陀—鹽埕—朝聖堂
國曆 8 月 10 日	農曆 7 月 10 日	鳳山—彎頭社區
國曆 8 月 11 日	農曆 7 月 11 日	衛武營
國曆 8 月 11 日	農曆 7 月 11 日	高雄—內惟國小
國曆 8 月 14 日	農曆 7 月 14 日	大寮—濃公媽祖宮
國曆 8 月 15 日	農曆 7 月 15 日	林園—昭明—保安宮
國曆 8 月 15 日	〔萬年曆 7 月 15 日〕	高雄—內惟國小表演
國曆 8 月 19 日	農曆 7 月 19 日	中芸—漁市場
國曆 8 月 20 日	農曆 7 月 20 日	大寮—汕尾—三清宮
國曆 8 月 20 日	〔萬年曆 7 月 20 日〕	港和國小教學
國曆 8 月 21 日、22 日	〔萬年曆 7 月 21 日、22 日〕	全國教師研習課
國曆 8 月 30 日	農曆 7 月 30 日	大林蒲—鳳林宮
國曆 9 月 17 日	農曆 8 月 18 日	衛武營
國曆 9 月 17 日	農曆 8 月 18 日	中芸國小
國曆 9 月 18 日	農曆 8 月 19 日	衛武營
國曆 9 月 18 日	農曆 8 月 19 日	國昌國中
國曆 9 月 18 日	農曆 8 月 19 日	衛武營
國曆 9 月 18 日	農曆 8 月 19 日	港和國小
國曆 9 月 20 日	農曆 8 月 21 日	戲曲嘉年華—南戲小鎮數位展暨聯合滙演

（續上頁）

民國 97 年度（2008）演出		
國曆日期	**農曆日期**	**地點**
國曆 9 月 25 日	農曆 8 月 26 日	衛武營
國曆 9 月 25 日	農曆 8 月 26 日	南安國小—彌陀公所補助
國曆 9 月 27 日	農曆 8 月 28 日	岡山—酬神
國曆 10 月 4 日	農曆 9 月 6 日	彰化—二林圖書館
國曆 10 月 7 日	農曆 9 月 9 日	彌陀—鹽埕—朝聖堂
國曆 10 月 12 日	農曆 9 月 14 日	岡山文化中心
國曆 11 月 7 日	農曆 10 月 10 日	左營—右昌—酬神
國曆 11 月 8 日	農曆 10 月 11 日	岡山—灣裡—建醮
國曆 11 月 9 日	農曆 10 月 12 日	彌陀—海尾—齊天宮
國曆 11 月 24 日	〔萬年曆 10 月 27 日〕	皮紙影戲表演評審委員會議
國曆 11 月 24 日～28 日	農曆 10 月 27 日～11 月 1 日	萬興國小、力行國小、內湖國小、百齡國小、國立師範附小
國曆 12 月 6 日	農曆 11 月 9 日	彰化—南北管
國曆 12 月 16 日	農曆 11 月 19 日	臺北—兒童社教館
國曆 12 月 18 日	〔萬年曆 11 月 21 日〕	七股—後港國小示範演出
〔萬年曆 12 月 21 日〕	農曆 11 月 24 日	酬神
〔萬年曆 12 月 30 日〕	農曆 12 月 4 日	酬神
合計：64 場		

民國 98 年度（2009）演出		
國曆日期	農曆日期	地點
國曆 1 月 28 日	農曆 1 月 3 日	衛武營
國曆 1 月 30 日	農曆 1 月 5 日	高雄—城市光廊
國曆 1 月 31 日	農曆 1 月 6 日	屏東—九如—三山國王廟
國曆 2 月 2 日	農曆 1 月 8 日	屏東—內埔—建興
國曆 2 月 3 日	農曆 1 月 9 日	屏東—內埔—建興
國曆 2 月 3 日	農曆 1 月 9 日	彌陀—鹽埕—代天府
國曆 2 月 8 日	農曆 1 月 14 日	臺中—元宵藝術節
國曆 3 月 15 日	農曆 2 月 19 日	岡山文化中心
國曆 3 月 17 日～20 日	農曆 2 月 21 日～24 日	葫蘆國小、士林國小、延平國小、雙溪國小、社子國小
國曆 4 月 18 日	農曆 3 月 23 日	彌陀—海尾—朝天宮
〔萬年曆 7 月 3 日〕	農曆 5 月 11 日	桃園縣政府
國曆 7 月 14 日～16 日	農曆 5 月 22 日～24 日	臺北—文山社教館
國曆 8 月 27 日	農曆 7 月 8 日	員林—布袋戲館
國曆 8 月 28 日	農曆 7 月 9 日	彌陀—鹽埕—朝聖堂
國曆 9 月 2 日	農曆 7 月 14 日	大寮—濃公媽祖宮
國曆 9 月 3 日	農曆 7 月 15 日	林園—昭明—保安宮
國曆 9 月 4 日	農曆 7 月 16 日	大寮—汕尾—北極殿
國曆 9 月 7 日	農曆 7 月 19 日	林園鄉區漁會
國曆 9 月 8 日	農曆 7 月 20 日	大寮—汕尾—三清宮
國曆 9 月 13 日	農曆 7 月 25 日	岡山文化中心

（續上頁）

民國 98 年度（2009）演出		
國曆日期	**農曆日期**	**地點**
國曆 9 月 18 日	農曆 7 月 30 日	大林蒲—鳳林宮
國曆 9 月 23 日～25 日	農曆 8 月 5 日～7 日	永吉國小、成德國小、光復國小、南港國小、玉成國小
國曆 9 月 29 日	農曆 8 月 11 日	佛公國小、嘉興國小
國曆 9 月 30 日	農曆 8 月 12 日	福東國小
國曆 10 月 1 日	農曆 8 月 13 日	國立臺灣大學
國曆 10 月 6 日	農曆 8 月 18 日	衛武營—鳳山—正氣國小
國曆 10 月 24 日	農曆 9 月 7 日	臺中—大手牽小手
國曆 10 月 26 日	農曆 9 月 9 日	彌陀—鹽埕—朝聖堂
國曆 11 月 15 日	農曆 9 月 29 日	岡山文化中心
國曆 11 月 24 日	農曆 10 月 8 日	臺北—雙蓮國小、老松國小
國曆 11 月 25 日	農曆 10 月 9 日	臺北—雙園國小
國曆 11 月 26 日	農曆 10 月 10 日	臺北—南門國小、西園國小
國曆 12 月 5 日	農曆 10 月 19 日	湖內國小
合計：48 場		

民國 99 年度（2010）演出		
國曆日期	農曆日期	地點
國曆 1 月 22 日	農曆 12 月 8 日	嘉義―奉天宮―鐵路公園
國曆 1 月 23 日	農曆 12 月 9 日	高雄市立美術館
國曆 2 月 16 日	農曆 1 月 3 日	衛武營
國曆 2 月 18 日	農曆 1 月 5 日	屏東―六堆文化園區
國曆 2 月 19 日	農曆 1 月 6 日	彌陀―清水寺
國曆 2 月 19 日	農曆 1 月 6 日	屏東―九如―三山國王廟
國曆 2 月 21 日、22 日	農曆 1 月 8 日、9 日	屏東―內埔―建興
國曆 2 月 22 日	農曆 1 月 9 日	彌陀―鹽埕―代天府
國曆 3 月 6 日	農曆 1 月 21 日	桃園―龜山鄉公所
國曆 3 月 11 日	農曆 1 月 26 日	基隆―東信國小、成功國小
國曆 4 月 1 日	農曆 2 月 17 日	南戲小鎮―關廟國小
國曆 4 月 3 日	農曆 2 月 19 日	燕巢―景揚冷凍公司
國曆 4 月 6 日	農曆 2 月 22 日	皮影戲教育推廣―南戲小鎮―安定國小
國曆 4 月 9 日	農曆 2 月 25 日	皮影戲教育推廣―南戲小鎮―仁德國小
國曆 4 月 14 日	農曆 3 月 1 日	皮影戲教育推廣―南戲小鎮―梓官國小
國曆 4 月 16 日	農曆 3 月 3 日	屏東―潮州―護慶宮
國曆 4 月 29 日	農曆 3 月 16 日	皮影戲教育推廣―南戲小鎮―兆湘國小
國曆 5 月 4 日	農曆 3 月 21 日	臺北―長春國小、民族國小
國曆 5 月 5 日	農曆 3 月 22 日	松山國小

（續上頁）

民國 99 年度（2010）演出		
國曆日期	農曆日期	地點
國曆 5 月 6 日	農曆 3 月 23 日	大佳國小、五常國小
國曆 4 月 27 日	農曆 3 月 14 日	衛武營—大寮—永芳國小
國曆 4 月 28 日	農曆 3 月 15 日	衛武營—雲林國小
國曆 4 月 30 日	農曆 3 月 17 日	衛武營—新營—新進國小
國曆 5 月 11 日	農曆 3 月 28 日	衛武營—屏東—惠農國小
〔萬年曆 5 月 23 日〕	農曆 4 月 10 日	衛武營—潮洲—龍華國小
〔萬年曆 5 月 23 日〕	農曆 4 月 10 日	關廟國小、安定國小
國曆 5 月 27 日	農曆 4 月 14 日	潮洲國小
國曆 5 月 28 日	農曆 4 月 15 日	新營國小
國曆 6 月 2 日	農曆 4 月 20 日	中芸國小
國曆 6 月 4 日	農曆 4 月 22 日	港埔國小
國曆 6 月 11 日	農曆 4 月 29 日	善化國小
國曆 7 月 4 日	農曆 5 月 23 日	臺北—梅門養生館
國曆 7 月 5 日	〔萬年曆 5 月 24 日〕	三立—用心看臺灣錄影
國曆 7 月 20 日～22 日	農曆 6 月 9 日～11 日	臺北兒童藝術節
國曆 8 月 3 日	農曆 6 月 23 日	臺南—鹽水—酬神
國曆 8 月 18 日	農曆 7 月 9 日	彌陀—鹽埕—朝聖堂
國曆 8 月 23 日	農曆 7 月 14 日	大寮—濃公媽祖宮
國曆 8 月 24 日	農曆 7 月 15 日	林園—昭明—保安宮
國曆 8 月 25 日	農曆 7 月 16 日	大寮—汕尾—北極殿
國曆 8 月 28 日	農曆 7 月 19 日	中芸—漁市場

（續上頁）

民國 99 年度（2010）演出		
國曆日期	農曆日期	地點
國曆 8 月 29 日	農曆 7 月 20 日	大寮─汕尾─三清宮
國曆 9 月 6 日	農曆 7 月 28 日	鳳鼻頭─鳳鳴宮
國曆 9 月 7 日	農曆 7 月 29 日	大林蒲─鳳林宮
國曆 9 月 18 日	〔萬年曆 8 月 11 日〕	苗栗─獅子社區當偶
〔萬年曆 10 月 4 日〕	農曆 8 月 27 日	彌陀─鹽埕─酬神
國曆 10 月 8 日	農曆 9 月 1 日	花蓮─國立東華大學
國曆 10 月 17 日	農曆 9 月 10 日	旗山─月眉廣場
國曆 10 月 31 日	農曆 9 月 24 日	仁武國小
〔萬年曆 11 月 2 日、3 日〕	農曆 9 月 26 日～27 日	北投國小、清江國小、明德國小、劍潭國小
〔萬年曆 11 月 2 日、3 日〕	農曆 9 月 26 日～27 日	雨農國小
國曆 11 月 9 日～11 日	農曆 10 月 4 日～6 日	興雅國小、新安國小、大安國小、建安國小
國曆 11 月 9 日～11 日	農曆 10 月 4 日～6 日	金華國小
國曆 11 月 14 日	農曆 10 月 9 日	衛武營─扶植團隊
國曆 11 月 15 日	農曆 10 月 10 日	衛武營偶藝節─都會公園
國曆 11 月 20 日	農曆 10 月 15 日	臺中市立化局
國曆 11 月 21 日	農曆 10 月 16 日	高雄市立歷史博物館
國曆 11 月 22 日～28 日	農曆 10 月 17 日～23 日	臺北─國際花卉博覽會
國曆 12 月 4 日	農曆 10 月 29 日	彌陀─虱想起
合計：77 場		

民國 100 年度（2011）演出		
國曆日期	農曆日期	地點
國曆 2 月 8 日	農曆 1 月 6 日	屏東—九如—三山國王廟
國曆 2 月 10 日	農曆 1 月 8 日	屏東—內埔—建興
國曆 2 月 10 日	農曆 1 月 8 日	彌陀—鹽埕—代天府
國曆 2 月 11 日	農曆 1 月 9 日	屏東—內埔—建興
國曆 2 月 20 日	農曆 1 月 18 日	彌陀—酬神
國曆 2 月 23 日	農曆 1 月 21 日	中正國小、仁愛國小
國曆 3 月 1 日	農曆 1 月 27 日	屏東—烏龍國小
國曆 3 月 1 日	農曆 1 月 27 日	高雄—龍華國小
國曆 3 月 4 日	農曆 1 月 30 日	屏東—社皮國小
國曆 3 月 8 日	農曆 2 月 4 日	嘉義—僑平國小
國曆 3 月 11 日	農曆 2 月 7 日	嘉義—民族國小
國曆 3 月 15 日	農曆 2 月 11 日	南陽國小—新營—新民國小
國曆 3 月 18 日	農曆 2 月 14 日	臺南—左鎮國小
國曆 3 月 22 日	農曆 2 月 18 日	嘉義—嘉大附小
國曆 4 月 26 日	農曆 2 月 24 日	臺北—福林國小、文湖國小
國曆 4 月 27 日	農曆 2 月 25 日	臺北—南湖國小
國曆 4 月 28 日	農曆 2 月 26 日	臺北—陽明山國小、平等國小
國曆 5 月 5 日	農曆 4 月 3 日	高雄—舊城國小
國曆 5 月 10 日	農曆 4 月 8 日	嘉義—南梓國小
國曆 5 月 17 日	農曆 4 月 15 日	嘉義—文雅國小
國曆 5 月 24 日	農曆 4 月 22 日	嘉義—和興國小

（續上頁）

民國 100 年度（2011）演出		
國曆日期	農曆日期	地點
國曆 5 月 28 日	農曆 4 月 26 日	梓官─典寶─代天府
國曆 7 月 17 日	農曆 6 月 17 日	新營─順天府
國曆 8 月 2 日	農曆 7 月 3 日	高雄市立美術館
國曆 8 月 13 日	農曆 7 月 14 日	大寮─濃公媽祖宮
國曆 8 月 14 日	農曆 7 月 15 日	林園─昭明─保安宮
國曆 8 月 15 日	農曆 7 月 16 日	大寮─汕尾─北極殿
國曆 8 月 18 日	農曆 7 月 19 日	林園─區漁會
國曆 8 月 19 日	農曆 7 月 20 日	大寮─汕尾─三清宮
國曆 8 月 28 日	農曆 7 月 29 日	大林蒲─鳳林宮
國曆 9 月 10 日	農曆 8 月 13 日	鳳山─國父紀念館
國曆 9 月 11 日	農曆 8 月 14 日	高雄─駁二藝術特區
國曆 9 月 21 日	農曆 8 月 24 日	高雄─屏山國小
國曆 9 月 24 日	農曆 8 月 27 日	臺南─鄭成功文物館
國曆 10 月 4 日	農曆 9 月 8 日	臺北─三興國小、龍安國小
國曆 10 月 5 日	農曆 9 月 9 日	臺北─萬芳國小
國曆 10 月 6 日	農曆 9 月 10 日	臺北─博愛國小、興隆國小
國曆 10 月 16 日	農曆 9 月 20 日	高雄市立歷史博物館
國曆 10 月 17 日	農曆 9 月 21 日	岡山─後紅國小
國曆 10 月 18 日	農曆 9 月 22 日	高雄─正修科技大學
國曆 10 月 25 日	農曆 9 月 29 日	高雄─正修科技大學
國曆 10 月 26 日	農曆 9 月 30 日	國立高雄第一科技大學

（續上頁）

民國 100 年度（2011）演出		
國曆日期	**農曆日期**	**地點**
國曆 10 月 28 日	農曆 10 月 2 日	皮影戲教育推廣—南戲小鎮—壽齡國小
國曆 10 月 30 日	農曆 10 月 4 日	彌陀圖書館—公園分館
國曆 11 月 7 日	農曆 10 月 12 日	皮影戲教育推廣—南戲小鎮—彌陀國小
國曆 11 月 8 日	農曆 10 月 13 日	皮影戲教育推廣—南戲小鎮—新達國小
國曆 11 月 9 日	農曆 10 月 14 日	皮影戲教育推廣—南戲小鎮—維新國小
國曆 11 月 11 日	農曆 10 月 16 日	皮影戲教育推廣—南戲小鎮—永安國小
國曆 11 月 30 日	農曆 11 月 6 日	臺北—三芝—馬階醫學院
國曆 12 月 8 日	農曆 11 月 14 日	岡山皮影戲館
國曆 12 月 17 日	農曆 11 月 23 日	彌陀—鹽埕—安樂官
國曆 12 月 23 日	農曆 11 月 29 日	高雄—茂林國小
合計：53 場		

民國 101 年度（2012）演出		
國曆日期	**農曆日期**	**地點**
國曆 1 月 6 日	農曆 12 月 14 日	彌陀—光和—酬神
國曆 1 月 25 日	農曆 1 月 3 日	左營—新光三越
國曆 1 月 28 日	農曆 1 月 6 日	屏東—九如—三山國王廟
國曆 1 月 30 日、31 日	農曆 1 月 8 日、9 日	屏東—內埔—建興
〔萬年曆 1 月 31 日〕	農曆 1 月 9 日	彌陀—鹽埕—代天府
國曆 2 月 3 日～8 日	農曆 1 月 12 日～17 日	廈門—元宵節—海峽兩岸民間藝術嘉年華
國曆 2 月 26 日	農曆 2 月 5 日	屏東—里港—聖龍宮
國曆 3 月 1 日	農曆 2 月 9 日	高雄—油廠國小
國曆 3 月 5 日、6 日	農曆 2 月 13 日、14 日	五堵國小、忠孝國小、和平國小
國曆 4 月 1 日	農曆 3 月 11 日	國際偶戲節—岡山文化中心
國曆 4 月 8 日	農曆 3 月 18 日	國際偶戲節—岡山文化中心
國曆 4 月 18 日	農曆 3 月 28 日	志航國小
國曆 4 月 24 日	農曆 4 月 4 日	木柵國小、興華國小
國曆 4 月 25 日	農曆 4 月 5 日	興德國小
國曆 4 月 26 日	農曆 4 月 6 日	忠孝國小、健康國小
國曆 4 月 27 日	農曆 4 月 7 日	彌陀—文安—酬神
國曆 5 月 2 日	農曆 4 月 12 日	大灣國小
國曆 5 月 4 日	農曆 4 月 14 日	北回國小
國曆 5 月 6 日	農曆 4 月 16 日	彌陀—鹽埕—酬神
國曆 5 月 8 日	農曆 4 月 18 日	北門國小

（續上頁）

民國 101 年度（2012）演出		
國曆日期	**農曆日期**	**地點**
國曆 5 月 9 日	農曆 4 月 19 日	嘉興國小
國曆 5 月 11 日	農曆 4 月 21 日	垂陽國小
國曆 5 月 22 日	農曆閏 4 月 2 日	高雄—博愛國小
國曆 5 月 24 日	〔萬年曆閏 4 月 4 日〕	新莊國小、中港國小
國曆 5 月 25 日	〔萬年曆閏 4 月 5 日〕	民安國小、光華國小
國曆 6 月 2 日	〔萬年曆閏 4 月 13 日〕	高雄—樹德科技大學
國曆 7 月 9 日	農曆 5 月 21 日	匈牙利—佩奇市
國曆 8 月 25 日	農曆 7 月 9 日	彌陀—鹽埕—朝聖堂
國曆 8 月 26 日	農曆 7 月 10 日	大愛電視臺—錄影
國曆 8 月 30 日	農曆 7 月 14 日	大寮—濃公媽祖宮
國曆 8 月 31 日	農曆 7 月 15 日	林園—昭明—保安宮
國曆 9 月 1 日	農曆 7 月 16 日	大寮—汕尾—北極殿
國曆 9 月 4 日	農曆 7 月 19 日	林園—區漁會
國曆 9 月 5 日	農曆 7 月 20 日	大寮—汕尾—三清宮
國曆 9 月 8 日	農曆 7 月 23 日	永安—天后宮
國曆 9 月 15 日	農曆 7 月 30 日	大林蒲—鳳林宮
國曆 9 月 19 日	農曆 8 月 4 日	內湖—電視臺—錄影
國曆 9 月 28 日	農曆 8 月 13 日	岡山—壽天宮
〔萬年曆 10 月 2 日～4 日〕	農曆 8 月 17 日～19 日	麗山國小、麗湖國小
〔萬年曆 10 月 2 日～4 日〕	農曆 8 月 17 日～19 日	碧湖國小
〔萬年曆 10 月 2 日～4 日〕	農曆 8 月 17 日～19 日	濱江國小、大直國小

（續上頁）

民國 101 年度（2012）演出		
國曆日期	農曆日期	地點
國曆 10 月 23 日	農曆 9 月 9 日	朝聖堂
國曆 11 月 19 日	農曆 10 月 6 日	臺南─崑山科技大學
國曆 11 月 24 日	農曆 10 月 11 日	彌陀─酬神
〔萬年曆 12 月 8 日〕	農曆 10 月 25 日	高雄─國立中山大學
國曆 12 月 13 日	農曆 11 月 1 日	屏東─佳冬─羌園
合計：53 場		

民國 102 年度（2013）演出		
國曆日期	**農曆日期**	**地點**
國曆 1 月 3 日	農曆 11 月 22 日	金皮猴獎試演
國曆 2 月 10 日	農曆 1 月 1 日	高雄—夢時代
國曆 2 月 15 日	農曆 1 月 6 日	屏東—九如—三山國王廟
國曆 2 月 17 日、18 日	農曆 1 月 8 日、9 日	屏東—建興—玄武宮
〔萬年曆 2 月 18 日〕	農曆 1 月 9 日	彌陀—鹽埕—代天府
國曆 2 月 22 日	農曆 1 月 13 日	燈火排練
〔萬年曆 3 月 5 日〕	農曆 1 月 24 日	學校推廣
國曆 3 月 8 日	農曆 1 月 27 日	保寧社區
國曆 3 月 11 日	農曆 1 月 30 日	中崙社區
國曆 3 月 14 日	農曆 2 月 3 日	豐年國小、丹鳳國小
國曆 3 月 15 日	農曆 2 月 4 日	思賢國小、裕民國小
國曆 3 月 31 日	農曆 2 月 20 日	高雄—夢時代
國曆 4 月 9 日	農曆 2 月 29 日	建安國小、民權國小
國曆 4 月 10 日	農曆 3 月 1 日	東園國小
國曆 4 月 11 日	農曆 3 月 2 日	公館國小、忠義國小
國曆 4 月 12 日	農曆 3 月 3 日	岡山文化中心
國曆 6 月 8 日	農曆 5 月 1 日	岡山文化中心
國曆 6 月 24 日	農曆 5 月 17 日	崎漏—正順廟
〔萬年曆 7 月 11 日〕	農曆 6 月 4 日	樹德科技大學、觀音寺
國曆 8 月 10 日	農曆 7 月 4 日	岡山文化中心
國曆 8 月 15 日	農曆 7 月 9 日	彌陀—鹽埕—朝聖堂

（續上頁）

民國 102 年度（2013）演出		
國曆日期	**農曆日期**	**地點**
國曆 8 月 20 日	農曆 7 月 14 日	大寮—濃公媽祖宮
國曆 8 月 21 日	農曆 7 月 15 日	林園—昭明—保安宮
國曆 8 月 22 日	農曆 7 月 16 日	大寮—汕尾—北極殿
國曆 8 月 25 日	農曆 7 月 19 日	中芸—漁市場
國曆 8 月 26 日	農曆 7 月 20 日	大寮—汕尾—三清宮
國曆 9 月 4 日	農曆 7 月 29 日	大林蒲—鳳林宮
國曆 10 月 1 日～3 日	農曆 8 月 27 日～29 日	高雄—陽光國小、兆湘國小
國曆 10 月 1 日～3 日	農曆 8 月 27 日～29 日	文府國小、勝利國小
國曆 10 月 13 日	農曆 9 月 9 日	彌陀—鹽埕—朝聖堂
國曆 10 月 15 日	農曆 9 月 11 日	大龍國小、舊莊國小
國曆 10 月 16 日	農曆 9 月 12 日	信義國小
國曆 10 月 17 日	農曆 9 月 13 日	大同國小、胡適國小
國曆 10 月 18 日	農曆 9 月 14 日	岡山國中
國曆 10 月 25 日	農曆 9 月 21 日	岡山國中
國曆 11 月 2 日	農曆 9 月 29 日	北嶺社區
國曆 11 月 13 日	農曆 10 月 11 日	文賢社區
國曆 11 月 16 日	農曆 10 月 14 日	臺南—新營文化中心
國曆 11 月 23 日	農曆 10 月 21 日	竹圍社區
國曆 11 月 25 日	農曆 10 月 23 日	太爺社區
國曆 12 月 15 日	農曆 11 月 13 日	岡山文化中心
國曆 1 月 6 日	農曆 12 月 6 日	高雄—小港

（續上頁）

民國 102 年度（2013）演出		
國曆日期	農曆日期	地點
國曆 1 月 11 日、12 日	農曆 12 月 11 日、12 日	臺南—關廟—烏山頭清泉寺
國曆 1 月 25 日	農曆 12 月 25 日	岡山文化中心
合計：54 場		

民國 103 年度（2014）演出		
國曆日期	**農曆日期**	**地點**
國曆 2 月 3 日	農曆 1 月 4 日	臺南─新光三越
國曆 2 月 5 日	農曆 1 月 6 日	屏東─九如─三山國王廟
國曆 2 月 7 日	農曆 1 月 8 日	彌陀─鹽埕─代天府
國曆 2 月 7 日、8 日	農曆 1 月 8 日、9 日	屏東─建興─玄武宮
國曆 2 月 25 日、26 日	農曆 1 月 26 日、27 日	南戲小鎮─任意門
國曆 3 月 2 日	農曆 2 月 2 日	山隙─三清福德宮
國曆 3 月 4 日	農曆 2 月 4 日	八斗國小、中興國小
國曆 3 月 6 日	農曆 2 月 6 日	南戲小鎮─任意門
國曆 3 月 11 日	農曆 2 月 11 日	育德、大同、武林、樹林國小
國曆 3 月 19 日	農曆 2 月 19 日	大社─觀音山─福德宮
國曆 3 月 25 日	農曆 2 月 25 日	高雄─福東國小
國曆 3 月 26 日	農曆 2 月 26 日	湖內─文賢國小
國曆 3 月 30 日	農曆 2 月 30 日	高雄─夢時代
國曆 4 月 1-2 日	農曆 3 月 2-3 日	仁愛、東新、南港、螢橋、西松國小
國曆 4 月 10 日	農曆 3 月 11 日	高雄市皮影戲館
國曆 4 月 12 日	農曆 3 月 13 日	嘉南藥理科技大學教學
國曆 5 月 6 日	農曆 4 月 8 日	歸仁國小
國曆 5 月 15 日	農曆 4 月 17 日	大寮─翁園國小
國曆 5 月 22 日	農曆 4 月 24 日	嘉南藥理科技大學
國曆 5 月 23 日	農曆 4 月 25 日	屏東─中正國小

（續上頁）

民國 103 年度（2014）演出		
國曆日期	農曆日期	地點
國曆 5 月 29 日	農曆 5 月 1 日	大寮—昭明國小
國曆 6 月 24 日	農曆 5 月 27 日	正順廟
國曆 6 月 30 日	農曆 6 月 4 日	苗栗—苑裡—東里家風
國曆 7 月 3 日	農曆 6 月 7 日	樹德科技大學、觀音寺
國曆 7 月 21 日	農曆 6 月 25 日	潮州戲曲館
國曆 8 月 3 日	農曆 7 月 8 日	六堆客家文化園區
國曆 8 月 4 日	農曆 7 月 9 日	朝聖堂
國曆 8 月 17 日	農曆 7 月 22 日	新光三越左營店
國曆 8 月 20 日	農曆 7 月 25 日	前峰社區發展協會
國曆 8 月 24 日	農曆 7 月 29 日	大林蒲—鳳林宮
國曆 9 月 4 日	農曆 8 月 11 日	張歲傳承計畫錄影
國曆 9 月 8 日	農曆 8 月 15 日	美麗華百樂園
國曆 9 月 18 日	農曆 8 月 25 日	臺中民俗文物館
國曆 9 月 23 日	農曆 8 月 30 日	木柵—博嘉國小
國曆 9 月 23 日	農曆 8 月 30 日	臺北—銘傳國小
國曆 9 月 24 日	農曆 9 月 1 日	臺北—景興國小
國曆 9 月 24 日	農曆 9 月 1 日	臺北—武功國小
國曆 9 月 25 日	農曆 9 月 2 日	臺北—辛亥國小
國曆 9 月 26 日	農曆 9 月 3 日	湖內—葉厝社區
國曆 9 月 29 日	農曆 9 月 6 日	高雄—前峰國小
國曆 10 月 1 日	農曆 9 月 8 日	高雄—山頂國小

（續上頁）

民國 103 年度（2014）演出		
國曆日期	農曆日期	地點
國曆 10 月 12 日	農曆 9 月 29 日	高雄市皮影戲館
國曆 10 月 29 日	農曆 11 月 8 日	高雄市皮影戲館
合計：：46 場		

民國 104 年度（2015）演出		
國曆日期	農曆日期	地點
國曆 2 月 14 日	農曆 12 月 26 日	臺中―廣三 SOGO
國曆 2 月 24 日	農曆 1 月 6 日	屏東―九如―三山國王廟
國曆 2 月 26 ～ 27 日	農曆 1 月 8 ～ 9 日	建興―玄武宮
國曆 3 月 3 日	農曆 1 月 13 日	臺南―三村國小
國曆 3 月 3 日	農曆 1 月 13 日	屏東―內埔國小
國曆 3 月 4 日	農曆 1 月 14 日	臺南―永安國小
國曆 3 月 9 日	農曆 1 月 19 日	屏東―東寧國小
國曆 3 月 10 ～ 12 日	農曆 1 月 20 ～ 22 日	高雄市皮影戲館
國曆 3 月 24 日	農曆 2 月 5 日	北投―大屯國小
國曆 3 月 24 日	農曆 2 月 5 日	士林―蘭雅國小
國曆 3 月 24 日	農曆 2 月 5 日	士林―三玉國小
國曆 3 月 25 日	農曆 2 月 6 日	北投―湖田國小
國曆 3 月 26 日	農曆 2 月 7 日	北投―逸仙國小
國曆 3 月 27 日	農曆 2 月 8 日	鳳山―城正國小
國曆 4 月 12 日	農曆 2 月 24 日	高雄市皮影戲館
國曆 4 月 23 日	農曆 3 月 5 日	瑪陵國小
國曆 4 月 23 日	農曆 3 月 5 日	復興國小
國曆 5 月 20 日	農曆 3 月 22 日	鳳山―中庄國小
國曆 6 月 13 日	農曆 4 月 7 日	上雲藝術中心
國曆 8 月 5 日	農曆 6 月 21 日	尋根之旅―永興樂排練場
國曆 8 月 27 日	農曆 7 月 14 日	大寮―濃公媽祖宮

（續上頁）

民國 104 年度（2015）演出		
國曆日期	農曆日期	地點
國曆 8 月 28 日	農曆 7 月 15 日	赤崁─保安宮
國曆 8 月 29 日	農曆 7 月 16 日	汕尾─北極殿
國曆 9 月 1 日	農曆 7 月 19 日	林園─漁市場
國曆 9 月 2 日	農曆 7 月 20 日	汕尾─三清宮
國曆 9 月 7 日	農曆 7 月 25 日	大愛─鑼聲若響錄影
國曆 9 月 9 日	農曆 7 月 27 日	大愛─鑼聲若響錄影
國曆 9 月 10 日	農曆 7 月 28 日	大愛─鑼聲若響錄影
國曆 9 月 12 日	農曆 7 月 30 日	大林蒲─鳳林宮
國曆 9 月 22 日	農曆 8 月 10 日	New Balance 廣告錄影
國曆 10 月 3 日	農曆 8 月 21 日	關廟─廣澤天王千秋
國曆 10 月 8 日	農曆 8 月 26 日	過港─世興壇
國曆 10 月 13 日	農曆 9 月 1 日	臺北─蓬萊國小
國曆 10 月 13 日	農曆 9 月 1 日	臺北─大橋國小
國曆 10 月 13 日	農曆 9 月 1 日	臺北─龍山國小
國曆 10 月 14 日	農曆 9 月 2 日	臺北─萬大國小
國曆 10 月 22 ～ 23 日	農曆 9 月 10 ～ 11 日	扶植團隊演出場
國曆 10 月 25 日	農曆 9 月 13 日	高雄市皮影戲館
國曆 10 月 29 ～ 30 日（4 場）	農曆 9 月 17 ～ 18 日	亞太藝術節─傳藝中心
國曆 11 月 5 日	農曆 9 月 24 日	旗山─溪州國小
國曆 11 月 8 日	農曆 9 月 27 日	衛武營─玩藝節

（續上頁）

民國 104 年度（2015）演出		
國曆日期	農曆日期	地點
國曆 11 月 19 日	農曆 10 月 8 日	高雄市立歷史博物館
國曆 12 月 18 日	農曆 11 月 8 日	動畫皮影戲的由來—錄音
合計：49 場		

民國 105 年度（2016）演出		
國曆日期	農曆日期	地點
國曆 1 月 10 日	農曆 12 月 1 日	高雄市皮影戲館
國曆 2 月 10 日	農曆 1 月 3 日	美麗華百樂園
國曆 2 月 13 日	農曆 1 月 6 日	屏東九如—三山國王廟
國曆 2 月 15～16 日	農曆 1 月 8～9 日	建興—玄武宮
國曆 2 月 24 日	農曆 1 月 17 日	小坪國小
國曆 3 月 1 日	農曆 1 月 23 日	臺南—大潭國小
國曆 3 月 2 日	農曆 1 月 24 日	屏東—鶴聲國小
國曆 3 月 8～11 日	農曆 1 月 30～2 月 3 日	高雄市皮影戲館
國曆 3 月 20 日	農曆 2 月 12 日	中路—天慶觀
國曆 4 月 7 日	農曆 3 月 1 日	臺北—大湖國小
國曆 4 月 8 日	農曆 3 月 2 日	臺北—士東國小
國曆 4 月 8 日	農曆 3 月 2 日	臺北—明湖國小
國曆 5 月 3 日	農曆 3 月 27 日	新興國小
國曆 5 月 5 日	農曆 3 月 29 日	張清河請戲酬神
國曆 6 月 3 日	農曆 4 月 28 日	永華社區活動中心
國曆 6 月 4 日	農曆 4 月 29 日	嘉興國中
國曆 6 月 13 日	農曆 5 月 9 日	崑山科技大學
國曆 6 月 16 日	農曆 5 月 12 日	梓信社區活動中心
國曆 7 月 23 日	農曆 6 月 20 日	高雄市皮影戲館
國曆 7 月 30 日	農曆 6 月 27 日	紅十字育幼中心
國曆 8 月 5 日	農曆 7 月 3 日	高雄市皮影戲館

（續上頁）

民國 105 年度（2016）演出		
國曆日期	農曆日期	地點
國曆 8 月 11 日	農曆 7 月 9 日	朝聖堂
國曆 8 月 16 日	農曆 7 月 14 日	大寮—濃公媽祖宮
國曆 8 月 17 日	農曆 7 月 15 日	昭明—保安宮
國曆 8 月 18 日	農曆 7 月 16 日	汕尾—北極殿
國曆 8 月 21 日	農曆 7 月 19 日	林園—漁市場
國曆 8 月 22 日	農曆 7 月 20 日	汕尾—三清宮
國曆 8 月 27 日	農曆 7 月 25 日	臺南—南紡夢時代
國曆 8 月 31 日	農曆 7 月 29 日	大林蒲—鳳林宮
國曆 10 月 4 日	農曆 9 月 4 日	臺北—永樂國小
國曆 10 月 4 日	農曆 9 月 4 日	臺北—永建國小
國曆 10 月 5 日	農曆 9 月 5 日	臺北—懷生國小
國曆 10 月 6 日	農曆 9 月 6 日	臺北—潭美國小
國曆 10 月 9 日	農曆 9 月 9 日	朝聖堂
國曆 10 月 11 日	農曆 9 月 11 日	雲林
國曆 10 月 13 日	農曆 9 月 13 日	海埔國小
國曆 10 月 18 日	農曆 9 月 18 日	高雄市皮影戲館
國曆 10 月 28 日	農曆 9 月 28 日	日本—飯田市
合計：41 場		

民國 106 年度（2017）演出		
國曆日期	**農曆日期**	**地點**
國曆 1 月 31 日	農曆 1 月 4 日	來台鋁過好年演出
國曆 2 月 1 日	農曆 1 月 5 日	臺南─新光三越中山店
國曆 2 月 2 日	農曆 1 月 6 日	屏東─九如─三山國王廟
國曆 2 月 4、5 日	農曆 1 月 8、9 日	屏東內埔─建興─玄武宮
國曆 2 月 11 日	農曆 1 月 15 日	岡山─本洲里
國曆 2 月 12 日	農曆 1 月 16 日	岡山皮影戲館《五色金龜》
國曆 2 月 27 日	農曆 2 月 2 日	彌陀─彌壽宮─吳茂財
國曆 3 月 2 日	農曆 2 月 5 日	岡山文化中心─任意門
國曆 3 月 3 日	農曆 2 月 6 日	岡山文化中心─任意門
國曆 3 月 7 日	農曆 2 月 10 日	岡山文化中心─任意門
國曆 3 月 15 日	農曆 2 月 18 日	臺南─灣裡─省躬國小（傳藝中心）
國曆 3 月 21 ～ 22 日（3 場）	農曆 2 月 24 ～ 25 日	臺北─日新國小、新和國小、中山國小
國曆 3 月 30 日	農曆 3 月 3 日	高雄文化局─蔡文國小
國曆 4 月 9 日	農曆 3 月 13 日	岡山文化中心《半屏山傳奇》
國曆 4 月 12 日	農曆 3 月 16 日	臺南─鯤鯓國小（傳藝中心）
國曆 4 月 23 日	農曆 3 月 27 日	岡山文化中心《桃太郎》
國曆 4 月 25	農曆 3 月 29 日	新北市文化局─昌福國小
國曆 4 月 26	農曆 4 月 1 日	新北市文化局─建國國小
至 2017 年四月下旬合計：20 場		

國家圖書館出版品預行編目（CIP）資料

永興樂影：張歲皮影戲傳承史／王淳美作 . -- 初
版 . -- 高雄市 : 高市史博館，巨流，2018.12
面 ; 公分 . --（高雄研究叢刊 ; 第 7 種）
ISBN 978-986-05-7567-5（平裝）

1. 永興樂皮影劇團 2. 影子戲 3. 戲劇史

983.372 107020352

高雄研究叢刊　第 7 種

永興樂影——
張歲皮影戲傳承史

作　　　者　王淳美
策畫督導　王御風
策畫執行　曾宏民、王興安
執行助理　莊建華

編輯委員會
召 集 人　吳密察
委　　員　李文環、陳計堯、楊仙妃、劉靜貞、謝貴文

執行編輯　鍾宛君
美術編輯　施于雯
封面設計　闊斧設計

指導單位　文化部
補助單位　高雄市政府文化局
出版發行　行政法人高雄市立歷史博物館
發 行 人　楊仙妃
地　　址　803 高雄市鹽埕區中正四路 272 號
電　　話　07-5312560
傳　　真　07-5319644
網　　址　http://www.khm.org.tw

共同出版　巨流圖書股份有限公司
地　　址　802 高雄市苓雅區五福一路 57 號 2 樓之 2
電　　話　07-2236780
傳　　真　07-2233073
網　　址　http://www.liwen.com.tw
郵政劃撥　01002323 巨流圖書股份有限公司
法律顧問　林廷隆律師
登 紀 證　局版台業字第 1045 號

　ISBN　978-986-05-7567-5（平裝）
　GPN　1010702046
初版一刷　2018 年 12 月　　　　　　　　　　　　定價：450 元